AI 攝影案例｜實用技巧｜各式指令……

掌握 ChatGPT、Midjourney 與 PS 的專業技巧，打造令人驚豔的 AI 攝影作品

楚天 著

從入門到精通

AI 攝影繪畫 與 PS 優化

AI 攝影繪畫，不僅僅是指機器透過
學習和模仿人類創作出具有藝術性的影像，而是說

AI 已經成為攝影和繪畫創作過程中的強大合作夥伴，

它能夠提供創作靈感、改善影像品質，並為藝術創作帶來新的可能性。

目錄

前言

第 1 章　AI 指令生成：用 ChatGPT 寫出關鍵詞

1.1　掌握 ChatGPT 的關鍵詞提問技巧 ································ 010

1.2　用 ChatGPT 生成 AI 攝影關鍵詞 ······························ 018

第 2 章　AI 照片生成：用 Midjourney 繪製作品

2.1　Midjourney 的 AI 繪畫技巧 ···································· 030

2.2　Midjourney 的高級繪畫設定 ··································· 049

第 3 章　專業攝影指令：成就優秀的 AI 攝影師

3.1　AI 攝影的相機型號指令 ·· 070

3.2　AI 攝影的相機設定指令 ·· 076

3.3　AI 攝影的鏡頭型別指令 ·· 083

第 4 章　畫面構圖指令：繪出絕美的 AI 攝影作品

4.1　AI 攝影的構圖視角 ·· 096

4.2　AI 攝影的鏡頭景別 ·· 101

4.3　AI 攝影的構圖法則 ·· 107

目錄

第 5 章　光線色調指令：讓 AI 作品比照片還真實

5.1　AI 攝影的光線型別 ⋯⋯⋯⋯⋯⋯⋯⋯⋯⋯⋯⋯⋯ 120

5.2　AI 攝影的特殊光線 ⋯⋯⋯⋯⋯⋯⋯⋯⋯⋯⋯⋯⋯ 127

5.3　AI 攝影的流行色調 ⋯⋯⋯⋯⋯⋯⋯⋯⋯⋯⋯⋯⋯ 136

第 6 章　風格渲染指令：令人驚豔的 AI 出圖效果

6.1　AI 攝影的藝術風格 ⋯⋯⋯⋯⋯⋯⋯⋯⋯⋯⋯⋯⋯ 144

6.2　AI 攝影的渲染品質 ⋯⋯⋯⋯⋯⋯⋯⋯⋯⋯⋯⋯⋯ 151

6.3　AI 攝影的出圖品質 ⋯⋯⋯⋯⋯⋯⋯⋯⋯⋯⋯⋯⋯ 157

第 7 章　PS 修圖優化：修復瑕疵讓 AI 照片更完美

7.1　用 PS 對 AI 照片進行修圖處理 ⋯⋯⋯⋯⋯⋯⋯⋯ 172

7.2　用 PS 對 AI 照片進行調色處理 ⋯⋯⋯⋯⋯⋯⋯⋯ 181

第 8 章　PS 智慧優化：全新的 AI 繪畫與修圖玩法

8.1　「創成式填充」AI 繪畫功能 ⋯⋯⋯⋯⋯⋯⋯⋯⋯ 194

8.2　Neural FiltersAI 修圖玩法 ⋯⋯⋯⋯⋯⋯⋯⋯⋯⋯ 202

第 9 章　熱門 AI 攝影：人像、風光、花卉、動物

9.1　人像 AI 攝影例項分析 ⋯⋯⋯⋯⋯⋯⋯⋯⋯⋯⋯⋯ 220

9.2　風光 AI 攝影例項分析 ⋯⋯⋯⋯⋯⋯⋯⋯⋯⋯⋯⋯ 228

9.3　花卉 AI 攝影例項分析 ⋯⋯⋯⋯⋯⋯⋯⋯⋯⋯⋯⋯ 236

9.4　動物 AI 攝影例項分析 ⋯⋯⋯⋯⋯⋯⋯⋯⋯⋯⋯⋯ 243

第 10 章　創意 AI 攝影：慢門、星空、航拍、全景

10.1　慢門 AI 攝影例項分析 ┄┄┄┄┄┄┄┄┄┄┄┄┄┄┄┄ 252

10.2　星空 AI 攝影例項分析 ┄┄┄┄┄┄┄┄┄┄┄┄┄┄┄┄ 261

10.3　航拍 AI 攝影例項分析 ┄┄┄┄┄┄┄┄┄┄┄┄┄┄┄┄ 267

10.4　全景 AI 攝影例項分析 ┄┄┄┄┄┄┄┄┄┄┄┄┄┄┄┄ 273

第 11 章　AI 綜合案例：《雪山風光》實戰全流程

11.1　用 ChatGPT 生成照片關鍵詞 ┄┄┄┄┄┄┄┄┄┄┄┄ 282

11.2　用 Midjourney 生成照片效果 ┄┄┄┄┄┄┄┄┄┄┄┄ 284

11.3　用 PS 對照片進行優化處理 ┄┄┄┄┄┄┄┄┄┄┄┄┄ 291

前言

　　在這個數位化時代的浪潮中，人工智慧技術以其驚人的創造力和創新性席捲全球。從智慧助手到自動駕駛，從自然語言處理到機器學習，AI 正日益成為我們日常生活和各個領域不可或缺的一部分。攝影和繪畫領域也不例外，AI 技術為我們提供了前所未有的創作和表達方式，極大地拓展了藝術的邊界。

　　AI 攝影繪畫，不僅僅是指機器透過學習和模仿人類創作出具有藝術性的影像，而是說 AI 已經成為攝影和繪畫創作過程中的強大合作夥伴，它能夠提供創作靈感、改善影像品質，並為藝術創作帶來新的可能性。

　　在本書中，我們將探索人工智慧如何革新攝影和繪畫藝術，深入研究 AI 技術在影像處理、藝術創作和創意表達方面的潛力，揭示 AI 技術所帶來的無限可能性。透過本書讀者將了解到 AI 攝影繪畫的指令生成方法、作品繪製技巧，以及專業攝影、畫面構圖、光線色調、風格渲染等指令的用法，讓讀者輕鬆繪製出精美的 AI 照片效果。本書還介紹了 PS 的修圖、調色和創成式填充功能，以及 Neural Filters 濾鏡等內容，並講解了大量的 AI 攝影繪畫例項。希望透過本書的學習，讀者能夠精通 AI 攝影繪畫的全流程操作，創造令人驚艷的作品。

　　本書展示了 AI 攝影繪畫的無限潛力，希望能夠鼓勵大家去探索和實踐，激發想像力和創造力，將 AI 技術與自己的藝術實踐相結合。

　　本書特別提示如下。

1. 版本更新：本書在編寫時，是基於當時各種 AI 工具和軟體的介面擷取的實際操作圖片，但圖書從編輯到出版需要一段時間，這些工具的功能和介面可能會有所變動，讀者在閱讀時，可根據書中的思路，舉一反三，進行學習。

2. 關鍵詞的定義：關鍵詞又稱為指令、描述詞、提示詞，它是我們與 AI 模型進行交流的機器語言，書中在不同場合使用了不同的稱謂，主要是為了讓讀者更容易理解這些行業用語。另外，很多關鍵詞暫時沒有對應的中文翻譯，強行翻譯為中文會讓 AI 模型無法理解。

3. 關鍵詞的使用：在 Midjourney 和 Photoshop 中，盡量使用英文關鍵詞，對於英文單字的格式沒有太多要求，如首字母大小寫不用統一、單字順序不必深究等。但需要注意的是，關鍵詞之間最好新增空格或逗號，同時所有的標點符號使用英文字型。再提醒一點，即使是相同的關鍵詞，AI 模型每次生成的文案或圖片內容也會有差別。

上述事項在書中也多次提到，這裡為了讓讀者能夠更好地閱讀本書和學習相關的 AI 攝影繪畫知識，而做了一個總體說明，以免讀者產生疑問。

本書由楚天編著，參與編寫的人員還有蘇高、胡楊等人，在此表示感謝。

由於作者水準有限，書中難免有疏漏之處，懇請廣大讀者批評、指正。

楚天

第 1 章

AI 指令生成：用 ChatGPT 寫出關鍵詞

在使用 AI 繪畫工具生成攝影作品之前，我們需要先寫出 AI 模型能夠理解的指令，也就是大家俗稱的關鍵詞。關鍵詞寫得好，可以讓 AI 模型更容易理解使用者的需求，從而生成更符合預期的圖文內容。本章主要講解運用 ChatGPT 編寫 AI 攝影繪畫關鍵詞的技巧。

1.1

掌握 ChatGPT 的關鍵詞提問技巧

在生成 AI 攝影作品時，對於新使用者來說最難的地方就是寫關鍵詞，很多人不知道該寫什麼，導致躊躇不前。ChatGPT 是編寫 AI 攝影關鍵詞最簡單的工具之一，它是一種基於人工智慧技術的聊天機器人，使用了自然語言處理和深度學習等技術，可以進行自然語言的對話，回答使用者提出的各種問題，能夠輕鬆編寫 AI 攝影關鍵詞。本節主要介紹 ChatGPT 的關鍵詞提問技巧，以幫助大家掌握其基本用法。

1.1.1
在關鍵詞中指定具體的數字

在使用 ChatGPT 進行提問前，要注意關鍵詞的運用技巧，提問時要在問題中指定具體的數字，描述要精準。

例如，關鍵詞為「寫 5 段關於日出畫面的描述」，「5 段」是具體的數字，「日出畫面」是精準的內容描述，ChatGPT 的回答如圖 1-1 所示。

　　透過 ChatGPT 的回答，我們可以看出回覆結果還是比較符合要求的，它不僅提供了 5 段內容，而且每段內容都不同，讓使用者有更多選擇。這就是在關鍵詞中指定數字的好處，數字越具體，ChatGPT 的回答就越精準。

JU　寫5段關於日出畫面的描述

1. 漸暖的晨曦破曉，大地悄然甦醒。第一縷朝陽穿透雲層的縫隙，柔和的光線灑在地面上，彷彿一位精靈般輕輕觸摸著每一片樹葉和花朵。天空漸漸染上了粉紅色和橙色的溫暖色調，預示著新的一天即將開始。
2. 隨著時間的推移，日出的壯麗景象不斷展現。太陽的金光正在冉冉升起，橙紅色的光芒映照在雲彩上，天空猶如被點燃的熊熊烈火一般。光線透過雲層的間隙灑在海面上，波光粼粼的海水彷彿被點綴上了無數顆閃耀的鑽石。
3. 日出的時刻，大自然的色彩變得更加鮮豔奪目。遠處的山巒漸漸顯露出輪廓，從暗淡的藍色漸變為翠綠色。樹木和花朵在朝陽的照耀下煥發出勃勃生機，綻放出各種絢麗的色彩，宛如一幅栩栩如生的油畫。
4. 日出時刻的天空變得異常寧靜，彷彿整個世界都沉浸在這一瞬間的美妙中。鳥兒歡快地鳴叫著，似乎在為新的一天喜悅歌唱。微風拂過臉頰，帶著清新的氣息，讓人感受到大自然的寧靜與和諧。
5. 隨著太陽漸漸升至巔峰，整個景色變得明亮起來。一片金燦燦的光芒灑滿大地，讓一切都顯得嶄新而充滿希望。日出的畫面將人們的心靈照亮，帶來一份平靜和期待，為新的一天注入了能量和動力。

圖 1-1 ChatGPT 的回答

1.1.2
掌握正確的 ChatGPT 提問方法

在向 ChatGPT 提問時，使用者需要掌握正確的提問方法，這樣可以更快、更準確地獲取需要的訊息，如圖 1-2 所示。

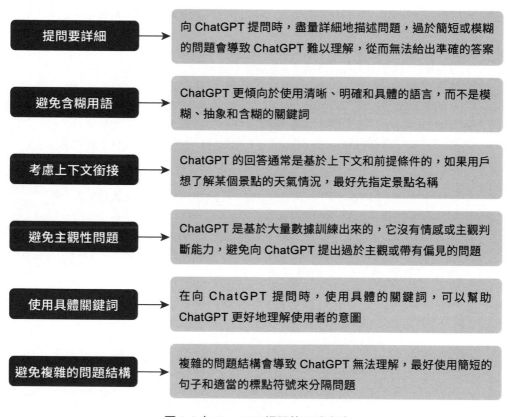

提問要詳細	向 ChatGPT 提問時，盡量詳細地描述問題，過於簡短或模糊的問題會導致 ChatGPT 難以理解，從而無法給出準確的答案
避免含糊用語	ChatGPT 更傾向於使用清晰、明確和具體的語言，而不是模糊、抽象和含糊的關鍵詞
考慮上下文銜接	ChatGPT 的回答通常是基於上下文和前提條件的，如果用戶想了解某個景點的天氣情況，最好先指定景點名稱
避免主觀性問題	ChatGPT 是基於大量數據訓練出來的，它沒有情感或主觀判斷能力，避免向 ChatGPT 提出過於主觀或帶有偏見的問題
使用具體關鍵詞	在向 ChatGPT 提問時，使用具體的關鍵詞，可以幫助 ChatGPT 更好地理解使用者的意圖
避免複雜的問題結構	複雜的問題結構會導致 ChatGPT 無法理解，最好使用簡短的句子和適當的標點符號來分隔問題

圖 1-2 向 ChatGPT 提問的正確方法

1.1.3
提升 ChatGPT 的內容邏輯性

ChatGPT 具有高度的語言理解能力和內容輸出能力，如果你希望它輸出的內容更具有邏輯性，可以在提問時加上關鍵詞「Let's think step by step（讓我們一步一步來思考）」，它能夠讓 ChatGPT 的邏輯能力提升 5 倍。

例如，首先在 ChatGPT 中輸入「請寫出泰山的風景特點」，ChatGPT 即可根據該問題簡單羅列相關的內容，此時語言和內容都不完整，如圖 1-3 所示。

JU　請寫出泰山的風景特點

　泰山是中國五岳之一，被譽為中華民族的象徵之一，擁有豐富的自然景觀和文化遺產。以下是泰山的風景特點：

1. 壯麗的山脈景觀：泰山是一座巍峨雄偉的山脈，山勢陡峭，峰巒起伏。主峰玉皇頂海拔 1,545 米，矗立於雲霧繚繞的天空之上，給人一種壯觀的感覺。山勢峻峭，山脊如劍，有「五岳獨尊」的美譽。
2. 美麗的日出和雲海：泰山的日出是舉世聞名的壯觀景色。當初一縷晨曦從東方的海面上升起，逐漸照亮整個山脈，營造出令人歎為觀止的景象。同時，泰山還經常出現雲海景觀，當雲霧翻滾在山間，宛如波濤般奔騰，給人一種神秘而美麗的感覺。
3. 奇特的岩石景觀：泰山以其獨特的岩石景觀而著名。山上遍布著各種形狀的巨石，如千年石、倒索石、文昌閣石等。這些岩石型態各異，有的像動物、有的像人物，給人以無限遐想，使得泰山更加神秘而有趣。
4. 古老的文化遺產：泰山是中國古代文化的重要象徵，擁有豐富的文化遺產。山上有眾多的古蹟和寺廟，如孔廟、泰山石刻等。泰山也是中國古代帝王登山朝拜的聖地，留下了許多歷史故事和文化傳統，吸引了眾多遊客。
5. 多樣的植被和動物：泰山地區植被豐富多樣，山腰到山頂分布著不同類型的植物，如松樹、柏樹、杜鵑花等。這些植被形成了獨特的生態系統，給山區增添了豐富的色彩。此外，泰山也是許多珍稀動物的棲息地，如

圖 1-3 ChatGPT 簡單羅列相關的特點內容

接下來，我們再問一次，「請寫出泰山的風景特點 Let's think step by step」，出來的結果就很不一樣了，如圖 1-4 所示。很明顯，加上了關鍵詞後，ChatGPT 給出的答案內容順序更有邏輯性，從畫面主體到細節特點，從主要內容到次要內容，都更加分明。

 請寫出泰山的風景特點 Let's think step by step

 泰山是中國著名的名山之一，具有以下突出的風景特點：

1. 雄偉壯麗的山脈景觀：泰山地勢險峻，山峰高聳入雲，蜿蜒起伏，給人一種雄偉壯觀的感受。主峰玉皇頂海拔1,545米，是泰山的最高峰，周圍山脈起伏如龍脊，構成了泰山獨特的山脈景觀。

2. 奇特的岩石景觀：泰山地質複雜，岩石豐富多樣，形成了許多奇特的岩石景觀。著名的岩石如千年石、方孔石、仙人石等。這些岩石型態各異，有的巨大如山，有的造型奇特，給人以無限遐想和震撼。

3. 美麗的日出和雲海景觀：泰山的日出景觀令人嘆為觀止。每天清晨，當太陽從東方升起，晨曦透過雲層灑在泰山之巔，形成金紅色的光輝，將整個山峰映照得金碧輝煌。同時，泰山還經常出現雲海景觀，當雲霧繚繞在山間，猶如仙境一般，美不勝收。

4. 豐富多樣的植被：泰山植被繁茂，有茂密的森林和鬱鬱蔥蔥的松柏林。山腰到山頂分布著各種樹木和野花，其中包括松樹、柏樹、槐樹等。登山途中，可以欣賞到不同季節的花朵盛開和樹木變幻的美麗景色，為登山者提供了一片自然的綠意。

5. 古老的文化遺產：泰山自古以來就是中國文化的重要象徵，擁有豐富的歷史和文化遺產。山上有孔廟、文昌閣、大漢畫像石等眾多古蹟和文化景點。這些文化遺產見證了泰山的歷史和文化底蘊，吸引著眾多遊客和文化愛好者前來探尋。

圖 1-4 ChatGPT 更有邏輯性的回答

1.1.4
拓寬 ChatGPT 的思維

如果需要用 ChatGPT 來做創意、項目，以及策劃類的方案，可以在提問時加上關鍵詞「What are some alternative perspectives？」（有哪些可以考慮的角度），可以瞬間拓寬 ChatGPT 的思維廣度。

例如，在 ChatGPT 中輸入「請描寫一段『美麗的日落場景』」，ChatGPT 的回答如圖 1-5 所示，整體內容比較平鋪直敘。

> JU　請描寫一段「美麗的日落場景」

> 夕陽西下，天空被金黃色的餘暉所籠罩。微風輕拂水面，波光粼粼，彷彿鋪展開一層黃金地毯。山巒靜謐地佇立在遠處，融入了漸漸降臨的黃昏氛圍中。
>
> 太陽慢慢沉入地平線，火紅色的光芒漸漸褪去，演化成一片溫柔的橙色。它將天空染成了一片絢爛的畫卷，如同藝術家的調色盤上溢滿了暖暖的色彩。
>
> 雲彩像是被細心刷上的畫筆輕輕拂過的痕跡，絢麗多彩，或如錦繡，或如綿延的羊絨雲。它們柔軟而浪漫地編織在天空之上，為這場日落獻上了一份獨特的優雅。
>
> 隨著夜幕的臨近，天空逐漸轉暗。星星開始閃爍，點綴在天幕上，點點燈光映襯下的天際，如同珍珠般閃耀。
>
> 在這美麗的日落中，大自然的神奇和寧靜融為一體。人們感受到它的美麗與和諧，彷彿時間停滯，只留下一瞬間的寧靜和溫馨。
>
> 這是大自然的一幅完美的畫卷，將心靈引向寧靜與美好的思緒，讓人沉浸在這個美麗的日落場景中，盡情享受生命的美好和自然的奇蹟。

圖 1-5 ChatGPT 的回答

此時，可以再次提問「請描寫一段『美麗的日落場景』What are some alternative perspectives?」ChatGPT 會從不同的觀點和角度來回答該問題，為用戶提供更多的思路和幫助，如圖 1-6 所示。

 請描寫一段「美麗的日落場景」What are some alternative perspevtives?

美麗的日落場景可以有多種不同的觀點和角度，以下是一些替代的描述：

1. 情感之景：這段美麗的日落場景，將人們的心靈溫暖包圍。夕陽染紅了天空，它的餘暉灑在大地上，散發出一種寧靜和溫馨的氛圍。這個是景象喚起人們內心深處的感動和浪漫情懷，讓人感受到生命的美好的對未來的期許。

2. 自然之奇：日落是大自然的一種奇妙表現。當太陽逐漸落下，天空漸漸變暗，宇宙中的星星開始閃爍，這個過程展示了時間的流逝和自然規律的變化。在這個角度下，美麗的日落場景被視為自然界中的一種奇蹟，提醒著人們對大自然力量的敬畏和欣賞。

3. 藝術之境：日落是攝影師和藝術家眼中的絕佳題材。他們透過選擇不同的構圖、角度和色彩，捕捉到獨特的日落景觀。從抽象的色彩組合到精確的光線投射，他們透過藝術的方式展現了日落的美麗和獨特性。這個角度下，美麗的日落場景成為一幅藝術作品，引發人們對美的思考和審美的愉悅。

4. 生命之啟：日落是一天的結束，同時也是新的開始。當太陽落下的那一刻，人們回顧過去的一天，反思自己的所思所做，同時迎接新的希望和機遇。美麗的日落場象徵著生命的循環和轉變，它提醒著人們珍惜當下，同時期待明天的到來。

這些替代的觀點和角度，展示了美麗的日落場景的多樣性和豐富性，每個人的都可以從不同的視角去欣賞和解讀日落的美，創造屬於自己的獨特體驗。

圖 1-6 ChatGPT 從不同的觀點和角度回答問題

1.1.5
給 ChatGPT 身分定義

在提問的時候，使用者可以給 ChatGPT 身分定義，同時描述問題的背景，甚至可以讓 ChatGPT 向使用者提問，從而給出更加具體的場景。

例如，在 ChatGPT 中輸入「你是一位有著 10 年工作經驗的攝影師，你需要幫助我寫一篇 300 字的人像攝影教程。在你給出答案前，可以問我一些關於人像攝影的問題」，ChatGPT 的回答如圖 1-7 所示。

JU　你是一位有著10年工作經驗的攝影師，你需要幫助我寫一篇300字的人像攝影教程。在你給出答案前，可以問我一些關於人像攝影的問題

當涉及人像攝影時，有幾個關鍵因素需要考慮。在開始寫教程之前，請回答以下幾個問題，以便我能更好地滿足您的需求：

1. 您想了解哪方面的人像攝影技巧？例如，光線控制、構圖指導、後期處理等。
2. 您打算在什麼樣的環境下進行人像攝影？室內、戶外、自然光、閃光燈等。
3. 您是否有特定的相機設備或鏡頭要求？或者只需要一般的攝影技巧即可。
4. 是否有任何特定的要求或主題？例如，肖像攝影、情侶照、兒童攝影等。

請回答以上問題，以便我能夠為您提供一篇針對性的人像攝影教程。

圖 1-7 ChatGPT 關於攝影問題的回答

可以看到，ChatGPT 一共提出了 4 個問題，接下來一一進行回答，ChatGPT 即可生成更符合使用者需求的內容，如圖 1-8 所示。

JU　1. 構圖指導
2. 戶外
3. Nikon D850
4. 情侶照

教程：人像攝影的構圖指導（戶外情侶照）

人像攝影是一門藝術，透過巧妙的構圖可以捕捉到情侶們的美麗瞬間。以下是一些針對戶外情侶照的構圖指導，幫助您拍攝出令人驚豔的照片。

1. 利用自然元素：戶外環境提供了豐富多樣的自然元素，如樹木、花朵、河流等。將情侶放置在自然元素的背景中，可以增加照片的層次感和生動性。嘗試在樹下、花叢中或岩石旁設置合適的拍攝位置。

2. 使用前景元素：引入前景元素可以增強照片的深度和立體感。例如，可以使用花朵或樹枝等前景元素來框住情侶，使照片更加有趣和吸引人。

3. 創造對比和對稱：利用背景與主體的對比，可以創造出引人注目的畫面效果。例如，在一個開闊的草原上，讓情侶站在其中一個角落，突出主體的同時展現出廣袤的背景。

4. 利用自然光：戶外拍攝可以充分利用自然光的優勢。選擇柔和的日出或日落時段進行拍攝，光線柔和而溫暖。嘗試利用側光或逆光來創造出戲劇性的效果，讓情侶的輪廓更加鮮明。

5. 規避雜亂背景：確保背景乾淨簡潔，避免干擾視線的元素。移動一些雜散的物體或選擇一個乾淨的拍攝角度，使情侶成為照片的焦點。

6. 關注表情和互動：捕捉情侶之間的真實情感和互動是人像攝影的關鍵。鼓勵他們進行輕鬆自然的互動，以捕捉到他們之間的愛意和親密時刻。

7. 嘗試不同的角度：除了傳統的全身或半身照外，嘗試從不同的角度拍攝。例如，趴在地上拍攝低角度，或站在一側拍攝側面肖像等。這樣可以帶來獨特的視覺效果和創意構圖。

繼續：

7. 嘗試不同的角度：除了傳統的全身或半身照外，嘗試從不同的角度拍攝。例如，趴在地上拍攝低角度，或站在一側拍攝側面肖像等。這樣可以帶來獨特的視覺效果和創意構圖。

8. 創造對焦效果：使用大光圈（小F值）來實現淺景深效果，讓情侶成為焦點，背景模糊。這樣可以將注意力集中在他們身上，突出情感和親密感。

9. 嘗試多角度拍攝：除了正面拍攝外，嘗試斜角、俯視或仰視等不同角度來拍攝情侶。這樣可以展現他們的個性和動態，創造出有趣的照片效果。

10. 利用線條和幾何形狀：在戶外環境中，尋找具有幾何形狀或線條的元素，如樹林、建築物或小橋。將情侶放置在這些元素的背景中，可以增加照片的結構和視覺吸引力。

11. 透過反射和鏡面效果創造奇幻：利用水面或反射表面，捕捉到情侶的倒影或鏡像。這樣可以創造出奇幻和夢幻的效果，給照片增添一種神祕感。

12. 留意自然元素的運動：如果周圍有風、雲彩或流水等自然元素的運動，嘗試在照片中捕捉它們。這樣可以為照片增添一種動感和生命力。

最重要的是，與情侶保持良好的溝通和放鬆的氛圍，讓他們自然地展現出真實的情感。構圖技巧只是幫助您更好地表達這些情感的工具。隨著實踐和經驗的積累，您將能夠拍攝出令人讚嘆的戶外情侶照。祝您拍攝愉快！

圖 1-8 ChatGPT 生成更符合使用者需求的內容

1.2

用 ChatGPT 生成 AI 攝影關鍵詞

　　AI 攝影是 AI 繪畫中的一種內容創作形式，寫關鍵詞是比較重要的一步，如果關鍵詞描述得不太準確，得到的圖片結果就不會太精準。有些使用者常常不知道如何描述對象，寫關鍵詞的時候會浪費許多時間，此時可以把「畫面描述」這個任務交給 ChatGPT 來完成，靈活使用 ChatGPT 生成 AI 攝影關鍵詞，就可以完美解決「詞窮」的問題。本節主要介紹使用 ChatGPT 生成 AI 攝影關鍵詞的技巧。

1.2.1
透過直接提問獲取關鍵詞

　　在 AI 攝影中，關鍵詞是一段文字或一幅簡要的示意圖，用於向 AI 模型提供創作的起點或靈感。關鍵詞通常描述了期望的照片主題、風格、要素或情感等方面的訊息，它的目的是引導 AI 模型在生成照片時遵循特定的方向。

　　寫好關鍵詞對於 AI 攝影創作至關重要，因為它可以影響生成作品的風格、內容和整體效果。一個好的關鍵詞能夠激發 AI 模型的創造力，並幫助 AI 模型準確理解使用者的意圖，以便更好地生成符合預期的藝術作品。

　　關鍵詞可以是簡單的文字描述，如「沙灘上的日落景色」，或者是一張草圖或圖片，用於提供更具體的視覺指導。透過不同型別的關鍵詞，使用者可以探索不同的創作方向，如風格化的插畫、寫實的風景繪畫或抽象的藝術作品等。

　　使用者在生成 AI 攝影作品時，如果不知道如何寫關鍵詞，可以直接向 ChatGPT 提問，讓它幫你描繪出需要的畫面和場景關鍵詞，具體操作方法如下。

01 在 ChatGPT 中輸入「請以關鍵詞的形式，描寫貂蟬的相貌特點」。這裡 Chat-GPT 給出的回答已經比較詳細了，其中有許多關鍵詞可以使用，比如容顏如花、柔美的氣質、身材纖細窈窕、靈動的眼眸、嫺靜和端莊的風度、高貴和上品的氣質、瓜子臉、柳葉眉、櫻唇等，如圖 1-9 所示。

JU　　請以關鍵詞的形式，描寫貂蟬的相貌特點

1. 美麗：貂蟬以其絕世的美貌文明，容顏如花，令人驚艷。
2. 溫柔：她的相貌散發著溫柔和柔美的氣質，給人一種親切和融化心靈的感覺。
3. 纖細：貂蟬的相貌特點之一是她的身材纖細窈窕。
4. 俏皮：她有一雙靈動的眼眸，透露出俏皮和頑皮的神采，讓人不禁心生喜愛。
5. 嫺靜：貂蟬的面容洋溢著一種嫺靜和端莊的風度，讓人感受到她內在的平和和優雅。
6. 高貴：她的相貌展現出一種高貴和上品的氣質，給人一種不可褻瀆的感覺。
7. 瓜子臉：她擁有一張瓜子形的臉龐，線條柔和而勻稱，展現出端莊和秀美的特點。
8. 柳葉眉：她修長而優雅的眉毛彎曲如柳葉，為她的相貌增添了一絲嫵媚和嬌豔。
9. 櫻唇：她的嘴唇紅潤而飽滿，宛如櫻花瓣般的嬌艷，令人心動。
10. 氣質：貂蟬的相貌特點不僅僅是外貌的美麗，更是她所散發出的一種妖嬈和嫵媚的氣質，令人難以忘懷。

圖 1-9 ChatGPT 對於人物相貌的描寫

02如果你需要更細緻地描述人物的面部特點，可以再次輸入「形容的再細緻點，主要是面部特點」。此時 ChatGPT 將對人物的面部特點再次進行細緻描述，又可以得到許多關鍵詞，如圖 1-10 所示。這就是直接向 ChatGPT 提問獲取關鍵詞的方法。

 形容的再細緻點，主要是面部特點

> 1. 丹鳳眼：貂蟬的雙眸如丹鳳般明亮有神，眼眸清澈純淨，透露出一種迷人的魅力。
> 2. 柳葉眉：她修長而輕盈的眉毛彎曲如柳葉，輕輕一挑，能夠勾勒出她俏麗的表情。
> 3. 桃花眼角：她的眼角微微上揚，形如桃花，帶給人一種俏皮和靈動的感覺。
> 4. 高鼻樑：她擁有挺拔而優雅的鼻樑，為她的面部輪廓增添了一份高貴和精緻。
> 5. 玉頰微紅：她的雙頰微紅如玉，透露出一抹嬌羞和柔情，令人為之傾倒。
> 6. 櫻桃小嘴：她的嘴唇嬌小而誘人，紅潤如櫻桃，輕啟一笑，彷彿綻放的花朵。
> 7. 彎彎的睫毛：她的睫毛彎彎曲曲，濃密而捲翹，為她的眼眸增添了神祕和深邃的效果。
> 8. 清晰的下巴線條：她下巴線條清晰，有著優雅的曲線，展現出她的堅定和堅強。
> 9. 細膩的皮膚：她的皮膚細膩光滑，彷彿羊脂玉般，散發著自然的光澤。
> 10. 鵝蛋臉型：她的臉型呈現出鵝蛋般的輪廓，細緻而勻稱，給人一種柔美和嬌媚的感覺。
>
> 這些面部特點共同構成了貂蟬獨特而迷人的相貌，使她成為古代美人中的佼佼者。

圖 1-10 ChatGPT 對於人物面部的描寫

我們可以將在 ChatGPT 中獲取的關鍵詞翻譯為英文，並透過 Midjourney 生成相應的圖片效果，如圖 1-11 所示。本書第 2 章將對 Midjourney 的 AI 繪畫操作進行詳細介紹，大家可以參考。

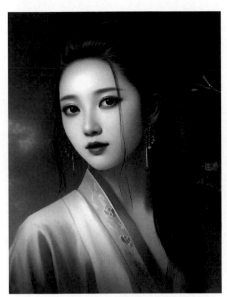

圖 1-11 在 Midjourney 中生成的圖片效果

專家提醒

　　在使用 AI 繪畫工具時，使用者可以透過編寫和調整關鍵詞來引導 AI 生成符合自己需求和偏好的藝術作品。關鍵詞的設計可以使使用者更有參與感，同時也能夠影響 AI 模型輸出的創意和風格。

Diao Chan, one of the ancient Chinese beauties, Her appearance is like a flower, her gentle temperament, her slender and graceful figure, her agile eyes, a calm and dignified atmosphere, her noble and top-notch temperament, her melon face, willow eyebrows, and cherry lips --ar 3:4

1.2.2
透過多次對話獲取關鍵詞

　　ChatGPT 是一個功能強大的智慧聊天機器人，使用者可以透過不斷與它對話，得到自己想要的 AI 攝影關鍵詞。下面以「沙漠風光」為例，為大家講解如何透過多次對話獲取 AI 攝影關鍵詞，具體操作方法如下。

01 在 ChatGPT 中輸入「請根據我給你的 idea（想法），詳細描述一個富有創意的畫面，然後使用逗號分隔描述裡的修飾詞，並把描述翻譯成英文。idea：沙漠風光」，ChatGPT 給出了許多文案訊息，並翻譯成了英文，如圖 1-12 所示。

JU　請根據我給你的idea，詳細描述一個富有創意的畫面，然後使用逗號分隔描述裡的修飾詞，並把描述翻譯成英文。idea：沙漠風光

在一片廣闊而寂靜的沙漠中央，悠閒地漂浮著一朵巨大而華麗的紫色氣球。巨型氣球的表面覆蓋著精緻的金色花紋，閃爍著陽光的餘暉。它似乎是一座宮殿的懸空版本，散發著神秘而誘人的魅力。

沙漠周圍瀰漫著淺淡的橙色，微風吹拂著沙丘的皺紋，形成一道道美妙的流線。這些沙丘猶如沉睡的巨獸，靜靜地躺在沙漠的懷抱中。沙丘上的沙粒在光線下閃爍，彷彿是無數顆閃耀的寶石。

在遠處，夕陽逐漸沉入地平線，創造出壯觀的橙紅色天幕。天空中瀰漫著一抹抹深藍色，星星點點的繁星在黑夜中閃爍，似乎在默默訴說著沙漠的秘密。

最後，一群自由翱翔的雄鷹在空中劃過，它們的翅膀展開，彷彿在跳躍的烈馬上舞蹈。它們在夕陽的映襯下，宛如一幅靈動的畫作，將沙漠的神奇與自由完美地融合在一起。

Translation:

In the center of a vast and silent desert, a gigantic and magnificent purple hot air balloon floats leisurely. The surface of the balloon is adorned with delicate golden patterns, shimmering with the lingering sunlight. It appears to be a suspended version of a palace, exuding a mysterious and enticing charm.

A subtle shade of orange permeates the surroundings of the desert, as a gentle breeze caresses the wrinkles of the sand dunes, creating wondrous contours. These dunes resemble slumbering behemoths, lying silently in the embrace of the desert. The grains of sand on the dunes sparkle in the light, resembling countless shimmering gemstones.

In the distance, the sun gradually sinks into the horizon, creating a spectacular orange-red canopy. A hint of deep blue fills the sky, while stars twinkle and tell the secrets of the desert in the silent night.

Finally, a group of free-soaring eagles glides through the air. Their wings outstretched, they dance upon the back of galloping stallions. Illuminated by the setting sun, they resemble a lively painting, seamlessly merging the wonders and freedom of the desert.

圖 1-12 ChatGPT 給出的文案訊息

02 ChatGPT 給出的文案訊息過多、內容太長，我們希望它能將語言精簡一些。此時可以再次輸入「簡短一些，僅保留關鍵詞，並使用逗號將關鍵詞隔開，翻譯成英語」，這次 ChatGPT 的回答結果精簡了很多，並翻譯成了英文，如圖 1-13 所示。

圖 1-13 ChatGPT 的回答結果更加精簡

03 複製這段英文關鍵詞，在 Midjourney 中調用 imagine（想像）指令，將關鍵詞黏貼到 prompt（提示）輸入框中，如圖 1-14 所示。

圖 1-14 將關鍵詞黏貼到 prompt 輸入框中

04 按 Enter 鍵確認，Midjourney 生成 4 張對應的圖片，效果如圖 1-15 所示。注意，即使是相同的關鍵詞，Midjourney 每次生成的圖片效果也不一樣。

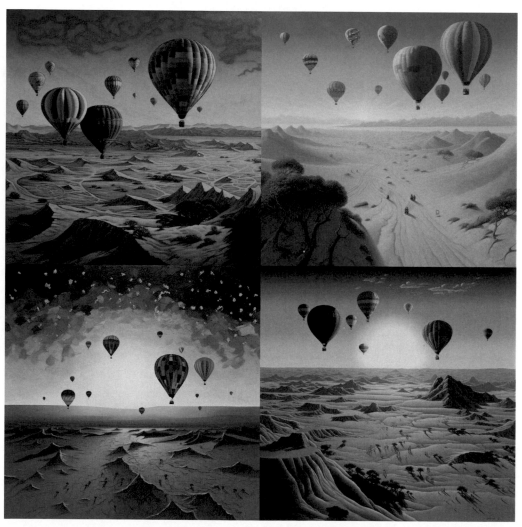

圖 1-15 Midjourney 生成 4 張對應的圖片效果

1.2.3
透過表格整理關鍵詞內容

使用者在與 ChatGPT 進行對話的時候，還可以透過表格的形式生成需要的關鍵詞內容。下面介紹透過表格區分中、英文關鍵詞的具體操作方法。

01 在 ChatGPT 中輸入「一張照片的畫面構思分幾個部分，盡量全面且詳細，用表格回答」，ChatGPT 將以表格的形式給出回答，如圖 1-16 所示。

JU 　一張照片的畫面構思分幾個部分，盡量全面且詳細，用表格回答

以下是一張照片畫面構思的分成部分的表格回答：

部分	描述
前景	照片前景的部分，通常是最接近觀察者的元素。
主題	照片的主要焦點，吸引觀察者的注意力並傳達主要訊息。
背景	照片背景的部分，提供主題的環境和上下文。
光線	照片中的光線狀況，包括光源的位置和光線的明暗程度。
色彩	照片中使用的色彩組合和色彩的飽和度。
構圖	照片中元素的擺放方式，包括對稱、平衡、重複等。
對比度	照片中明暗部分之間的對比程度。
線條	照片中出現的線條形狀和方向，可以引導觀察者的目光。
紋理	照片中物體表面的紋理特徵，可以增加觀感和細節感。
視角	照片拍攝的視點和角度，影響觀察者的觀看體驗。
情感	照片所傳達的情感和情緒，可以透過元素的選擇和處理來表達。

請注意，這只是一種可能的構思方式，實際構思可以因照片主題、風格和拍攝意圖等因素而有所不同。此表格提供了一些常見的照片構思要素，以幫助您開始構思畫面。

圖 1-16 ChatGPT 以表格的形式給出回答

02 繼續向 ChatGPT 提問，讓它給出具體的關鍵詞。在 ChatGPT 中輸入「有哪些主題類別，請用表格回答，中英文對照」，ChatGPT 給出了許多主題的類別，並有中文和英文對照，如圖 1-17 所示，從這些回答中可以提取關鍵詞訊息。

> JU　有哪些主題類別，請用表格回答，中英文對照

以下是一些常見的主題類別，以及它們的中英文對照：

主題類別	中文	英文
風景	風景	Landscape
人物	人物	Portrait
動物	動物	Animals
城市	城市	Cityscape
街道	街道	Street
自然	自然	Nature
抽象	抽象	Abstract
建築	建築	Architecture
靜物	靜物	Still Life
黑白	黑白	Black and White
夜景	夜景	Nightscapes
時尚	時尚	Fashion

這些主題類別可以作為拍攝照片時的參考，根據您的興趣和拍攝意圖選擇適合的主題。同時，這些主題也可以作為照片分類和整理的依據。請注意，這只是一些常見的主題類別，實際上還有許多其他可能的主題和分類方式。

圖 1-17 ChatGPT 給出了許多主題的類別

03 在 ChatGPT 中繼續輸入「光線有哪些來源，請用表格回答，中英文對照」，
　　ChatGPT 將會給出光線來源的相關回答，如圖 1-18 所示。另外，使用者還可
　　以繼續向 ChatGPT 提問，如針對構圖、色彩、背景，以及風格等提出具體的
　　細節，提問越具體，ChatGPT 的回答越精準，生成的關鍵詞也就越多。

JU　光線有哪些來源，請用表格回答，中英文對照

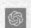　以下是一些常見的光線來源，以及它們的中英文對照：

光線來源	中文	英文
太陽光	太陽光	Sunlight
電燈光	電燈光	Artificial Light
燈具光	燈具光	Lamp Light
蠟燭光	蠟燭光	Candlelight
日出/日落	日出/日落	Sunrise/Sunset
星光	星光	Starlight
閃光燈	閃光燈	Flashlight
車燈光	車燈光	Car Headlights
火焰光	火焰光	Firelight
手電筒光	手電筒光	Torchlight
天空光	天空光	Skylight

這些光線來源可以在攝影中產生不同的效果和氛圍。根據拍攝環境和拍攝意圖選擇適
合的光線來源，以創造出理想的照片效果。請注意，這只是一些常見的光線來源，實
際上還有許多其他可能的光線來源，可以根據具體情況進行探索和創造。

圖 1-18 ChatGPT 給出光線來源的相關回答

本章小結

　　本章主要介紹了 ChatGPT 的基本用法和生成 AI 攝影關鍵詞的操作方法，具體內容包括在關鍵詞中指定具體的數字、掌握正確的 ChatGPT 提問方法、提升 ChatGPT 的內容邏輯性、拓寬 ChatGPT 的思維、給 ChatGPT 身分定義、透過直接提問獲取關鍵詞、透過多次對話獲取關鍵詞、透過表格整理關鍵詞等。透過本章的學習，希望讀者能夠更好地使用 ChatGPT 生成 AI 攝影關鍵詞。

課後習題

　　為了使讀者更好地掌握本章所學知識，下面將透過課後習題幫助讀者進行簡單的知識回顧和補充。

1. 用 ChatGPT 生成一段關於海景風光的 AI 攝影關鍵詞。
2. 用 ChatGPT 生成一段關於高樓建築的 AI 攝影關鍵詞。

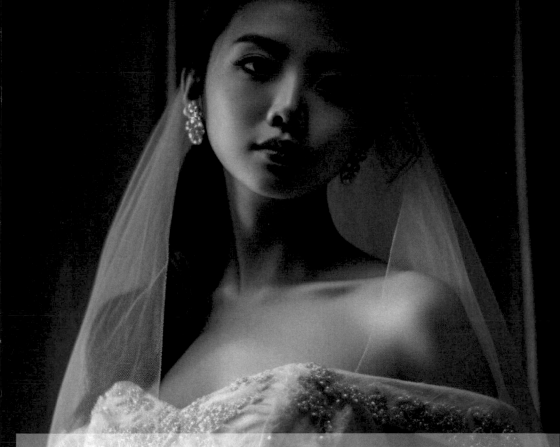

第 2 章

AI 照片生成：用 Midjourney 繪製作品

　　Midjourney 是一個透過人工智慧技術進行繪畫創作的工具，使用者可以在其中輸入文字、圖片等提示內容，讓 AI 機器人（即 AI 模型）自動創作出符合要求的繪畫作品。本章主要介紹使用 Midjourney 進行 AI 繪畫的基本操作方法，幫助讀者掌握 AI 攝影的核心技巧。

2.1

Midjourney 的 AI 繪畫技巧

使用 Midjourney 生成 AI 攝影作品非常簡單，具體取決於使用者使用的關鍵詞。當然，如果使用者要生成高品質的 AI 攝影作品，則需要大量訓練 AI 模型和深入了解藝術設計的相關知識。本節將介紹一些 Midjourney 的 AI 繪畫技巧，幫助大家快速掌握生成 AI 攝影作品的基本操作方法。

2.1.1
基本繪畫指令

在使用 Midjourney 進行 AI 繪畫時，使用者可以使用各種指令與 Discord 平台上的 MidjourneyBot（機器人）進行互動，從而告訴它想要獲得一張什麼樣的效果圖片。Midjourney 的指令主要用於建立影像、更改預設設定，以及執行其他任務。表 2-1 為 Midjourney 中的基本繪畫指令。

表 2-1 Midjourney 中的基本繪畫指令

指令	描述
/ask（問）	得到一個問題的答案
/blend（混合）	輕鬆地將兩張圖片混合在一起
/daily_theme（每日主題）	切換 #daily-theme 頻道更新的通知
/docs（文檔）	在 Midjourney Discord 官方服務器中使用，可快速生成指向本用戶指南中涵蓋的主題鏈接
/describe（描述）	根據用戶上傳的圖像編寫 4 個示例提示詞
/faq（常問問題）	在 Midjourney Discord 官方服務器中使用，將快速生成一個鏈接，指向熱門 prompt 技巧頻道的常見問題解答
/fast（快速）	切換到快速模式
/help（幫助）	顯示 Midjourney Bot 有關的基本訊息和操作提示
/imagine（想像）	使用關鍵詞或提示詞生成圖像
/info（訊息）	查看有關用戶的帳號及任何排隊（或正在運行）的作業訊息
/stealth（隱身）	專業計畫訂閱用戶可以透過該指令切換到隱身模式
/public（公共）	專業計畫訂閱用戶可以透過該指令切換到公共模式
/subscribe（訂閱）	為用戶的帳號頁面生成個人鏈接
/settings（設置）	查看和調整 Midjourney Bot 的設置
/prefer option（偏好選項）	創建或管理自定義選項
/prefer option list（偏好選項列表）	查看用戶當前的自定義選項
/prefer suffix（喜歡後綴）	指定要添加到每個提示詞末尾的後綴
/show（展示）	使用圖像作業 ID（identity document，帳號）在 Discord 平台中重新生成作業
/relax（放鬆）	切換到放鬆模式
/remix（混音）	切換到混音模式

2.1.2
以文生圖

Midjourney 主要使用 imagine 指令和關鍵詞等文字內容來完成 AI 繪畫操作，盡量輸入英文關鍵詞。注意，AI 模型對於英文單字的首字母大小寫格式沒有要求，但要注意關鍵詞之間須新增一個逗號（英文字型格式）或空格。下面介紹在 Midjourney 中以文生圖的具體操作方法。

01 在 Midjourney 下面的輸入框內輸入 /（正斜槓符號），在彈出的列表框中選擇 imagine 指令，如圖 2-1 所示。

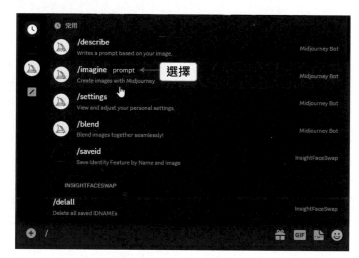

圖 2-1 選擇 imagine 指令

02 在 imagine 指令後方的輸入框中，輸入關鍵詞「a little dog playing on the grass」（一隻在草地上玩耍的小狗），如圖 2-2 所示。

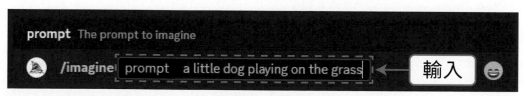

圖 2-2 輸入關鍵詞

03 按 Enter 鍵確認，即可看到 Mi-djourneyBot 開始工作了，並顯示圖片的生成進度，如圖 2-3 所示。

04 稍等片刻，Midjourney 生成 4 張對應的圖片，單擊 V3 按鈕，如圖 2-4 所示。V 按鈕的功能是以所選的圖片樣式為模板重新生成 4 張圖片。

05 執行操作後，Midjourney 將以第 3 張圖片為模板，重新生成 4 張圖片，如圖 2-5 所示。

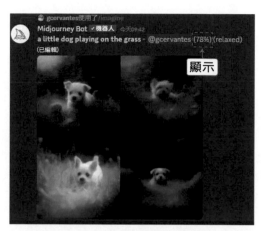

圖 2-3 顯示圖片的生成進度

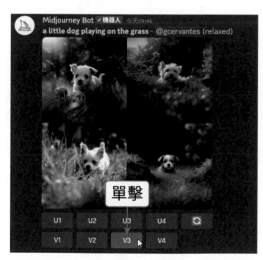

圖 2-4 單擊 V3 按鈕

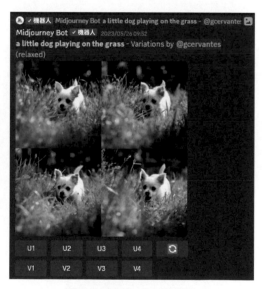

圖 2-5 重新生成 4 張圖片

06 如果使用者依然對重新生成的圖片不滿意，可以單擊（重做）按鈕，如圖 2-6 所示。

07 執行操作後，Midjourney 會再次生成 4 張圖片，單擊 U2 按鈕，如圖 2-7 所示。

08 執行操作後，Midjourney 將在第 2 張圖片的基礎上進行更加精細的刻劃，並放大圖片效果，如圖 2-8 所示。

圖 2-6 單擊重做按鈕

圖 2-7 單擊 U2 按鈕

圖 2-8 放大圖片效果

專家提醒

　　Midjourney 生成的圖片效果下方的 U 按鈕表示放大選中圖片的細節，可以生成單張的大圖效果。如果使用者對於 4 張圖片中的某張圖片感到滿意，可以使用 U1 ～ U4 按鈕進行選擇並生成大圖效果，否則 4 張圖片是拼在一起的。

09 單擊 Make Variations（做出變更）按鈕，將以該張圖片為模板，重新生成 4 張圖片，如圖 2-9 所示。

10 單擊 U3 按鈕，放大第 3 張圖片效果，如圖 2-10 所示。

圖 2-9 重新生成 4 張圖片

圖 2-10 放大第 3 張圖片效果

2.1.3
以圖生圖

在 Midjourney 中，使用者可以使用 describe 指令獲取圖片的提示，然後根據提示內容和圖片連結生成類似的圖片，這個過程稱之為以圖生圖，也稱為「墊圖」。需要注意的是，提示就是關鍵詞或指令的統稱，網路上大部分使用者也將其稱為「咒語」。下面介紹在 Midjourney 中以圖生圖的具體操作方法。

01 在 Midjourney 下面的輸入框內輸入 /，在彈出的列表框中選擇 describe 指令，如圖 2-11 所示。

02 執行操作後，單擊上傳按鈕，如圖 2-12 所示。

圖 2-11 選擇 describe 指令

圖 2-12 單擊上傳按鈕

03 在彈出的「開啟」對話方塊中，選擇相應圖片，如圖 2-13 所示。

04 單擊「開啟」按鈕，將圖片新增到 Midjourney 的輸入框中，如圖 2-14 所示，按兩次 Enter 鍵確認。

圖 2-13 選擇圖片

圖 2-14 新增圖片到 Midjourney 的輸入框中

05 執行操作後，Midjourney 會根據使用者上傳的圖片生成 4 段提示詞，如圖 2-15 所示。使用者可以通過複製提示詞或單擊下面的 1 ～ 4 按鈕，以該圖片為模板生成新的圖片效果。

圖 2-15 生成 4 段提示詞

06 單擊生成的圖片，在
彈出的預覽圖中單擊
滑鼠右鍵，在彈出的
快捷選單中選擇「複
製圖片地址」選項，
如圖 2-16 所示，複製
圖片連結。

圖 2-16 選擇「複製圖片地址」選項

07 執行操作後，在圖片下方單擊 1 按鈕，如圖 2-17 所示。

08 彈出 Imagine This!（想像一下！）對話方塊，在 PROMPT 文字框中的關鍵詞
前面黏貼複製的圖片連結，如圖 2-18 所示。注意，圖片連結和關鍵詞中間要
新增一個空格。

圖 2-17 單擊 1 按鈕

圖 2-18 黏貼複製的圖片連結

09 單擊「提交」按鈕，即可以參考圖為模板生成 4 張圖片，如圖 2-19 所示。

10 單擊 U1 按鈕，放大第 1 張圖片，效果如圖 2-20 所示。

圖 2-19 生成 4 張圖片　　　　　　　　　　圖 2-20 放大第 1 張圖片效果

2.1.4
混合生圖

在 Midjourney 中，使用者可以使用 blend 指令快速上傳 2 ～ 5 張圖片，然後檢視每張圖片的特徵，並將它們混合並生成一張新的圖片。下面介紹利用 Midjourney 進行混合生圖的操作方法。

01 在 Midjourney 下面的輸入框內輸入 /，在彈出的列表框中選擇 blend 指令，
如圖 2-21 所示。

02 執行操作後，出現兩個圖片框，單擊左側的上傳按鈕，如圖 2-22 所示。

圖 2-21 選擇 blend 指令

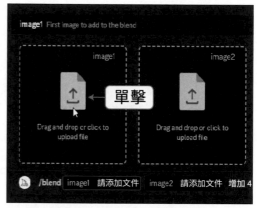

圖 2-22 單擊上傳按鈕

03 執行操作後，彈出「開啟」對話方塊，選擇相應圖片，如圖 2-23 所示。

04 單擊「開啟」按鈕，將圖片新增到左側的圖片框中，並用同樣的操作方法在
右側的圖片框中新增一張圖片，如圖 2-24 所示。

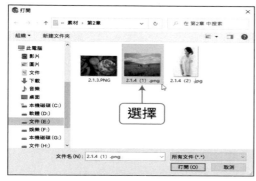

圖 2-23 選擇圖片

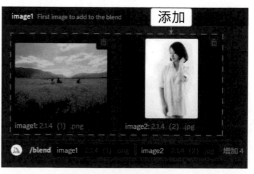

圖 2-24 新增兩張圖片

05 連續按兩次 Enter 鍵，Midjourney 會自動完成圖片的混合操作，並生成 4 張新
的圖片，這是沒有新增任何關鍵詞的效果，如圖 2-25 所示。

06 單擊 U1 按鈕，放大第 1 張圖片效果，如圖 2-26 所示。

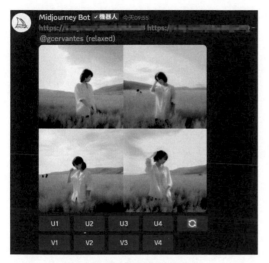

圖 2-25 生成 4 張新的圖片

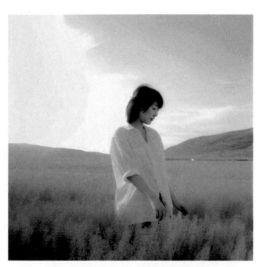

圖 2-26 放大第 1 張圖片效果

2.1.5
可調整模式改圖

使用 Midjourney 的可調整模式（Remix mode）可以更改關鍵詞、引數、模
型版本或變體之間的縱橫比，讓 AI 繪畫變得更加靈活、多變，下面介紹具體的
操作方法。

01 在 Midjourney 下面的輸入框內輸入 /，在彈出的列表框中選擇 settings 指令，
　如圖 2-27 所示。

02 按 Enter 鍵確認，即可調出 Midjourney 的設定面板，如圖 2-28 所示。

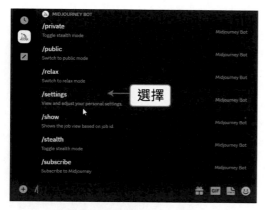

圖 2-27 選擇 settings 指令

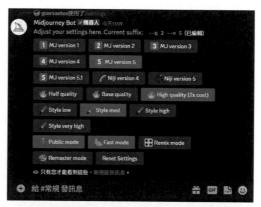

圖 2-28 調出 Midjourney 的設定面板

專家提醒

　　為了幫助讀者更容易理解設定
面板，下面將其中的內容翻譯成中
文，如圖 2-29 所示。注意，直接
翻譯的英文無法完全概括面板的功
能和含義，具體操作方法需要使用
者多加練習才能掌握。

圖 2-29 設定面板的中文翻譯

03 在設定面板中，單擊 Remix mode 按鈕，如圖 2-30 所示，即可開啟可調整模式（按鈕顯示為綠色）。

04 透過 imagine 指令輸入相應的關鍵詞，生成的圖片效果，如圖 2-31 所示。

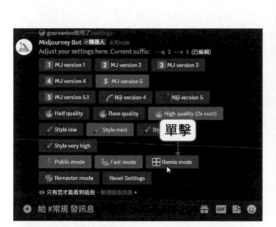

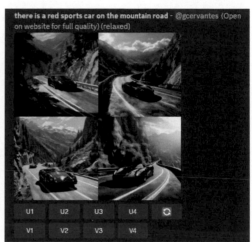

圖 2-30 單擊 Remix mode 按鈕　　　　　　圖 2-31 生成的圖片效果

05 單擊 V4 按鈕，彈出 Remix Prompt（可調整提示）對話方塊，如圖 2-32 所示。

06 嘗試修改某個關鍵詞，如將 red（紅色）改為 yellow（黃色），如圖 2-33 所示。

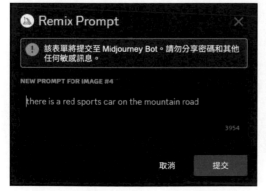

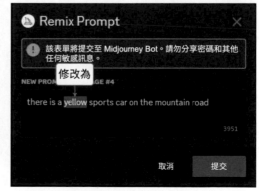

圖 2-32 Remix Prompt 對話方塊　　　　　　圖 2-33 修改某個關鍵詞

07 單擊「提交」按鈕，即可重新生成相應的圖片，可以看到圖中的紅色汽車變成了黃色汽車，效果如圖 2-34 所示。

圖 2-34 重新生成的圖片效果

2.1.6
AI 一鍵換臉

InsightFaceSwap 是一款專門用於人像處理的 Discord 官方外掛，它能夠批次且精準地替換人物臉部，並且不會改變圖片中的其他內容。下面介紹利用 InsightFaceSwap 協同 Midjourney 進行人像換臉的操作方法。

01 在 Midjourney 下面的輸入框內輸入 /，在彈出的列表框中，單擊左側的 InsightFaceSwap 圖示，如圖 2-35 所示。

02 執行操作後，選擇 saveid（儲存 ID）指令，如圖 2-36 所示。

圖 2-35 單擊 InsightFaceSwap 圖示

圖 2-36 選擇 saveid 指令

03 執行操作後，輸入相應的 idname（身分名稱），如圖 2-37 所示。idname 可以為任意 8 位以內的英文字元和數字。

04 單擊上傳按鈕，上傳一張面部清晰的人物圖片，如圖 2-38 所示。

圖 2-37 輸入身分名稱

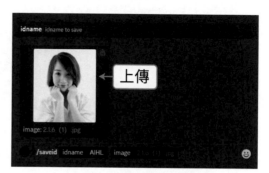

圖 2-38 上傳一張人物圖片

專家提醒

要使用 InsightFaceSwap 外掛，使用者需要先邀請 InsightFaceSwapBot 到自己的伺服器中，具體的邀請連結可以上網搜尋。

另外，使用者可以使用 /listid（列表 ID）指令列出目前註冊的所有 idname，注意總數不能超過 10 個。同時，使用者可以使用 /delid（刪除 ID）指令和 /delall（刪除所有 ID）指令來刪除 idname。

05 按 Enter 鍵確認，即可成功建立 idname，如圖 2-39 所示。

圖 2-39 成功建立 idname

06 使用 imagine 指令生成人物肖像圖片，並放大其中一張圖片，效果如圖 2-40 所示。

07 在大圖上單擊滑鼠右鍵，在彈出的快捷選單中選擇 APP（應用程式）| INSwapper（替換目標影像的面部）選項，如圖 2-41 所示。

08 執行操作後，InsightFaceSwap 即可替換人物面部，效果如圖 2-42 所示。

圖 2-40 放大圖片效果

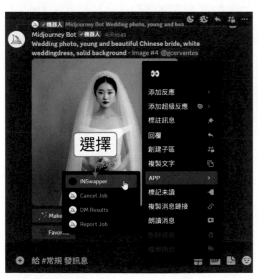

圖 2-41 選擇 INSwapper 選項

圖 2-42 替換人物面部效果

09 使用者也可以在 Midjourney 下面的輸入框內輸入 /，在彈出的列表框中選擇 swapid 指令，如圖 2-43 所示。

10 執行操作後，輸入剛才建立的 idname，並上傳想要替換人臉的底圖，效果如圖 2-44 所示。

11 按 Enter 鍵確認，即可呼叫 InsightFaceSwap 機器人替換底圖中的人臉，效果如圖 2-45 所示。

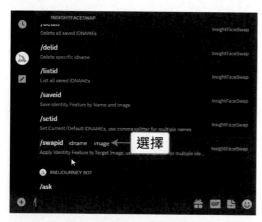

圖 2-43 選擇 swapid 指令

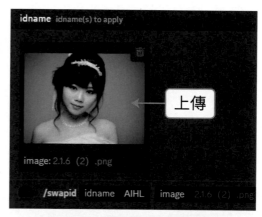

圖 2-44 上傳想要替換人臉的底圖

圖 2-45 替換人臉效果

2.2

Midjourney 的高級繪畫設定

Midjourney 具有強大的 AI 繪畫功能，使用者可以透過各種指令和關鍵詞來改變 AI 繪畫的效果，生成更優秀的 AI 攝影作品。本節將介紹一些 Midjourney 的高級繪畫設定，使使用者在生成 AI 攝影作品時更加得心應手。

2.2.1
version（版本）

Midjourney 會經常進行版本（version）的更新，並結合使用者的使用情況改進演算法。從 2022 年 4 月至 2023 年 5 月，Midjourney 已經釋出了 5 個版本，其中 version5.1 是目前最新且效果最好的版本。

Midjourney 目前支持 version1、version2、version3、version4、version5、version5.1 等版本。使用者可以透過在關鍵詞後面新增 --version（或 --v）1/2/3/4/5/5.1 來呼叫不同的版本。如果沒有新增版本字尾引數，那麼會預設使用最新的版本引數。

例如，在關鍵詞的末尾新增 --v4 指令，即可透過 version4 生成相應的圖片，效果如圖 2-46 所示。可以看到，version4 生成的圖片畫面的真實感比較差。

下面使用相同的關鍵詞，並將末尾的 --v4 指令改成 --v5 指令，即可透過 version5 生成相應的圖片，效果如圖 2-47 所示，畫面真實感較強。

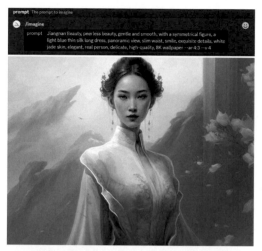

圖 2-46 透過 version4 生成的圖片效果

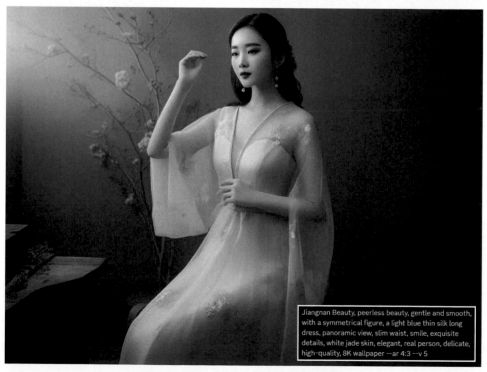

圖 2-47 透過 version5 生成的圖片效果

2.2.2
Niji（模型）

Niji 是 Midjourney 和 Spellbrush 合作推出的一款專門生成動漫和二次元風格圖片的 AI 模型，可透過在關鍵詞後新增 --niji 指令來呼叫。使用圖 2-46 中相同的關鍵詞，在 Niji 模型中生成的效果會比 v5 模型更偏向動漫風格，效果如圖 2-48 所示。

圖 2-48 透過 Niji 模型生成的圖片效果

2.2.3

aspect rations（橫縱比）

aspect rations（橫縱比）指令用於更改生成影像的寬高比，通常表示為冒號分割兩個數字，比如 7：4 或者 4：3。注意，aspect rations 指令中的冒號為英文字型格式，且數字必須為整數。Midjourney 的默認寬高比為 1：1，效果如圖 2-49 所示。

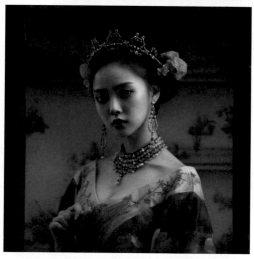

photo taking, normal photography, full body, fair skin, antique beauty, yellow gauze skirt, elegant, complex details, stunning, high completion, high-definition, high-quality, ultimate details, master's work, 8k resolution

圖 2-49 預設寬高比效果

使用者可以在關鍵詞後面新增 --aspect 指令或 --ar 指令指定圖片的橫縱比。例如，使用圖 2-49 中相同的關鍵詞，結尾處加上 --ar 3：4 指令，即可生成相應尺寸的豎圖，效果如圖 2-50 所示。需要注意的是，在圖片生成或放大的過程中，最終輸出的尺寸效果可能會略有修改。

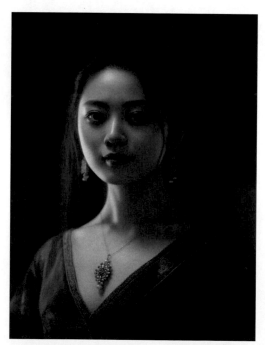

圖 2-50 生成尺寸為 3：4 的圖片效果

photo taking, full body, Chinese beauty, fair skin, complex details, stunning, high completion, high-definition, high-quality, ultimate details, master's work, 8k resolution --ar 3:4

2.2.4
chaos（混亂）

在 Midjourney 中使用 --chaos（簡寫為 --c）指令，可以影響圖片生成結果的變化程度，能夠激發 AI 模型的創造能力，值（範圍為 0 ～ 100，預設值為 0）越大，AI 模型就越會有更多自己的想法。

landscape, flowers, clouds, with distinct layers and rich colors, natural-light, hyper quality, panoramic, large-format, nature --chaos 10 --ar 16:9

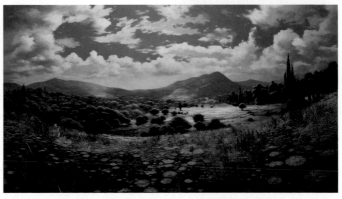

圖 2-51 較低的 --chaos 值生成的圖片效果

在 Midjourney 中輸入相同的關鍵詞，較低的 --chaos 值具有更可靠的結果，生成的圖片在風格、構圖上比較相似，效果如圖 2-51 所示；較高的 --chaos 值將產生更多不尋常和意想不到的結果和組合，生成的圖片在風格、構圖上的差異較大，效果如圖 2-52 所示。

landscape, flowers, clouds, with distinct layers and rich colors, natural-light, hyper quality, panoramic, large-format, nature --chaos 100 --ar 16:9

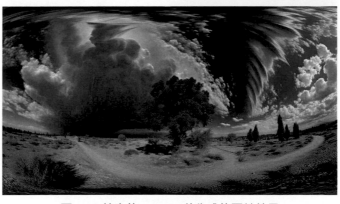

圖 2-52 較高的 --chaos 值生成的圖片效果

2.2.5
no（否定提示）

landscape, clouds, with distinct layers and rich colors, natural-light, hyper quality, panoramic, large-format, nature --no plants --ar 4:3

在關鍵詞的末尾處加上 --no×× 指令，可以讓畫面中不出現 ×× 內容。例如，在關鍵詞後面新增 --no plants 指令，表示生成的圖片中不要出現植物，效果如圖 2-53 所示。

圖 2-53 新增 --no plants 指令生成的圖片效果

專家提醒

使用者可以使用 imagine 指令與 Discord 上的 MidjourneyBot 互動，該指令用於以簡短文字說明（即關鍵詞）生成唯一的圖片。MidjourneyBot 最適合使用簡短的句子來描述使用者想要看到的內容，避免過長的關鍵詞。

2.2.6
quality（生成品質）

在關鍵詞後面加 --quality（簡寫為 --q）指令，可以改變圖片生成的品質，不過高品質的圖片需要更長的時間來處理細節。更高的品質意味著每次生成耗費的 GPU（graphics processing unit，圖形處理器）分鐘數也會增加。

例如，透過 imagine 指令輸入相應關鍵詞，並在關鍵詞結尾處加上 --quality.25 指令，即可以最快的速度生成最不詳細的圖片效果，可以看到花朵的細節變得非常模糊，如圖 2-54 所示。

圖 2-54 最不詳細的圖片效果

專家提醒

需要注意的是，不是越高的 --quality 值就越好，有時較低的 --quality 值也可以產生更好的效果，這取決於使用者對作品的要求。例如，較低的 --quality 值比較適合繪製抽象主義風格的畫作。

透過 imagine 指令輸入相同的關鍵詞，並在關鍵詞結尾處加上 --quality.5 指令，即可生成不太詳細的圖片效果，如圖 2-55 所示，同不使用 --quality 指令時的結果差不多。

after the rain, the flowers on the other shore, in close view, are meticulous, crystal clear, charming, and high-definition in the red sunlight --ar 4:3 --quality .5

圖 2-55 不太詳細的圖片效果

繼續透過 imagine 指令輸入相同的關鍵詞，並在關鍵詞的結尾處加上 --quality 1 指令，即可生成有更多細節的圖片效果，如圖 2-56 所示。

after the rain, the flowers on the other shore, in close view, are meticulous, crystal clear, charming, and high-definition in the red sunlight --ar 4:3 --quality 1

圖 2-56 有更多細節的圖片效果

2.2.7
seed（種子）

在使用 Midjourney 生成圖片時，會有一個從模糊的「噪點」逐漸變得具體清晰的過程，而這個「噪點」的起點就是「種子」，即 seed，Midjourney 依靠它來建立一個「視覺噪音場」，作為生成初始圖片的起點。

種子值是 Midjourney 為每張圖片隨機生成的，也可以使用 --seed 指令指定。在 Midjourney 中使用相同的種子值和關鍵詞，將產生相同的出圖結果，利用這一點我們可以生成連貫一致的人物形象或場景。下面介紹獲取種子值的操作方法。

01 在 Midjourney 中生成相應的圖片後，在該訊息上方單擊「新增反應」圖示，如圖 2-57 所示。

02 執行操作後，彈出一個「反應」對話方塊，如圖 2-58 所示。

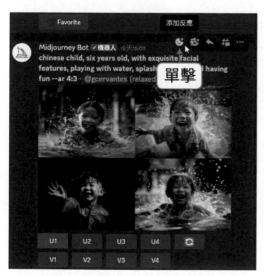

圖 2-57 單擊「新增反應」圖示

圖 2-58 「反應」對話方塊

03 在「探索最適用的表情符號」文字框中，輸入 envelope（信封），並單擊搜尋
結果中的信封圖示，如圖 2-59 所示。

04 執行操作後，MidjourneyBot 將會發送一條訊息，單擊 MidjourneyBot 圖示，
如圖 2-60 所示。

05 執行操作後，即可看到 MidjourneyBot 發送的 Job ID（作業 ID）和圖片的種子值，如圖 2-61 所示。

圖 2-59 單擊信封圖示　　　　圖 2-60 單擊 MidjourneyBot 圖示

06 此時，我們可以對關鍵詞進行適當修改，並在結尾處加上 --seed 指令，指令後面輸入圖片的種子值，然後生成新的圖片，效果如圖 2-62 所示。

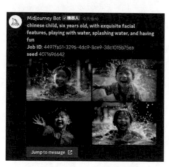

圖 2-61 MidjourneyBot 發送的種子值　　　　圖 2-62 生成新的圖片效果

2.2.8
stylize（風格化）

在 Midjourney 中使用 stylize 指令，可以讓生成圖片的風格更具藝術性。較低的 stylize 值生成的圖片與關鍵詞密切相關，但藝術性較差，效果如圖 2-63 所示。

圖 2-63 較低的 stylize 值生成的圖片效果

較高的 stylize 值生成的圖片非常有藝術性，但與關鍵詞的關聯性較低，AI 模型會有更自由的發揮空間，效果如圖 2-64 所示。

圖 2-64 較高的 stylize 值生成的圖片效果

2.2.9
stop（停止）

在 Midjourney 中使用 stop 指令，可以停止正在進行的 AI 繪畫作業，然後直接出圖。如果使用者沒有使用 stop 指令，則預設的生成步數為 100，得到的圖片結果是非常清晰、詳實的，效果如圖 2-65 所示。

以此類推，使用 stop 指令停止渲染的時間越早，生成的步數就越少，生成的影像也就越模糊。圖 2-66 為使用 --stop 50 指令生成的圖片效果，50 代表步數。

2.2.10
tile（重複磁貼）

在 Midjourney 中使用 tile 指令生成的圖片可用作重複磁貼，生成一些重複、無縫的圖案元素，如瓷磚、織物、桌布和紋理等，效果如圖 2-67 所示。

圖 2-67 使用 tile 指令生成的重複磁貼圖片效果

the mountains and rivers in the evening, with rich details, rich colors,
high contrast, overlooking perspective, panoramic composition,
perfect light and shadow, illusion engine, CG rendering, ultra-high
resolution, high-definition image quality, complex details

圖 2-65 沒有使用 stop 指令生成的圖片效果

the mountains and rivers in the evening, with rich details, rich colors,
high contrast, overlooking perspective, panoramic composition,
perfect light and shadow, illusion engine, CG rendering, ultra-high
resolution, high-definition image quality, complex details --stop 50

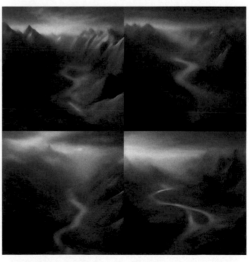

圖 2-66 使用 stop 指令生成的圖片效果

2.2.11
iw（影像權重）

在 Midjourney 中以圖生圖時，使用 iw 指令可以提升影像權重，即調整提示的影像（參考圖）與文字部分（提示詞）的重要程度。

使用者使用的 iw 值（0.5 ～ 2）越大，表明上傳的圖片對輸出的結果影響越大。注意，Midjourney 中指令的引數值如果為小數（整數部分是 0）時，只需加小數點即可，前面的 0 不用寫。下面介紹 iw 指令的使用方法。

01 在 Midjourney 中使用 describe 指令上傳一張參考圖，並生成相應的提示詞，如圖 2-68 所示。

02 單擊生成的圖片，在預覽圖中單擊滑鼠右鍵，在彈出的快捷選單中選擇「複製圖片地址」選項，如圖 2-69 所示，複製圖片連結。

圖 2-68 生成提示詞

圖 2-69 選擇「複製圖片地址」選項

03 呼叫 imagine 指令，將複製的圖片連結和第 3 個提示詞輸入到 prompt 輸入框中，並在後面輸入 --iw 2 指令，如圖 2-70 所示。

04 按 Enter 鍵確認，即可生成與參考圖的風格極其相似的圖片效果，如圖 2-71 所示。

05 單擊 U1 按鈕，生成第 1 張圖的大圖效果，如圖 2-72 所示。

圖 2-70 輸入圖片連結、提示詞和指令

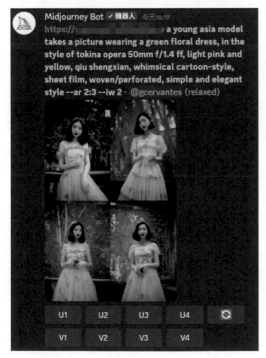

圖 2-71 生成與參考圖相似的圖片效果

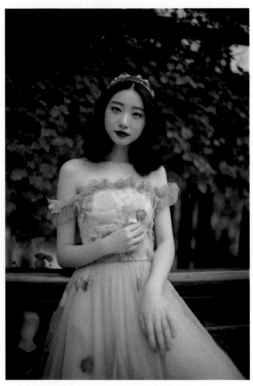

圖 2-72 生成第 1 張圖的大圖效果

2.2.12

prefer option set（首選項設定）

在透過 Midjourney 進行 AI 繪畫時，我們可以使用 prefer option set 指令，將一些常用的關鍵詞儲存在一個標籤中，這樣每次繪畫時就不用重複輸入一些相同的關鍵詞。下面介紹 prefer option set 指令的使用方法。

01 在 Midjourney 下面的輸入框內輸入 /，在彈出的列表框中選擇 prefer option set 指令，如圖 2-73 所示。

02 執行操作後，在 option（選項）文字框中輸入相應名稱，如 AIZP，如圖 2-74 所示。

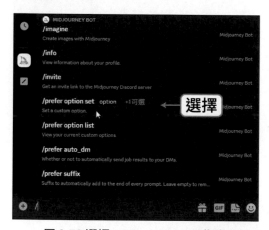

圖 2-73 選擇 prefer option set 指令

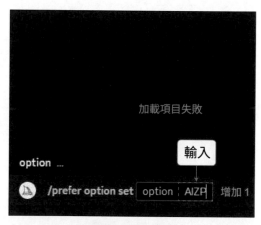

圖 2-74 輸入名稱

03 執行操作後，單擊「增加 1」按鈕，在上方的「選項」列表框中選擇 value（引數值）選項，如圖 2-75 所示。

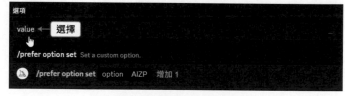

圖 2-75 選擇 value 選項

04 執行操作後，在 value
輸入框中輸入關鍵
詞，如圖 2-76 所示。
這裡的關鍵詞就是我
們要新增的一些固定
的指令。

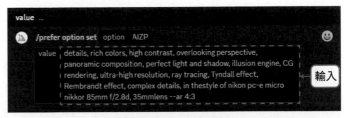

圖 2-76 輸入關鍵詞

05 按 Enter 鍵確認，即可
將上述關鍵詞儲存到
Midjourney 的伺服器
中，如圖 2-77 所示，
從而為這些關鍵詞打
上統一的標籤，標籤
名稱就是 AIZP。

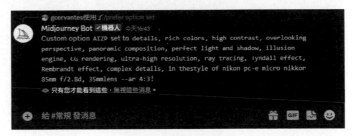

圖 2-77 儲存關鍵詞

06 在 Midjourney 中透過
imagine 指令輸入相應
的關鍵詞，主要用於
描述主體，如圖 2-78
所示。

圖 2-78 輸入描述主體的關鍵詞

07 在關鍵詞的後面新增
一個空格，並輸入 --
AIZP 指令，即可呼叫
AIZP 標籤，如圖 2-79
所示。

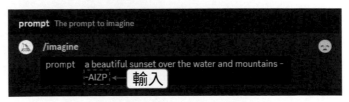

圖 2-79 輸入 --AIZP 指令

08 按 Enter 鍵確認，生成相應的圖片，效果如圖 2-80 所示。可以看到，Midjourney 在繪畫時會自動新增 AIZP 標籤中的關鍵詞。

09 單擊 U1 按鈕，放大第 1 張圖片，效果如圖 2-81 所示。

圖 2-80 生成圖片

圖 2-81 放大第 1 張圖片效果

圖 2-82 為第 1 張圖的大圖效果，這個畫面展示了美麗的日落場景，並使用高對比度和豐富的色彩讓畫面更加生動，增強了觀眾的感官體驗。

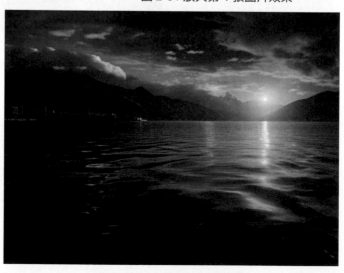

圖 2-82 第 1 張圖的大圖效果

本章小結

　　本章主要為讀者介紹了 Midjourney 的 AI 繪畫技巧和高級繪畫設定，如以文生圖、以圖生圖、混合生圖、可調整模式改圖、AI 一鍵換臉等操作方法，以及 version、Niji、aspect rations、chaos、no、quality、seeds、stylize、stop、tile、iw、prefer option set 等 AI 繪畫指令的用法。透過本章的學習，希望讀者能夠更好地掌握用 Midjourney 生成 AI 攝影作品的操作方法。

課後習題

　　為了使讀者更好地掌握本章所學知識，下面將透過課後習題幫助讀者進行簡單的知識回顧和補充。

1. 使用 Midjourney 的 version 5.1 版本生成一張人物照片。
2. 使用 Midjourney 生成一張 stylize 值為 360 的風景照片。

第 3 章
專業攝影指令：成就優秀的 AI 攝影師

在使用 AI 繪畫工具時，使用者需要輸入一些與所要繪製畫面相關的關鍵詞或短語，以幫助 AI 模型更好地定位主體和激發創意。本章將介紹一些 AI 攝影繪畫常用的指令，幫助大家快速創作出高品質的照片效果。

3.1

AI 攝影的相機型號指令

在傳統攝影中，相機扮演著至關重要的角色，它是「捕捉瞬間的工具、記錄時間的眼睛」。相機可以透過鏡頭的聚焦和光圈的控制，捕捉到真實世界或創造出想像世界的畫面。

我們在 AI 攝影繪畫中，也要運用一些相機型號指令來模擬相機拍攝的畫面效果，讓照片給觀眾帶來更加真實的視覺感受。在 AI 攝影繪畫中新增相機型號指令，能夠讓 AI 攝影作品更加多樣化、更加精彩，給使用者帶來更大的創作空間。

3.1.1
全畫幅相機

全畫幅相機（full-frame digital SLR camera）是一種具備與 35mm 膠片尺寸相當的影像感測器的相機，它的影像感測器尺寸較大，通常為 36mm×24mm，可以捕捉更多的光線和細節，效果如圖 3-1 所示。

在 AI 攝影中，全畫相機的關鍵詞有：Nikon D850、Canon EOS 5D Mark IV、Sonyα7R IV、Canon EOS R5、Sonyα9 II。注意，這些關鍵詞都是品牌相機型號，沒有對應中文解釋，英文單字的首字母大小寫也沒有要求。

the sun shone on the distant mountain, shining with gold, large-format, full-frame digital SLR camera, Nikon D850 , high resolution --ar 4:3

圖 3-1 模擬全畫幅相機生成的照片效果

3.1.2
APS-C 相機

APS-C（advanced photo system classic）相機，是指使用 APS-C 尺寸影像感測器的相機，影像感測器的尺寸通常為 22.2mm×14.8mm（佳能）或 23.6mm×15.6mm（尼康、索尼）等。

相對於全畫幅相機來說，APS-C 相機具有焦距倍增效應和更深的景深效果，適合於遠距離拍攝和需要更大景深的攝影領域，效果如圖 3-2 所示。

圖 3-2 模擬 APS-C 相機生成的照片效果

在 AI 攝影中，APS-C 相機的關鍵詞有：Canon EOS 90D、Nikon D500、Sonyα6500、FUJIFILM X-T4、PENTAX K-3 III。

3.1.3
膠片相機

　　膠片相機（film camera）是一種使用膠片作為感光介質的相機，相比於數位相機使用的電子影像感測器，膠片相機透過曝光在膠片上記錄影像。膠片相機拍攝的照片通常具有細膩的色彩和紋理，能夠呈現出獨特的風格和質感，效果如圖 3-3 所示。

　　在 AI 攝影中，膠片相機的關鍵詞有：Leica M7、Nikon F6、Canon EOS-1V、PENTAX 645N II、Contax G2。使用者在使用相機關鍵詞時，可以新增一些輔助詞，如 shooting（拍攝）、style（風格）等，讓 AI 模型更容易理解。

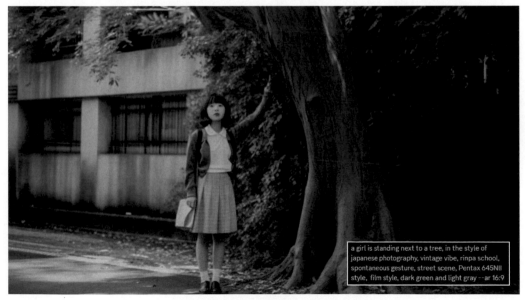

a girl is standing next to a tree, in the style of japanese photography, vintage vibe, rinpa school, spontaneous gesture, street scene, Pentax 645NII style, film style, dark green and light gray --ar 16:9

圖 3-3 模擬膠片相機生成的照片效果

3.1.4
行動式數位相機

行動式數位相機（portable digital camera）即俗稱的「傻瓜相機」，它是一種小型、輕便且易於攜帶的數位相機，通常具有小型影像感測器和固定鏡頭，滿足日常、旅行拍攝和便捷攝影的需求，效果如圖 3-4 所示。

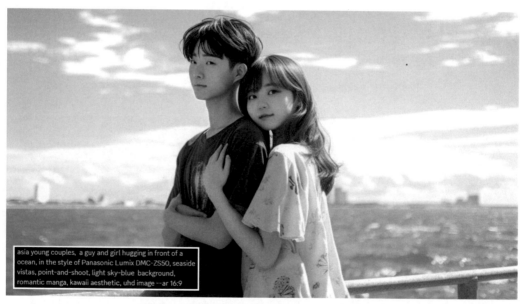

asia young couples, a guy and girl hugging in front of a ocean, in the style of Panasonic Lumix DMC-ZS50, seaside vistas, point-and-shoot, light sky-blue background, romantic manga, kawaii aesthetic, uhd image --ar 16:9

圖 3-4 模擬行動式數位相機生成的照片效果

在 AI 攝影中，行動式數位相機的關鍵詞有：Sony Cyber-shot DSC-W800、Canon PowerShot SX620 HS、Nikon COOLPIX A1000、Panasonic Lumix DMC-ZS50、FUJIFILM FinePix XP140。

行動式數位相機類關鍵詞適合生成街頭攝影、旅行攝影等型別的照片，可以讓 AI 模型更好地描繪出瞬間的畫面細節。

3.1.5
運動相機

　　運動相機（action camera）是一種特殊設計的用於記錄運動和極限活動的相機，通常具有緊湊、堅固和防水的外殼，能夠在各種極端環境下使用，並捕捉高速運動的瞬間，效果如圖 3-5 所示。

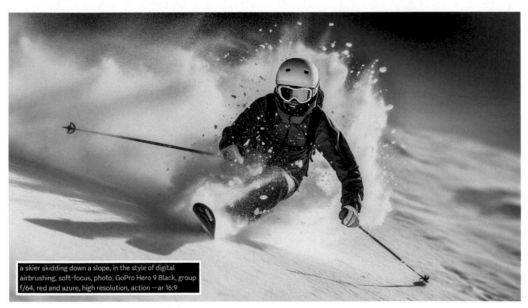

a skier skidding down a slope, in the style of digital airbrushing, soft-focus, photo, GoPro Hero 9 Black, group f/64, red and azure, high resolution, action --ar 16:9

圖 3-5 模擬運動相機生成的照片效果

　　在 AI 攝影中，運動相機的關鍵詞有：GoPro Hero 9 Black、DJI Osmo Action、Sony RX0 II、Insta360 ONE R、Garmin VIRB Ultra 30。

　　運動相機類關鍵詞適合生成各種戶外運動場景的照片，如衝浪、滑雪、腳踏車騎行、跳傘、賽車等驚險刺激的瞬間畫面，可以讓觀眾更加身臨其境地感受到運動者的視角和動作。

3.2

AI 攝影的相機設定指令

相機設定對於攝影起著非常關鍵的作用，如光圈、快門速度、白平衡等的設定，不僅決定了照片的亮度和清晰度，還會影響照片的色彩準確性和整體氛圍，而鏡頭焦距則決定了視角和透視感。

本節主要介紹一些能夠影響 AI 模型生成照片效果的相機設定指令，如光圈、焦距、景深、曝光、背景虛化、鏡頭光暈等，幫助使用者用 AI 攝影實現自己的創意並繪製出優秀的作品。

3.2.1
光圈

光圈（aperture）是指相機鏡頭的光圈孔徑大小，它主要用來控制鏡頭的進光量，影響照片的亮度和景深效果。例如，大光圈（光圈引數值偏小，如 f/1.8）會產生淺景深效果，使主體清晰而背景模糊，效果如圖 3-6 所示。

在 AI 攝影中，常用的光圈關鍵詞有：Canon EF 50mm f/1.8 STM、Nikon AF-S NIKKOR 85mm f/1.8G、Sony FE 85mm f/1.8、zeiss otus 85mm f/1.4 APO planar T*、Canon EF 135mm f/2L usm、Samyang 14mm f/2.8 IF ED UMC Aspherical、sigma 35mm F/1.4 DG HSM 等。

另外，使用者可以在關鍵詞的前面新增輔助詞 in the style of（採用××風格），或在後面新增輔助詞 art（藝術），有助於 AI 模型更容易理解關鍵詞。

圖 3-6 模擬大光圈生成的照片效果

專家提醒

AI 模型使用的是機器語言，因此英文關鍵詞的首字母大小寫格式不用統一，對 AI 模型沒有任何影響，使用者可以根據自己的習慣輸入關鍵詞。甚至在某些情況下，關鍵詞中英文單字之間即使沒有加空格或逗號，AI 模型也能夠識別和理解這些單字，因此使用者即使遺漏了某些空格也無須重新操作。

使用者在寫關鍵詞時，應重點考慮各個關鍵詞的排列順序，因為前面的關鍵詞會有更高的影像權重，也就是說越靠前的關鍵詞對於出圖效果的影響越大。

3.2.2
焦距

焦距（focal length）是指鏡頭的光學屬性，表示從鏡頭到成像平面的距離，它會對照片的視角和放大倍率產生影響。例如，35mm 是一種常見的標準焦距，視角接近人眼所見，適用於生成人像、風景、街拍等 AI 攝影作品，效果如圖 3-7 所示。

在 AI 攝影中，其他的焦距關鍵詞還有：24mm 焦距，這是一種廣角焦距，適合風光攝影、建築攝影等；50mm 焦距，具有類似人眼視角的特點，適合人像攝影、風光攝影、產品攝影等；85mm 焦距，這是一種中長焦距，適合人像攝影，能夠產生良好的背景虛化效果，突出主體；200mm 焦距，這是一種長焦距，適用於野生動物攝影、體育賽事攝影等。

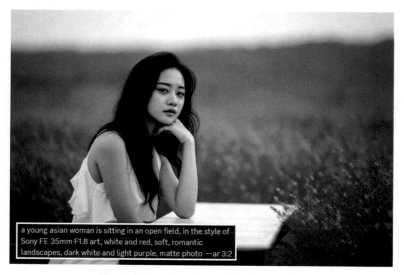

圖 3-7 模擬 35mm 焦距生成的照片效果

3.2.3
景深

景深（depth of field）是指畫面中的清晰範圍，即在一個影像中前景和背景的清晰度，它受到光圈、焦距、拍攝距離和影像感測器大小等因素的影響。例如，淺景深可以使主體清晰而背景模糊，從而突出主體並營造出藝術感，效果如圖 3-8 所示。

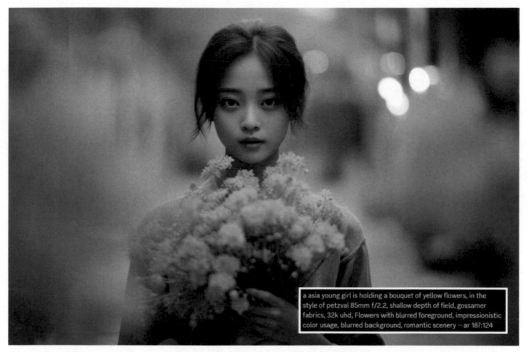

a asia young girl is holding a bouquet of yellow flowers, in the style of petzval 85mm f/2.2, shallow depth of field, gossamer fabrics, 32k uhd, Flowers with blurred foreground, impressionistic color usage, blurred background, romantic scenery --ar 187:124

圖 3-8 模擬淺景深生成的照片效果

　　在 AI 攝影中，常用的景深關鍵詞有：shallow depth of field（淺景深）、deep depth of field（深景深）、focus range（焦距範圍）、blurred background（模糊的背景）、bokeh（焦外成像）。

　　使用者還可以在關鍵詞中加入一些焦距、光圈等引數，如 petzval 85mm f/2.2、Tokina opera 50mm f/1.4 FF 等，增加景深控制的影像權重。注意，通常只有在生成淺景深效果的照片時，才會特意新增景深關鍵詞。

3.2.4
曝光

曝光（exposure）是指相機在拍攝過程中接收到的光線量，它由快門速度、光圈大小和感光度 3 個要素共同決定，曝光可以影響照片的整體氛圍和情感表達。正確的曝光可以保證照片具有適當的亮度，使主體和細節清晰可見。

在 AI 攝影中，常用的曝光關鍵詞有：shutter speed（快門速度）、aperture（光圈）、ISO（感光度）、exposure compensation（曝光補償）、metering（測光）、overexposure（過曝）、underexposure（欠曝）、bracketing（包圍曝光）、light meter（光度計）。

例如，在生成霧景照片時，可以新增 overexposure、exposure compensation +1EV（exposure values +1，曝光值增一檔）等關鍵詞，確保主體和細節在霧氣環境中得到恰當的曝光，使主體在霧氣中更明亮、更清晰，效果如圖 3-9 所示。

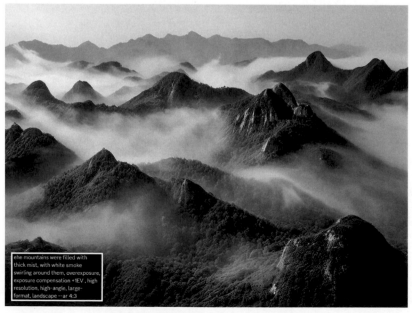

圖 3-9 模擬霧景曝光生成的照片效果

3.2.5
背景虛化

　　背景虛化（background blur）類似於淺景深，是指使主體清晰而背景模糊的畫面效果，同樣需要透過控制光圈大小、焦距和拍攝距離來實現。背景虛化可以使畫面中的背景不再與主體競爭注意力，從而讓主體更加突出，效果如圖 3-10 所示。

　　在 AI 攝影中，常用的背景虛化關鍵詞有：bokeh（背景虛化效果）、blurred background（模糊的背景）、point focusing（點對焦）、focal length（焦距）、distance（距離）。

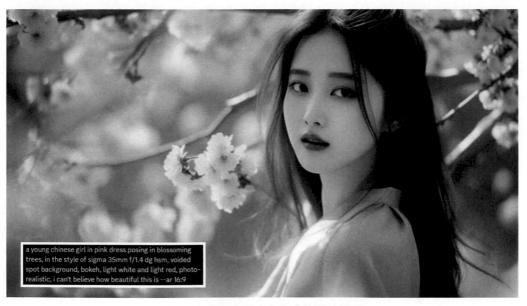

圖 3-10 模擬背景虛化生成的照片效果

3.2.6
鏡頭光暈

鏡頭光暈（lens flare）是指在攝影中由光線直接射入相機鏡頭造成的光斑、光暈效果，它是由於光線在鏡頭內部反射、散射和干涉而產生的光影現象，可以營造出特定的氛圍和增強影調的層次感，效果如圖 3-11 所示。

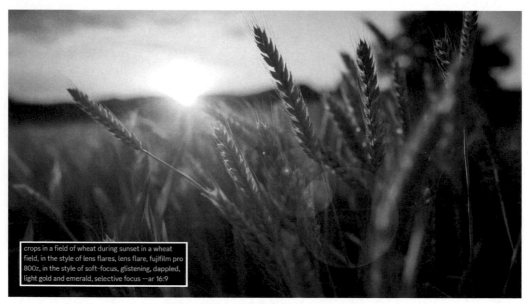

crops in a field of wheat during sunset in a wheat field, in the style of lens flares, lens flare, fujifilm pro 800z, in the style of soft-focus, glistening, dappled, light gold and emerald, selective focus --ar 16:9

圖 3-11 模擬鏡頭光暈生成的照片效果

在 AI 攝影中，常用的鏡頭光暈關鍵詞有：lens flares（鏡頭光斑）、selective focus（選擇性聚焦）、glistening（閃閃發光的）、dappled（有斑點的）、light source（光源）、aperture（光圈）、lens coating（鏡頭鍍膜）。

3.3
AI 攝影的鏡頭型別指令

不同的鏡頭型別具有各自的特點和用途，它們為攝影師提供了豐富的創作選擇。在 AI 攝影中，使用者可以根據主題和創作需求，新增合適的鏡頭型別指令來表達自己的視覺語言。

3.3.1
標準鏡頭

標準鏡頭（standard lens）也稱為正常鏡頭或中焦鏡頭，通常指焦距為 35mm ～ 50mm 的鏡頭，能夠以自然、真實的方式呈現被攝主體，使畫面具有較為真實的感覺，效果如圖 3-12 所示。

a young girl wearing a white dress is walking on a street, in the style of chinapunk, realistic yet romantic, light white and light pink, Tamron SP 45mm f/1.8 Di VC USD, heatwave, street scene --ar 3:4

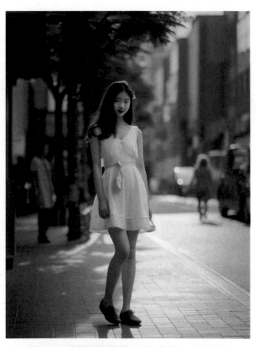

圖 3-12 模擬標準鏡頭生成的照片效果

在 AI 攝影中，常用的標準鏡頭關鍵詞有：Nikon AF-S NIKKOR 50mm f/1.8G、Sony FE 50mm f/1.8、Sigma 35mm f/1.4 DG HSM Art、Tamron SP 45mm f/1.8 Di VC USD。

標準鏡頭類關鍵詞適用於多種 AI 攝影題材，如人像攝影、風光攝影、街拍攝影等，它是一種通用的鏡頭選擇。

3.3.2
廣角鏡頭

廣角鏡頭（wide angle lens）是指焦距較短的鏡頭，通常小於標準鏡頭，它具有廣闊的視角和大景深，能夠讓照片更具震撼力和視覺衝擊力，效果如圖 3-13 所示。

在 AI 攝影中，常用的廣角鏡頭關鍵詞有：Canon EF 16-35mm f/2.8L III USM、Nikon AF-S N I K K O R 14-24m m f/2.8G ED、Sony FE 16-35mm f/2.8 GM、Sigma 14-24mm f/2.8 DG HSM Art。

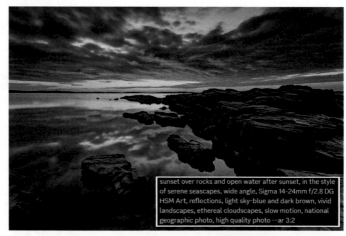

圖 3-13 模擬廣角鏡頭生成的照片效果

3.3.3
長焦鏡頭

　　長焦鏡頭（telephoto lens）是指具有較長焦距的鏡頭，它提供了更窄的視角和較高的放大倍率，能夠拍攝遠距離的主體或捕捉畫面細節。

　　在 AI 攝影中，常用的長焦鏡頭關鍵詞有：Nikon AF-S NIKKOR 70-200mm f/2.8E FL ED VR、Canon EF 70-200mm f/2.8L IS III USM、Sony FE 70-200mm f/2.8 GM OSS、Sigma 150-600mm f/5-6.3 DG OS HSM Contemporary。

　　使用長焦鏡頭關鍵詞可以壓縮畫面景深，拍攝遠處的風景，呈現出獨特的視覺效果，如圖 3-14 所示。

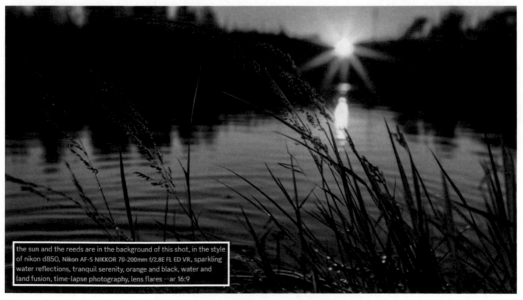

圖 3-14 模擬長焦鏡頭生成的風景照片效果

　　另外，在生成野生動物或鳥類等 AI 攝影作品時，使用長焦鏡頭關鍵詞還能夠將遠距離的主體拉近，捕捉到豐富的細節，效果如圖 3-15 所示。

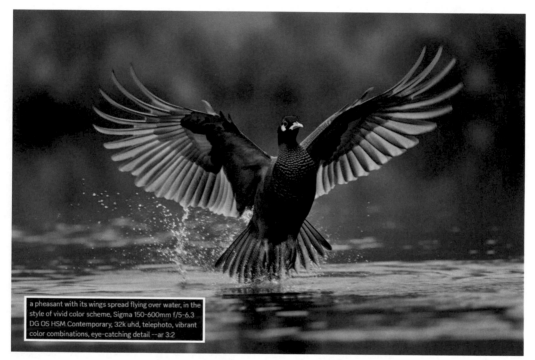

a pheasant with its wings spread flying over water, in the style of vivid color scheme, Sigma 150-600mm f/5-6.3 DG OS HSM Contemporary, 32k uhd, telephoto, vibrant color combinations, eye-catching detail --ar 3:2

圖 3-15 模擬長焦鏡頭生成的鳥類照片效果

3.3.4
微距鏡頭

微距鏡頭（macro lens）是一種專門用於拍攝近距離主體的鏡頭，如昆蟲、花朵、食物和小型產品等拍攝對象，能夠展示出主體微小的細節和紋理，呈現出令人驚嘆的畫面效果，如圖 3-16 所示。

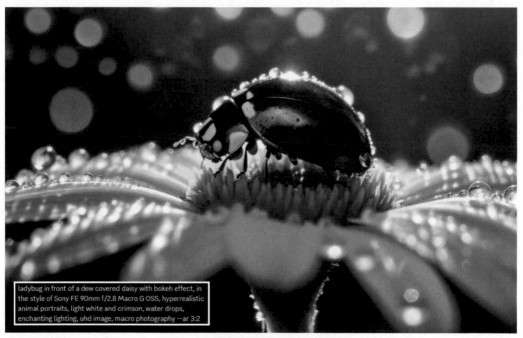

ladybug in front of a dew covered daisy with bokeh effect, in the style of Sony FE 90mm f/2.8 Macro G OSS, hyperrealistic animal portraits, light white and crimson, water drops, enchanting lighting, uhd image, macro photography --ar 3:2

圖 3-16 模擬微距鏡頭生成的照片效果

在 AI 攝影中，常用的微距鏡頭關鍵詞有：Canon EF 100mm f/2.8L Macro IS USM、Nikon AF-S VR Micro-Nikkor 105mm f/2.8G IF-ED、Sony FE 90mm f/2.8 Macro G OSS、Sigma 105mm f/2.8 DG DN Macro Art。

3.3.5
魚眼鏡頭

魚眼鏡頭（fisheye lens）是一種具有極廣視角和強烈畸變效果的特殊鏡頭，它可以捕捉到約 180°甚至更大的視野範圍，呈現出獨特的圓形或彎曲的景象，效果如圖 3-17 所示。

在 AI 攝影中，常用的魚眼鏡頭關鍵詞有：Canon EF 8-15mm f/4L Fisheye USM、Nikon AF-S Fisheye NIKKOR 8-15mm f/3.5-4.5E ED、Sigma 15mm f/2.8 EX DG Diagonal Fisheye、Sony FE 12-24mm f/4G。

魚眼鏡頭的關鍵詞適用於生成寬闊的風景、城市街道、室內空間等 AI 攝影作品，能夠將更多的環境納入畫面中，並創造出非常誇張和有趣的透視效果。

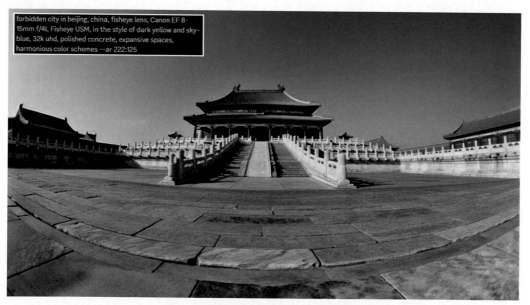

圖 3-17 模擬魚眼鏡頭生成的照片效果

3.3.6
全景鏡頭

　　全景鏡頭（panoramic lens）是一種具有極寬廣視野範圍的特殊鏡頭，它可以捕捉到水平方向上更多的景象，從而將大型主體的全貌完整地展現出來，讓觀眾有身臨其境的感覺，效果如圖 3-18 所示。

　　在 AI 攝影中，常用的全景鏡頭關鍵詞有：Canon EF 11-24mm f/4L USM、Tamron SP 15-30mm f/2.8 DI VC USD G2、Samyang 12 mm f/2.0 NCS CS、Sigma 14mm f/1.8 DG HSM Art、Fujifilm XF 8-16mm F2.8 R LM WR。

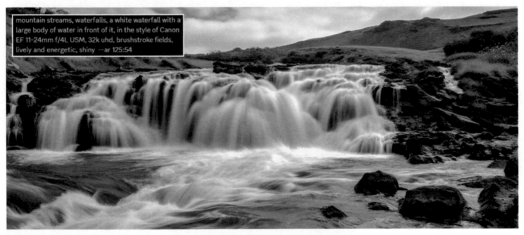

圖 3-18 模擬全景鏡頭生成的照片效果

3.3.7

折返鏡頭

折返鏡頭（mirror lens）包含了一個內建的反光鏡系統，可以使光線在相機內部折返，從而實現較長的焦距和較小的鏡頭體積。

由於折返鏡頭具有較長的焦距，因此非常適合拍攝遠距離的主體，如野生動物、體育賽事、花卉等，效果如圖 3-19 所示。

在 AI 攝影中，常用的折返鏡頭關鍵詞有：Canon EF 400mm f/4 DO IS II USM、Nikon AF-S NIKKOR 300mm f/4E PF ED VR。

折返鏡頭關鍵詞不僅可以打造出主體清晰的淺景深效果，而且使得背景模糊，光斑也更加突出，營造出柔和、夢幻的畫面效果，增加照片的藝術感，還可以增加照片的色彩飽和度和對比度，使畫面更加生動、鮮明。

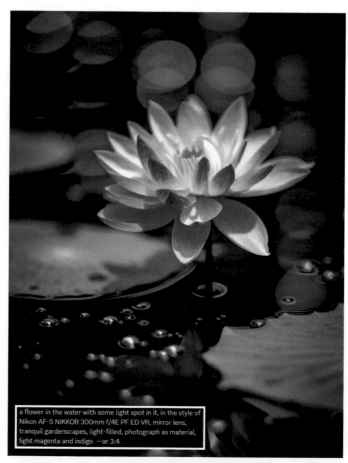

a flower in the water with some light spot in it, in the style of Nikon AF-S NIKKOR 300mm f/4E PF ED VR, mirror lens, tranquil gardenscapes, light-filled, photograph as material, light magenta and indigo --ar 3:4

圖 3-19 模擬折返鏡頭生成的照片效果

3.3.8
超廣角鏡頭

　　超廣角鏡頭（super wide angle lens）是指對角線視角為 80°～ 110°左右的鏡頭，具有非常寬廣的視野範圍和極短的焦距，能夠捕捉到更寬廣的場景，效果如圖 3-20 所示。

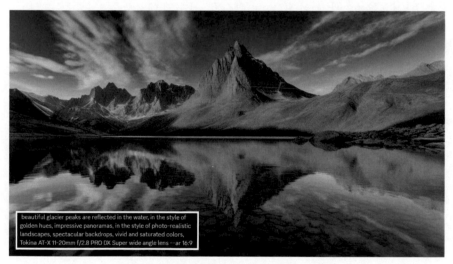

beautiful glacier peaks are reflected in the water, in the style of golden hues, impressive panoramas, in the style of photo-realistic landscapes, spectacular backdrops, vivid and saturated colors, Tokina AT-X 11-20mm f/2.8 PRO DX Super wide angle lens --ar 16:9

圖 3-20 模擬超廣角鏡頭生成的照片效果

　　在 AI 攝影中，常用的超廣角鏡頭關鍵詞有：Tamron 17-35mm f/2.8-4 Di OSD、Tokina AT-X 11-20mm f/2.8 PRO DX、Laowa 12mm f/2.8 Zero-D、Samyang Rokinon 14mm f/2.8 AF。

> 專家提醒
>
> 　　對於近距離的主體，使用超廣角鏡頭關鍵詞能夠營造出誇張的透視效果，使前景和背景之間的距離更加突出，呈現出獨特的視覺衝擊力。

3.3.9
遠攝鏡頭

遠攝鏡頭（telephoto lens）又稱望遠鏡頭或遠距型鏡頭，能夠捕捉到遠處的主體，使其在照片中顯得更大、更清晰，效果如圖 3-21 所示。

在 AI 攝影中，常用的遠攝鏡頭關鍵詞有：Nikon AF-S NIKKOR 200-500mm f/5.6E ED VR、Sony FE 100-400mm f/4.5-5.6 GM OSS。

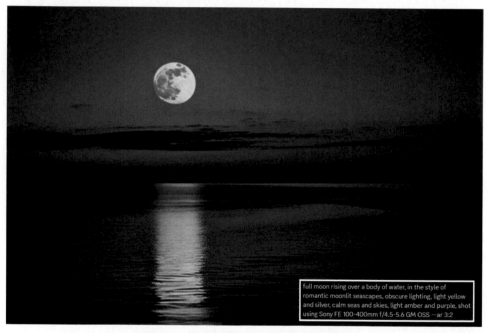

full moon rising over a body of water, in the style of romantic moonlit seascapes, obscure lighting, light yellow and silver, calm seas and skies, light amber and purple, shot using Sony FE 100-400mm f/4.5-5.6 GM OSS --ar 3:2

圖 3-21 模擬遠攝鏡頭生成的照片效果

遠攝鏡頭關鍵詞適用於生成野生動物攝影、體育比賽攝影、航空攝影等需要遠距離觀察和捕捉的場景。

本章小結

　　本章主要為讀者介紹了 AI 攝影繪畫的專業攝影指令，具體內容包括相機型號指令，如全畫幅相機、APS-C 相機、膠片相機等，相機設定指令，如光圈、焦距、景深、曝光等，鏡頭型別指令，如標準鏡頭、廣角鏡頭、長焦鏡頭、微距鏡頭等。透過本章的學習，希望讀者能夠更好地用 AI 繪畫工具生成專業的攝影作品效果。

課後習題

　　為了使讀者更好地掌握本章所學知識，下面將透過課後習題幫助讀者進行簡單的知識回顧和補充。

1. 使用 Midjourney 生成一張類似運動相機拍攝的照片效果。
2. 使用 Midjourney 生成一張類似超廣角鏡頭拍攝的照片效果。

第 4 章

畫面構圖指令：繪出絕美的 AI 攝影作品

　　構圖是傳統攝影創作中不可或缺的部分，它主要透過有意識地安排畫面中的視覺元素來增強照片的感染力和吸引力。在 AI 攝影中使用構圖關鍵詞，同樣能夠增強畫面的視覺效果，傳達出獨特的意義。

4.1

AI 攝影的構圖視角

在 AI 攝影中，構圖視角是指鏡頭位置與拍攝主體之間的角度，合適的構圖視角，可以增強畫面的吸引力和表現力，為照片帶來極佳的觀賞效果。本節主要介紹 4 種控制 AI 攝影構圖視角的方式，幫助大家生成不同視角的照片效果。

4.1.1
正面視角

正 面 視 角（front view）也稱為正檢視，是指將主體對象置於鏡頭前方，使其正面朝向觀眾。這種構圖方式的拍攝角度與被攝主體平行，並且盡量以主體正面為主要展現區域，效果如圖 4-1 所示。

asian girl with yellow shorts and yellow hat sitting on road, front view, in the style of feminine portraiture, tokina at-x 11-16mm f/2.8 pro dx ii, street pop, wide angle lens, anime-inspired, simple and elegant style cute and colorful --ar 16:9

圖 4-1 正面視角效果

在 AI 攝影中，使用關鍵詞 front view 可以呈現出被攝主體最清晰、最直接的形態，表達出來的內容和情感相對真實而有力，很多人都喜歡使用這種方式來刻劃人物的神情、姿態等，或呈現產品的外觀形態，以達到更親切的效果。

4.1.2
背面視角

背面視角（back view）也稱為後檢視，是指將鏡頭置於主體對象後方，從其背後拍攝的一種構圖方式，適合於強調被攝主體的背面形態和對其情感表達的場景，效果如圖 4-2 所示。

在 AI 攝影中，使用關鍵詞 back view 可以突出被攝主體的背面輪廓和形態，並且能夠展示出不同的視覺效果，營造出神祕、懸疑或引人遐想的氛圍感。

圖 4-2 背面視角效果

4.1.3

側面視角

側面視角分為左側視角（left side view）和右側視角（right side view）兩種角度。左側視角是指將鏡頭置於主體對象的左側，常用於展現人物的神態和姿態，或突出左側輪廓中有特殊含義的場景，效果如圖 4-3 所示。

在 AI 攝影中，使用關鍵詞 left side view 可以刻劃出被拍攝主體左側面的形態特點，並且能夠表達出某種特殊的情緒、性格和感覺，給觀眾帶來一種開闊、自然的視覺感受。

圖 4-3 左側面視角效果

右側視角是指將鏡頭置於主體對象的右側，強調右側的訊息和特徵，或突出右側輪廓中有特殊含義的場景，效果如圖 4-4 所示。

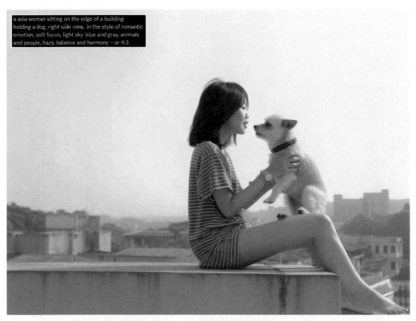

圖 4-4 右側面視角效果

在 AI 攝影中，使用關鍵詞 right side view 可以強調主體右側的細節或整體效果，製造出視覺上的對比和平衡，增強照片的藝術感和吸引力。

4.1.4
斜側面視角

斜側面視角是指從一個物體或場景的斜側方向進行拍攝，它與正面或側面視角相比，能夠呈現出更大的視覺衝擊力。斜側面視角可以給照片帶來一種動態感，並增強主體的立體感和層次感，效果如圖 4-5 所示。

　　斜側面視角的關鍵詞有：45° shooting（45°角拍攝）、0.75 left view（3/4 左側視角）、0.75 left back view（3/4 左後側視角）、0.75 right view（3/4 右側視角）、0.75 right back view（3/4 右後側視角）。

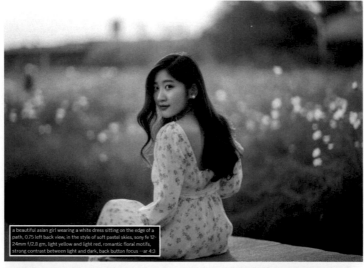

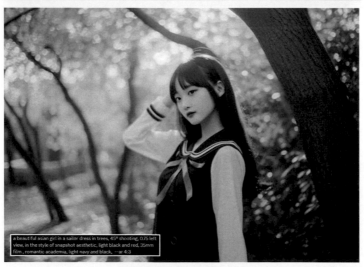

圖 4-5 斜側面視角效果

4.2

AI 攝影的鏡頭景別

　　攝影中的鏡頭景別通常是指主體對象與鏡頭的距離,表現出來的效果是主體在畫面中的大小,如遠景、全景、中景、近景、特寫等。

　　在 AI 攝影中,合理地使用鏡頭景別關鍵詞可以實現更好的畫面效果,並在一定程度上突出主體對象的特徵和情感,以表達出使用者想要傳達的主題和意境。

4.2.1

遠景

　　遠　景(wide angle)又稱為廣角視野,是指以較遠的距離拍攝某個場景或大環境,呈現出廣闊的視野和大範圍的畫面效果,如圖 4-6 所示。

several people at the beach at sunset, in the style of rural china, wide angle, hallyu, industrial landscapes, orange, environmentally inspired, ricoh r1 --ar 16:9

圖 4-6 遠景效果

在 AI 攝影中，使用關鍵詞 wide angle 能夠將人物、建築或其他元素與周圍環境相融合，突出場景的宏偉壯觀和自然風貌。另外，wide angle 還可以表現出人與環境之間的關係，以及造成烘托氛圍和襯托主體的作用，使得整個畫面更富有層次感。

4.2.2
全景

全景（full shot）是指將整個主體對象完整地展現於畫面中，可以使觀眾更好地了解主體的形態和特點，並進一步感受到主體的氣質與風貌，效果如圖 4-7 所示。

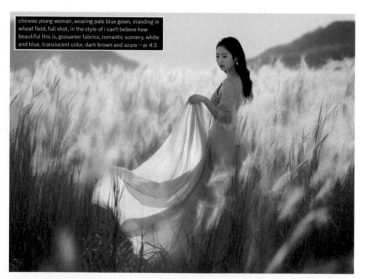

圖 4-7 全景效果

在 AI 攝影中，使用關鍵詞 full shot 可以更好地表達被攝主體的自然狀態、姿態和大小，將其完整地呈現出來。同時，full shot 還可以作為補充元素，用於烘托氛圍和強化主題，以及更加生動、具體地表達主體對象的情感和心理變化。

4.2.3

中景

　　中景（medium shot）是指將人物主體的上半身（通常為膝蓋以上）呈現在畫面中，使主體更加突出，可以展示出一定程度的背景環境，效果如圖 4-8 所示。中景景別的特點是以表現某一事物的主要部分為中心，常常以動作情節取勝，環境表現則被降到次要地位。

　　在 AI 攝影中，使用關鍵詞 medium shot 可以將主體完全填充於畫面中，使得觀眾更容易與主體產生共鳴，同時可以創造出更加真實、自然且具有文藝性的畫面效果，為照片注入生命力。

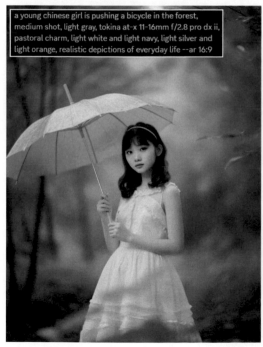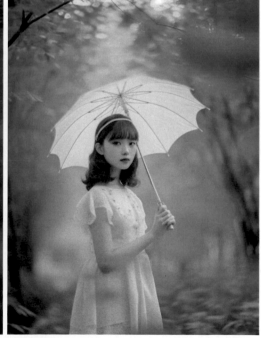

圖 4-8 中景效果

4.2.4

近景

近景（medium close up）是指將人物主體的頭部和肩部（通常為胸部以上）完整地展現於畫面中，能夠突出人物的面部表情和細節特點，效果如圖 4-9 所示。

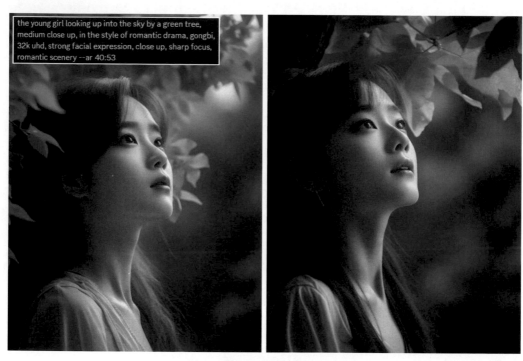

the young girl looking up into the sky by a green tree, medium close up, in the style of romantic drama, gongbi, 32k uhd, strong facial expression, close up, sharp focus, romantic scenery --ar 40:53

圖 4-9 近景效果

在 AI 攝影中，使用關鍵詞 medium close up 能夠很好地表現出人物主體的情感細節，具體包含兩個方面：首先，透過利用近景可以突出人物面部的細節特點，如表情、眼神、嘴唇等，進一步反映出人物的內心世界和情感狀態；其次，近景還可以為觀眾提供更豐富的訊息，幫助他們更準確地了解到主體所處的具體場景和環境。

4.2.5
特寫

特寫（close up）是指將主體對象的某個部位或細節放大呈現於畫面中，強調其重要性和細節特點，如人物的頭部，效果如圖 4-10 所示。

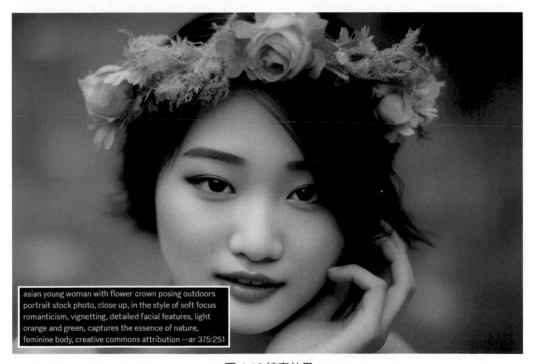

asian young woman with flower crown posing outdoors
portrait stock photo, close up, in the style of soft focus
romanticism, vignetting, detailed facial features, light
orange and green, captures the essence of nature,
feminine body, creative commons attribution --ar 375:251

圖 4-10 特寫效果

在 AI 攝影中，使用關鍵詞 close up 可以加強特定元素的表達效果，將觀眾的視線集中到主體對象的某個部位上，讓觀眾感受到強烈的視覺衝擊和產生情感共鳴。

另外，還有一種超特寫（extreme close up）景別，它是指將主體對象的極小部位放大呈現於畫面中，適用於表述主體的最細微部分或某些特殊效果，如圖 4-11 所示。在 AI 攝影中，使用關鍵詞 extreme close up 可以更有效地突出畫面主體，增強視覺效果，同時可以更為直觀地傳達觀眾想要了解的訊息。

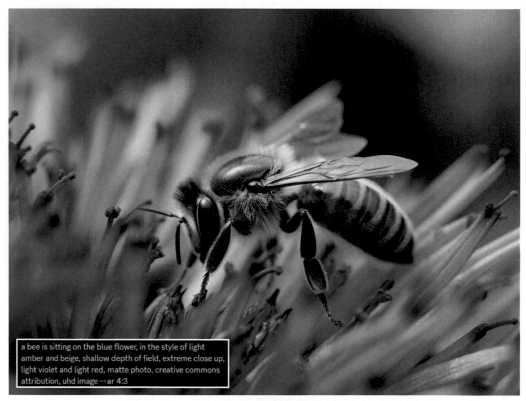

a bee is sitting on the blue flower, in the style of light amber and beige, shallow depth of field, extreme close up, light violet and light red, matte photo, creative commons attribution, uhd image --ar 4:3

圖 4-11 超特寫效果

4.3

AI 攝影的構圖法則

　　構圖是指在攝影創作中，透過調整視角、擺放被攝對象和控制畫面元素等複合技術手段來塑造畫面效果的藝術表現形式。在 AI 攝影中，透過運用各種構圖關鍵詞，可以讓主體對象呈現出最佳的視覺表達效果，進而營造合適的氣氛與風格。

4.3.1
前景構圖

　　前景構圖（fore-ground）是指透過前景元素來強化主體的視覺效果，以產生一種具有視覺衝擊力和藝術感的畫面效果，如圖 4-12 所示。前景通常是指相對靠近鏡頭的物體，背景（background）則是指位於主體後方且遠離鏡頭的物體或環境。

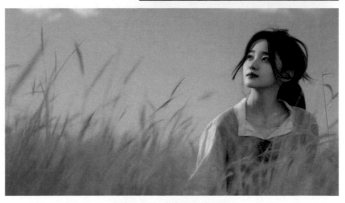

chinese girl in shirt and blouse, tall grass foreground, in the style of romantic scenery, light yellow and light orange, 32k uhd, dark brown and sky-blue, cute and dreamy, simple, lovely --ar 16:9

圖 4-12 前景構圖效果

在 AI 攝影中，使用關鍵詞 foreground 可以豐富畫面的層次感，並且能夠讓畫面變得更為生動、有趣，在某些情況下還可以用來引導視線，更好地吸引觀眾的目光。

4.3.2
對稱構圖

對稱構圖（symmetry / mirrored）是指將被攝對象平分成兩個或多個相等的部分，在畫面中形成左右對稱、上下對稱或者對角線對稱等不同形式，從而產生一種平衡和富有美感的畫面效果，如圖 4-13 所示。

在 AI 攝影中，使用關鍵詞 symmetry / mirrored 可以創造出一種冷靜、穩重、平衡和具有美學價值的對稱視覺效果，能夠給觀眾帶來視覺上的舒適感和認可感，並強化他們對畫面主體的印象和關注度。

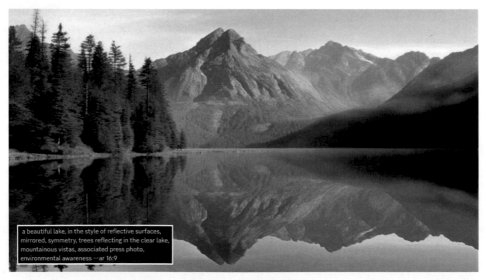

a beautiful lake, in the style of reflective surfaces, mirrored, symmetry, trees reflecting in the clear lake, mountainous vistas, associated press photo, environmental awareness --ar 16:9

圖 4-13 對稱構圖效果

4.3.3

框架構圖

　　框架構圖（framing）是指透過在畫面中增加一個或多個「邊框」，將主體對象鎖定在其中，營造出富有層次感、優美而出眾的視覺效果，可以更好地表現畫面的魅力，如圖 4-14 所示。

　　在 AI 攝影中，關鍵詞 framing 可以結合多種「邊框」共同使用，如樹枝、山體、花草等物體自然形成的邊框，或者窄小的通道、建築物、窗戶、陽臺、橋洞、隧道等人工製造出來的邊框。

圖 4-14 框架構圖效果

4.3.4
中心構圖

中心構圖（center the composition）是指將主體對象放置於畫面的正中央，使其盡可能地處於畫面的對稱軸上，從而讓主體在畫面中顯得非常突出和集中，效果如圖 4-15 所示。

在 AI 攝影中，使用關鍵詞 center the composition 可以有效突出主體的形象和特徵，適用於製作花卉、鳥類、寵物和人像等型別的照片。

orange flower with dark streaks in it, in the style of mesmerizing optical illusions, center the composition, uhd image --ar 16:9

圖 4-15 中心構圖效果

4.3.5
微距構圖

　　微距構圖（macro shot）是一種專門用於拍攝微小物體的構圖方式，目的是盡可能展現主體的細節和紋理，以及賦予其更大的視覺衝擊力，適用於製作花卉、小動物、美食或者生活中的小物品等型別的照片，效果如圖 4-16 所示。

　　在 AI 攝影中，使用關鍵詞 macro shot 可以大幅度地放大非常小的主體，展現細節和特徵，包括紋理、線條、顏色、形狀等，從而創造出一個獨特且讓人驚豔的視覺空間，更好地表現畫面主體的神祕感、精緻感和美感。

圖 4-16 微距構圖效果

4.3.6
消失點構圖

消失點構圖（vanishing point composition）是指透過將畫面中所有線條或物體延長向遠處一個共同的點匯聚，這個點就稱為消失點，可以表現出空間深度和高低錯落的感覺，效果如圖 4-17 所示。

在 AI 攝影中，使用關鍵詞 vanishing point composition 能夠增強畫面的立體感，並透過塑造畫面空間來提升視覺衝擊力，適用於製作城市風光、建築、道路、鐵路、橋梁、隧道等型別的照片。

圖 4-17 消失點構圖效果

4.3.7
對角線構圖

　　對角線構圖（diagonal composition）是指利用物體、形狀或線條的對角線來劃分畫面，並使得畫面有更強的動感和層次感，效果如圖 4-18 所示。

　　在 AI 攝影中，使用關鍵詞 diagonal composition 可以將主體或關鍵元素沿著對角線放置，讓畫面在視覺上產生一種意想不到的張力，引起人們的注意力和興趣。

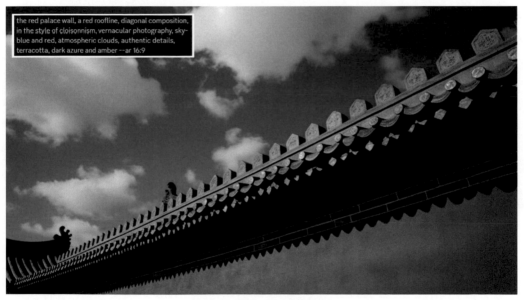

圖 4-18 對角線構圖效果

4.3.8
引導線構圖

　　引導線構圖（leading lines）是指利用畫面中的直線或曲線等元素來引導觀眾的視線，從而使畫面更為有趣、形象和富有表現力，效果如圖 4-19 所示。

　　在 AI 攝影中，關鍵詞 leading lines 需要與照片場景中的道路、建築、雲朵、河流、橋梁等其他元素結合使用，從而巧妙地引導觀眾的視線，使其逐漸從畫面的一端移動到另一端，並最終停留在主體上或者瀏覽完整張照片。

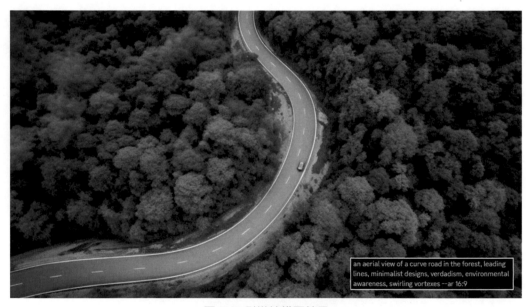

an aerial view of a curve road in the forest, leading lines, minimalist designs, verdadism, environmental awareness, swirling vortexes --ar 16:9

圖 4-19 引導線構圖效果

4.3.9
三分法構圖

三分法構圖（rule of thirds）又稱為三分線構圖，是指將畫面以橫向或豎向平均分割成三個部分，並將主體或重點位置放置在這些劃分線或交點上，可以有效提高照片的平衡感並突出主體，效果如圖 4-20 所示。

在 AI 攝影中，使用關鍵詞 rule of thirds 可以將畫面主體平衡地放置在相應的位置上，實現視覺張力的均衡分配，從而更好地傳達出畫面的主題和情感。

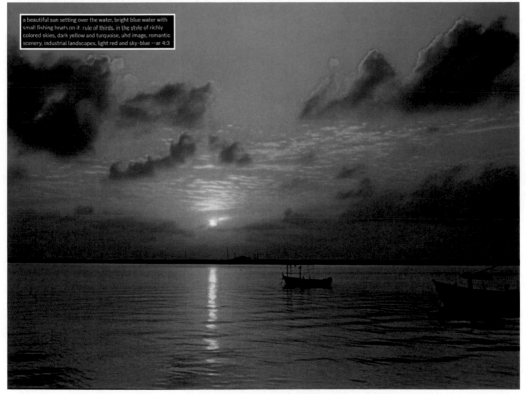

圖 4-20 三分法構圖效果

4.3.10
斜線構圖

斜線構圖（oblique line composition）是一種利用對角線或斜線來組織畫面元素的構圖技巧，透過將線條傾斜放置在畫面中，可以帶來獨特的視覺效果，並顯得更有動感，效果如圖 4-21 所示。

在 AI 攝影中，使用關鍵詞 oblique line composition 可以在畫面中創造一種自然而流暢的視覺導引，讓觀眾的目光沿著線條的方向移動，從而引起觀眾對畫面中特定區域的注意。

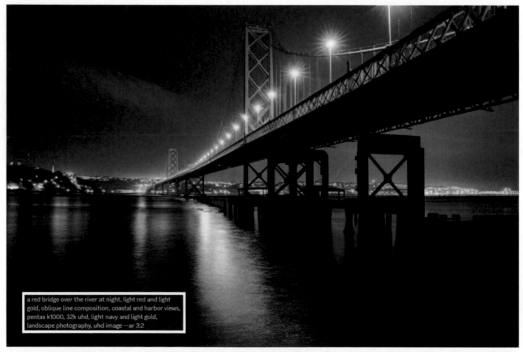

圖 4-21 斜線構圖效果

本章小結

　　本章主要為讀者介紹了 AI 攝影的畫面構圖指令，具體內容包括 4 個 AI 攝影的構圖視角關鍵詞、5 個 AI 攝影的鏡頭景別關鍵詞、10 個 AI 攝影的構圖方式關鍵詞。透過本章的學習，希望讀者能夠創作出構圖精美的 AI 攝影作品。

課後習題

　　為了使讀者更好地掌握本章所學知識，下面將透過課後習題幫助讀者進行簡單的知識回顧和補充。

1. 使用 Midjourney 生成一張正檢視的人物近景照片。
2. 使用 Midjourney 生成一張對稱構圖的風景照片。

第 5 章

光線色調指令：讓 AI 作品比照片還真實

　　光線與色調都是攝影中非常重要的元素，它們可以呈現出很強的視覺吸引力和情感表達效果，傳達出作者想要表達的主題和情感。同樣，在 AI 攝影中使用正確的與光線和色調相關的關鍵詞，可以協助 AI 模型生成更富有表現力的照片效果。

5.1

AI 攝影的光線型別

在 AI 攝影中，合理地加入一些光線關鍵詞，可以創造出不同的畫面效果和氛圍感，如陰影、明暗、立體感等。透過加入光源角度、強度等關鍵詞，可以對畫面主體進行突出或柔化處理，調整場景氛圍，增強畫面表現力。本節主要介紹 6 種 AI 攝影常用的光線型別。

5.1.1
順光

順光（front lighting）指的是主體被光線直接照亮的情況，也就是拍攝主體面朝著光源的方向。

在 AI 攝影中，使用關鍵詞 front lighting 可以讓畫面主體看起來更加明亮、生動，輪廓線更加分明，具有立體感，能夠把主體和背景隔離開來，增強畫面的層次感，效果如圖 5-1 所示。

a asia woman girl smiling wearing a plaid shirt and skirt is sitting near water, front lighting, in the style of chinapunk, ricoh ff-9d, light navy and red, street style, academic style, 32k uhd --ar 4:3

圖 5-1 順光效果

　　此外，順光還可以營造出一種充滿活力和溫暖的氛圍。需要注意的是，如果陽光過於強烈或者角度不對，也可能會導致照片出現過曝或者陰影嚴重等問題，當然使用者也可以在後期使用 Photoshop 對照片光影進行優化處理。

5.1.2
側光

側光（raking light）是指從側面斜射的光線，通常用於強調主體對象的紋理和形態。

在 AI 攝影中，使用關鍵詞 raking light 可以突出主體對象的表面細節和立體感，在強調細節的同時也會加強色彩的對比度和明暗反差效果。

對於人像類 AI 攝影作品來說，關鍵詞 raking light 能夠強化人物的面部輪廓，讓五官更加立體，塑造出獨特的氣質和形象，效果如圖 5-2 所示。

圖 5-2 側光效果

5.1.3
逆光

逆光（back light）是指從主體的後方照射過來的光線，在攝影中也稱為背光。

在 AI 攝影中，使用關鍵詞 back light 可以營造出強烈的視覺層次感和立體感，讓物體輪廓更加分明、清晰，在生成人像類和風景類的照片時效果非常好。特別是在用 AI 模型繪製夕陽、日出、落日和水上反射等場景時，back light 能夠產生剪影和色彩漸變，使畫面產生極具藝術性的效果，如圖 5-3 所示。

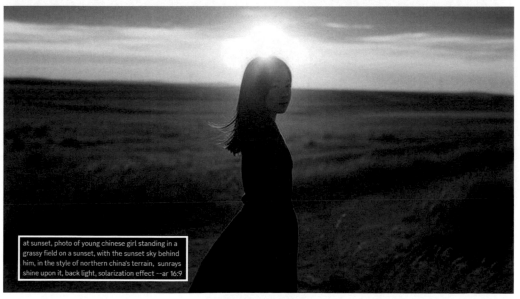

at sunset, photo of young chinese girl standing in a grassy field on a sunset, with the sunset sky behind him, in the style of northern china's terrain, sunrays shine upon it, back light, solarization effect --ar 16:9

圖 5-3 逆光效果

5.1.4
頂光

頂光（top light）是指從主體的上方垂直照射下來的光線，能夠讓主體的投影垂直顯示在下面。關鍵詞 top light 非常適合生成食品和飲料等 AI 攝影作品，可以增加視覺誘惑力，效果如圖 5-4 所示。

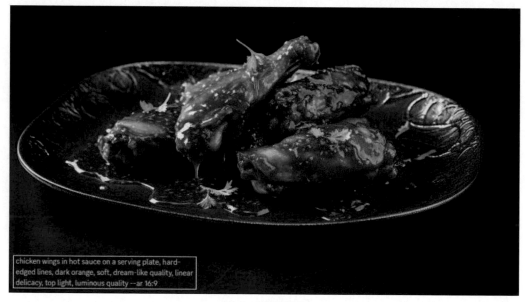

圖 5-4 頂光效果

5.1.5
邊緣光

邊緣光（edge light）是指從主體的側面或者背面照射過來的光線，通常用於強調主體的形狀和輪廓。

邊緣光能夠自然地定義主體和背景之間的邊界，並增加畫面的對比度，提升視覺效果。

在 AI 攝影中，使用關鍵詞 edge light 可以突出目標物體的形態和立體感，適合用於生成人像和靜物等型別的 AI 攝影作品，效果如圖 5-5 所示。

需要注意的是，邊緣光在強調主體輪廓的同時也會產生一定程度的剪影效果，因此需要注意光源角度的控制，避免光斑與陰影出現不協調的情況。

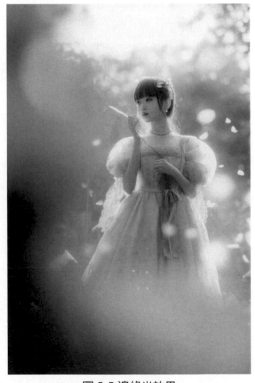

a young asia girl dressed in a dress standing in front of a flower, in the style of ethereal and dreamlike atmosphere, fairy academia, natural light, edge light, light purple and sky-blue, candid moments captured, light white and light navy --ar 77:116

圖 5-5 邊緣光效果

5.1.6
輪廓光

輪廓光（contour light）是指可以勾勒出主體輪廓線條的側光或逆光，能夠產生強烈的視覺張力和層次感，提升視覺效果。

在 AI 攝影中，使用關鍵詞 contour light 可以使主體更清晰、生動且栩栩如生，增強照片的整體觀賞效果，使其更加吸引觀眾的注意力，效果如圖 5-6 所示。

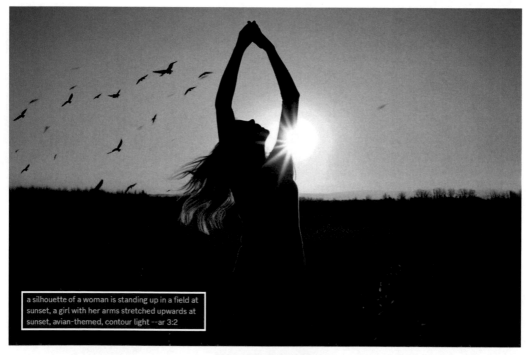

a silhouette of a woman is standing up in a field at sunset, a girl with her arms stretched upwards at sunset, avian-themed, contour light --ar 3:2

圖 5-6 輪廓光效果

5.2

AI 攝影的特殊光線

　　光線對於 AI 攝影來說非常重要，它能夠營造出非常自然的氛圍感和光影效果，突顯照片的主題特點，同時能夠掩蓋不足之處。因此，我們要掌握各種特殊光線關鍵詞的用法，從而有效提升 AI 攝影作品的品質和藝術價值。本節介紹 10 種特殊的 AI 攝影光線關鍵詞的使用方法，希望能夠幫助大家做出更好的作品。

5.2.1
冷光

　　冷光（cold light）是指色溫較高的光線，通常呈現出藍色、白色等冷色調。

　　在 AI 攝影中，使用關鍵詞 cold light 可以營造出寒冷、清新、高科技的畫面感，並且能夠突出主體對象的紋理和細節。例如，在用 AI 模型生成人像照片時，新增關鍵詞 cold light 可以為畫面中的人物賦予青春活力和時尚感，效果如圖 5-7 所示。同時，該照片還使用了 in the style of soft（風格柔和）、light white and light blue（淺白色和淺藍色）等關鍵詞來增強冷光效果。

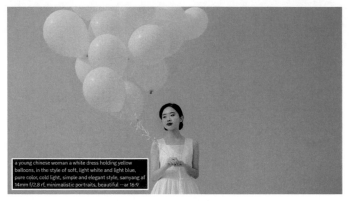

圖 5-7 冷光效果

5.2.2
暖光

　　暖光（warm light）是指色溫較低的光線，通常呈現出黃、橙、紅等暖色調。

　　在 AI 攝影中，使用關鍵詞 warm light 可以營造出溫馨、舒適、浪漫的畫面感，並且能夠突出主體對象的色彩和質感。例如，在用 AI 生成美食照片時，新增關鍵詞 warm light 可以讓食物的色彩變得更加誘人，效果如圖 5-8 所示。

圖 5-8 暖光效果

5.2.3
柔光

　　柔光（soft light）是指柔和、溫暖
的光線，是一種低對比度的光線型別。

　　在 AI 攝影中，使用關鍵詞 soft
light 可以產生自然、柔美的光影效
果，渲染出照片主題的情感和氛圍。
例如，在使用 AI 模型生成人像照片
時，新增關鍵詞 soft light，可以營造出
溫暖、舒適的氛圍感，還能弱化人物
皮膚的毛孔、紋理等，使得人像顯得
更加柔和、美好，效果如圖 5-9 所示。

圖 5-9 柔光效果

5.2.4
亮光

　　亮光（bright top light）
是指明亮的光線，該關鍵
詞能夠營造出強烈的光線
效果，可以產生硬朗、直
接的下落式陰影，效果如
圖 5-10 所示。

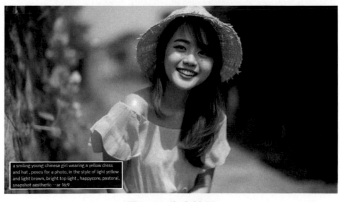

圖 5-10 亮光效果

5.2.5
晨光

晨光（morning light）是指早晨日出時的光線，具有柔和、溫暖、光影豐富的特點，可以產生非常獨特和美妙的畫面效果。晨光不會讓人有光線強烈和刺眼的感覺，能夠讓主體對象更加自然、清晰，有層次感，也更容易表現出照片主題的情緒和氛圍，如圖 5-11 所示。

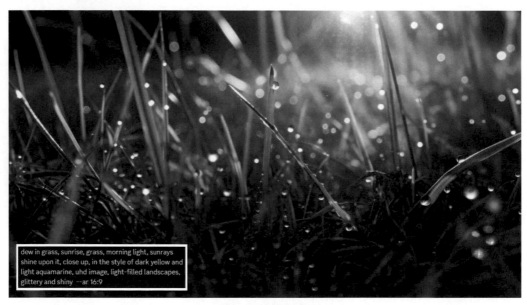

dew in grass, sunrise, grass, morning light, sunrays shine upon it, close up, in the style of dark yellow and light aquamarine, uhd image, light-filled landscapes, glittery and shiny --ar 16:9

圖 5-11 晨光效果

在 AI 攝影中，使用關鍵詞 morning light 可以產生柔和的陰影和豐富的色彩變化，且不會產生太多硬直的陰影，常用於生成人像、風景等型別的照片。

5.2.6

太陽光

　　太陽光（sun light）是指來自太陽的自然光線，在攝影中也常被稱為自然光
（natural light）或日光（daylight）。

　　在 AI 攝影中，使用關鍵詞 sun light 可以給主體帶來非常強烈、明亮的光
線效果，也能夠產生鮮明、生動、舒適、真實的色彩和陰影效果，如圖 5-12
所示。

圖 5-12 太陽光效果

5.2.7
黃金時段光

黃金時段光（golden hour light）是指在日落前或日出後一小時內的特殊陽光照射狀態，也稱為「金色時刻」，期間的陽光具有柔和、溫暖且呈金黃色的特點。

在 AI 攝影中，使用關鍵詞 golden hour light 能夠使畫面產生更多的金黃色和橙色的溫暖色調，讓主體對象看起來更加立體、自然和舒適，層次感也更豐富，效果如圖 5-13 所示。

a townlet in a remote place at sunset, the mountain tops are cloudy, nikon d850, golden hour light, god rays, golden light, zigzags, terraced, rural china, lens flare, uhd image, romantic landscape vistas --ar 16:9

圖 5-13 黃金時段光效果

5.2.8
立體光

　　立體光（volumetric light）是指穿過一定密度的物質（如塵埃、霧氣、樹葉、煙霧等）而形成的有體積感的光線。

　　在 AI 攝影中，使用關鍵詞 volumetric light 可以營造出強烈的光影立體感，效果如圖 5-14 所示。

golden rays, the sun is reflecting over an open landscape full of sunbeams, volumetric light, in the style of light yellow and silver, god rays, atmospheric imagery, cloudcore, luminous scenes, pastoral charm --ar 16:9

圖 5-14 立體光效果

5.2.9
賽博龐克族光

賽博龐克族光（cyberpunk light）是一種特定的光線型別，通常用於電影畫面、攝影作品和藝術作品中，以呈現未來主義和科幻元素等風格。

在 AI 攝影中，可以運用關鍵詞 cyberpunk light 呈現出高對比度、鮮豔的顏色和各種幾何形狀，從而增加照片的視覺衝擊力和表現力，效果如圖 5-15 所示。

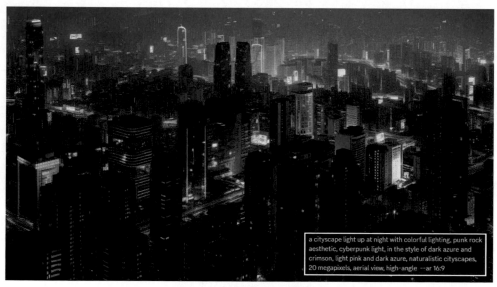

a cityscape light up at night with colorful lighting, punk rock aesthetic, cyberpunk light, in the style of dark azure and crimson, light pink and dark azure, naturalistic cityscapes, 20 megapixels, aerial view, high-angle --ar 16:9

圖 5-15 賽博龐克族光效果

> **專家提醒**
>
> cyberpunk 這個詞源於 cybernetics（控制論）和 punk（龐克族搖滾樂），兩者結合表達了一種非正統的科技文化形態。

5.2.10
戲劇光

戲劇光（dramatic light）是一種營造戲劇化場景的光線型別，使用深色、陰影，以及高對比度的光影效果創造出強烈的情感衝擊力，通常用於電影、電視劇和照片等藝術作品，用來表現戲劇效果和張力感。

在 AI 攝影中，可以運用關鍵詞 dramatic light 使主體對象獲得更加突出的效果，並且能夠彰顯主體的獨特性與形象的感知性，效果如圖 5-16 所示。

圖 5-16 戲劇光效果

5.3

AI 攝影的流行色調

色調是指整個照片的顏色、亮度和對比度的組合，它是照片在後期處理中透過各種軟體進行的色彩調整，從而使不同的顏色呈現出特定的效果和氛圍感。

在 AI 攝影中，色調關鍵詞的運用可以改變照片的情緒和氣氛，增強照片的表現力和感染力。因此，使用者可以透過運用不同的色調關鍵詞來加強或抑制各種顏色的飽和度和明度，以便更好地傳達照片的主題思想和主體特徵。

5.3.1
亮麗橙色調

亮麗橙色調（bright orange）是一種明亮、高飽和度的色調。在 AI 攝影中，使用關鍵詞 bright orange 可以營造出充滿活力、興奮和溫暖的氛圍感，常常用於強調畫面中的特定區域或主體等元素。

亮麗橙色調常用於生成戶外場景、陽光明媚的日落或日出、運動比賽等 AI 攝影作品，在這些場景中會有大量金黃色的元素，因此加入關鍵詞 bright orange 會增加照片的立體感，並突顯畫面瞬間的情感張力，效果如圖 5-17 所示。

在使用 bright orange
關鍵詞生成圖片時,需
要盡量控制顏色的飽和
度,以免畫面顏色過於
刺眼或浮誇,影響照片
的整體效果。

圖 5-17 亮麗橙色調效果

5.3.2
自然綠色調

自然綠色調(natural green)具有柔和、溫馨的特點,常用於生成自然風光
或環境人像等 AI 攝影作品。

在 AI 攝影中,使用關鍵詞 natural green 可以營造出大自然的感覺,令人聯
想到青草、森林或童年,效果如圖 5-18 所示。

圖 5-18 自然綠色調效果

5.3.3
穩重藍色調

穩重藍色調（steady blue）可以營造出剛毅、堅定和高雅等視覺感受，適用於生成城市建築、街道、科技場景等 AI 攝影作品。

在 AI 攝影中，使用關鍵詞 steady blue 能夠突出畫面中的大型建築、橋梁和城市景觀，讓畫面看起來更加穩重和成熟，同時能夠營造出高雅、精緻的氣質，使照片更具美感和藝術性，效果如圖 5-19 所示。

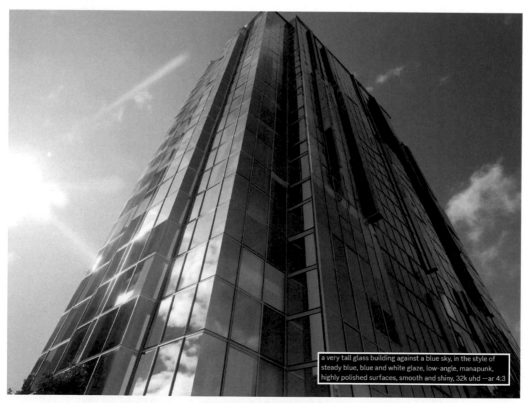

a very tall glass building against a blue sky, in the style of steady blue, blue and white glaze, low-angle, manapunk, highly polished surfaces, smooth and shiny, 32k uhd --ar 4:3

圖 5-19 穩重藍色調效果

專家提醒

　　如果使用者需要強調照片的某個特點（如構圖、色調等），可以新增相關的關鍵詞來重複描述，讓 AI 模型在繪畫時能夠進一步突出這個特點。例如，在圖 5-19 中，不僅新增了關鍵詞 steady blue，而且使用了另一個關鍵詞 blue and white glaze（藍白釉），透過藍色與白色的相互襯托，能夠讓照片更具吸引力。

5.3.4
糖果色調

　　糖果色調（candy tone）是一種鮮豔、明亮的色調，常用於營造輕鬆、歡快和甜美的氛圍感。糖果色調主要是透過增加畫面的飽和度和亮度，同時減少曝光度來達到柔和的畫面效果，通常會給人一種青春躍動和甜美可愛的感覺。

　　在 AI 攝影中，關鍵詞 candy tone 非常適合生成建築、街景、兒童、食品、花卉等型別的照片。例如，在生成街景照片時，新增關鍵詞 candy tone 能夠產生一種童話世界般的感覺，色彩豐富又不刺眼，效果如圖 5-20 所示。

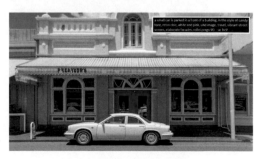

a small car is parked in a front of a building, in the style of candy tone, retro chic, white and pink, uhd image, travel, vibrant street scenes, elaborate facades, rollei prego 90 --ar 16:9

圖 5-20 糖果色調效果

5.3.5

楓葉紅色調

楓葉紅色調（maple red）是一種富有高級感和獨特性的暖色調，能夠強化畫面中紅色元素的視覺衝擊力，常用於營造溫暖、溫馨、浪漫和優雅的氣氛。

在 AI 攝影中，使用關鍵詞 maple red 可以使畫面充滿活力與情感，適用於生成風景、肖像、建築等型別的照片，表現出復古、溫暖、甜美的氛圍感，效果如圖 5-21 所示。

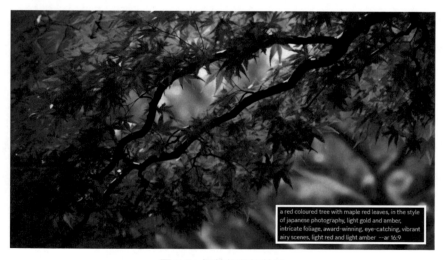

圖 5-21 楓葉紅色調效果

5.3.6

霓虹色調

霓虹色調（neon shades）是一種非常亮麗和誇張的色調，尤其適用於生成城市建築、潮流人像、音樂表演等 AI 攝影作品。

在 AI 攝影中，使用關鍵詞 neon shades 可以營造時尚、前衛和奇特的氛圍感，使畫面極富視覺衝擊力，從而給人留下深刻的印象，效果如圖 5-22 所示。

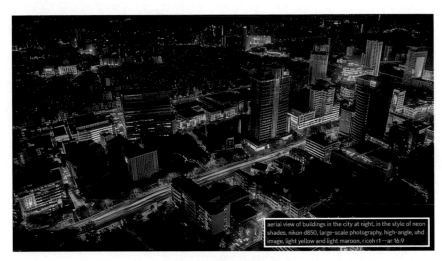

圖 5-22 霓虹色調效果

本章小結

本章主要為讀者介紹了 AI 攝影中光影色調的相關基礎知識，包括 6 種 AI 攝影的光線型別、10 種 AI 攝影的特殊光線、6 種 AI 攝影的流行色調。透過本章的學習，希望讀者能夠更好地掌握光影色調指令在 AI 攝影中的用法。

課後習題

為了使讀者更好地掌握本章所學知識，下面將透過課後習題幫助讀者進行簡單的知識回顧和補充。

1. 使用 Midjourney 生成一張側光人像照片。
2. 使用 Midjourney 生成一張亮麗橙色調的花卉照片。

第 6 章
風格渲染指令：令人驚豔的 AI 出圖效果

AI 攝影中的藝術風格是指使用者在透過 AI 繪畫工具生成照片時，所表現出來的美學風格和個人創造性，它通常涵蓋了構圖、光線、色彩、題材、處理技巧等多種因素，以展現作品的獨特視覺語言和作者的審美追求。

6.1

AI 攝影的藝術風格

藝術風格是指 AI 攝影作品中呈現出的獨特、個性化的風格和審美表達方式，反映了作者對畫面的理解、感知和表達。本節主要介紹 6 類 AI 攝影藝術風格，可以幫助大家更好地提升審美觀，從而提高照片的品質和表現力。

6.1.1
抽象主義風格

抽象主義（abstractionism）是一種以形式、色彩為重點的攝影藝術風格，透過結合主體對象和環境中的構成、紋理、線條等元素進行創作，將原本真實的景象轉化為抽象的影像，表現出一種突破傳統審美習慣的風格，效果如圖 6-1 所示。

在 AI 攝影中，抽象主義風格的關鍵詞包括：vibrant colors（鮮豔的色彩）、geometric shapes（幾何形狀）、abstract patterns（抽象圖案）、motion and flow（運動和流動）、texture and layering（紋理和層次）。

圖 6-1 抽象主義風格照片效果

6.1.2
紀實主義風格

　　紀實主義（documentarianism）是一種致力於展現真實生活、真實情感和真實經驗的攝影藝術風格，它更加注重如實地描繪大自然和反映現實生活，探索被攝對象所處時代、社會、文化背景下的意義與價值，呈現出人們親身體驗並能夠產生共鳴的生活場景和情感狀態，效果如圖 6-2 所示。

圖 6-2 紀實主義風格照片效果

在 AI 攝影中，紀實主義風格的關鍵詞包括：real life（真實生活）、natural light and real scenes（自然光線與真實場景）、hyper-realistic texture（超逼真的紋理）、precise details（精確的細節）、realistic still life（逼真的靜物）、realistic portrait（逼真的肖像）、realistic landscape（逼真的風景）。

6.1.3
超現實主義風格

超現實主義（surrealism）是指一種挑戰常規的攝影藝術風格，追求超越現實，呈現出理性和邏輯之外的景象和感受，效果如圖 6-3 所示。超現實主義風格倡導透過攝影手段表達非顯而易見的想像和情感，強調錶現作者的心靈世界和審美態度。

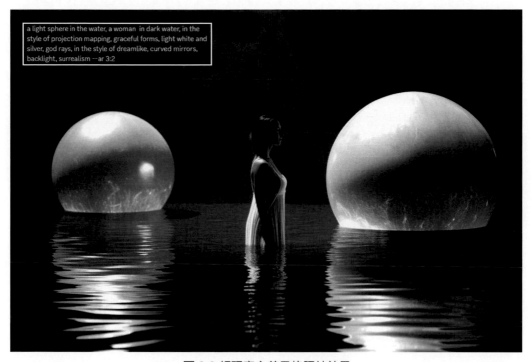

圖 6-3 超現實主義風格照片效果

在 AI 攝影中，超現實主義風格的關鍵詞包括：dream like（夢幻般的）、surreal landscape（超現實的風景）、mysterious creatures（神祕的生物）、distorted reality（扭曲的現實）、surreal still objects（超現實的靜態物體）。

專家提醒

超現實主義風格不拘泥於客觀存在的對象和形式，而是試圖反映人物的內在感受和情緒狀態，這類 AI 攝影作品能夠為觀眾帶來前所未有的視覺衝擊力。

6.1.4
極簡主義風格

極簡主義（minimalism）是一種強調簡潔、減少冗餘元素的攝影藝術風格，旨在透過精簡的形式和結構來表現事物的本質和內在聯繫，在視覺上追求簡約、乾淨和平靜，畫面也更加簡潔而富有力量感，效果如圖 6-4 所示。

black and white photograph shows two rocks in the water, in the style of ethereal minimalism, uhd image, sony alpha a1, ethereal landscape, subtle colours, soothing landscapes, soft atmospheric scenes --ar 3:2

圖 6-4 極簡主義風格照片效果

在 AI 攝影中，極簡主義風格的關鍵詞包括：simple（簡單）、clean lines（簡潔的線條）、minimalist colors（極簡色彩）、negative space（負空間）、minimal still life（極簡靜物）。

6.1.5
印象主義風格

　　印象主義（impressionism）是一種強調情感表達和氛圍感受的攝影藝術風格，通常選擇柔和、溫暖的色彩和光線，在構圖時注重景深和鏡頭虛化等視覺效果，以創造出柔和、流動的畫面感，效果如圖 6-5 所示。

　　在 AI 攝影中，印象主義風格的關鍵詞包括：blurred strokes（模糊的筆觸）、painted light（彩繪光）、impressionist landscape（印象派風景）、soft colors（柔和的色彩）、impressionist portrait（印象派肖像）。

圖 6-5 印象主義風格照片效果

6.1.6
街頭攝影風格

　　街頭攝影（street photography）是一種強調對社會生活和人文關懷的表達的攝影藝術風格，尤其側重於捕捉日常生活中容易被忽視的人和事，效果如圖 6-6 所示。街頭攝影風格非常注重對現場光線、色彩和構圖等元素的把握，追求真實的場景記錄和情感表現。

　　在 AI 攝影中，街頭攝影風格的關鍵詞包括：urban landscape（城市風景）、street life（街頭生活）、dynamic stories（動態故事）、street portraits（街頭肖像）、high-speed shutter（高速快門）、street Sweeping Snap（掃街抓拍）。

圖 6-6 街頭攝影風格照片效果

6.2

AI 攝影的渲染品質

隨著單眼攝影、手機攝影的普及，以及社交媒體的發展，大眾越來越重視照片的渲染品質，這對於傳統的後期處理技術提出了更高的挑戰，也推動了攝影技術的不斷創新和進步。

渲染品質通常指的是照片呈現出來的某種效果，包括清晰度、顏色還原、對比度和陰影細節等，其主要目的是使照片看上去更加真實、生動、自然。在 AI 攝影中，我們也可以使用一些關鍵詞來增強照片的渲染品質，進而提升 AI 攝影作品的藝術感和專業感。

6.2.1
攝影感

攝影感（photography），這個關鍵詞在 AI 攝影中有非常重要的作用，它透過捕捉靜止或運動的物體以及自然景觀等表現形式，並透過模擬合適的光圈、快門速度、感光度等相機引數來控制 AI 模型的出圖效果，如光影、清晰度和景深程度等。

圖 6-7 為新增關鍵詞 photography 生成的照片效果，照片中的亮部和暗部都能保持豐富的細節，並營造出強烈的光影效果。

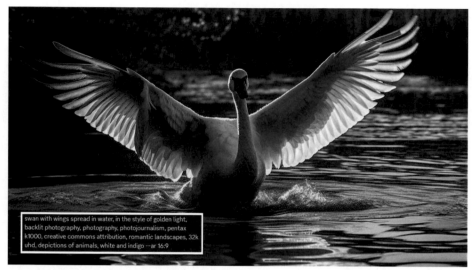

圖 6-7 新增關鍵詞 photography 生成的照片效果

6.2.2
C4D 渲染器

C4D 渲染器（C4D Renderer），該關鍵詞能夠幫助使用者創造出逼真的 CGI（computergenerated imagery，電腦繪圖）場景和角色，效果如圖 6-8 所示。

C4D Renderer 指的是 Cinema 4D 軟體的渲染引擎，它是一種擁有多個渲染方式的三維圖形製作軟體，包括物理渲染、標準渲染及快速渲染等方式。在 AI 攝影中使用關鍵詞 C4D Renderer，可以建立出非常逼真的三維模型、紋理和場景，並對畫面進行定向光照、陰影、反射等效果的處理，從而打造出各種令人震撼的視覺效果。

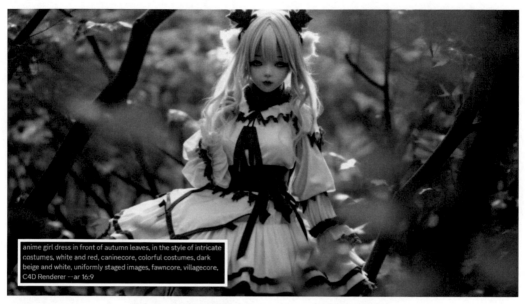

anime girl dress in front of autumn leaves, in the style of intricate costumes, white and red, caninecore, colorful costumes, dark beige and white, uniformly staged images, fawncore, villagecore, C4D Renderer --ar 16:9

圖 6-8 新增關鍵詞 C4D Renderer 生成的照片效果

6.2.3
虛幻引擎

　　虛幻引擎（Unreal Engine），該關鍵詞主要用於虛擬場景的製作，可以讓畫面呈現出驚人的真實感，效果如圖 6-9 所示。

　　Unreal Engine 能夠建立高品質的三維影像和互動體驗，併為遊戲、影視和建築等領域提供強大的實時渲染解決方案。在 AI 攝影中，使用關鍵詞 Unreal Engine 可以在虛擬環境中建立各種場景和角色，從而實現高度還原真實世界的畫面效果。

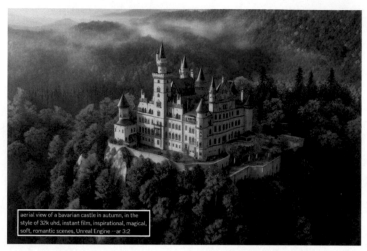

圖 6-9 新增關鍵詞 Unreal Engine 生成的照片效果

6.2.4
真實感

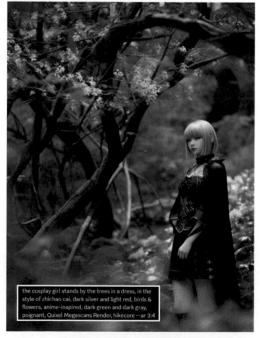

真實感（Quixel Megascans Render），該關鍵詞可以突出三維場景的真實感，並新增各種細節元素，如地面、岩石、草木、道路、水體、服裝等元素，效果如圖 6-10 所示。

Quixel Megascans 是一個豐富的虛擬素材庫，其中的材質、模型、紋理等資源非常逼真，能夠幫助使用者開發更具個性化的作品，提升 AI 攝影作品的真實感和藝術性。

圖 6-10 新增關鍵詞
Quixel Megascans Render 生成的照片效果

6.2.5
光線追蹤

　　光線追蹤（Ray Tracing），該關鍵詞主要用於實現高品質的影像渲染和光影效果，讓 AI 攝影作品的場景更逼真、材質細節表現得更好，從而令畫面更加優美、自然，效果如圖 6-11 所示。

　　Ray Tracing 是一種基於電腦圖形學的渲染引擎，它可以在渲染場景的時候更為準確地模擬光線與物體之間的相互作用，從而建立更逼真的影像效果。

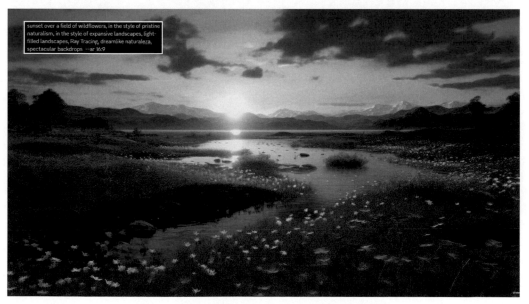

圖 6-11 新增關鍵詞 Ray Tracing 生成的照片效果

6.2.6

V-Ray 渲染器

V-Ray 渲染器（V-Ray Renderer），該關鍵詞可以在 AI 攝影中幫助使用者實現高品質的影像渲染效果，將 AI 建立的虛擬場景和角色逼真地呈現出來，還可以減少畫面噪點，讓照片的細節更加完美，效果如圖 6-12 所示。

an anime girl dressed up in a costume for cosplay, in the style of light white and light gold, celestialpunk, 32k uhd, detailed costumes, V-Ray Renderer, light purple and white, nature-inspired forms, eye-catching --ar 16:9

圖 6-12 新增關鍵詞 V-Ray Renderer 生成的照片效果

V-Ray Renderer 是一種高保真的 3D 渲染器，在光照、材質、陰影等方面都能達到非常逼真的效果，可以渲染出高品質的影像和動畫。

6.3

AI 攝影的出圖品質

透過新增輔助關鍵詞，使用者可以更好地指導 AI 模型生成符合自己期望的攝影作品，也可以提高 AI 模型的準確率和繪畫品質。本節主要介紹一些 AI 攝影的出圖品質關鍵詞，幫助大家在生成照片時提升畫質效果。

6.3.1
屢獲殊榮的攝影作品

屢獲殊榮的攝影作品（award winning photography），即獲獎攝影作品，它是指在各種攝影比賽、展覽或評選中獲得獎項的攝影作品。透過在 AI 攝影作品的關鍵詞中加入 award winning photography，可以讓生成的照片更具藝術性、技術性和視覺衝擊力，效果如圖 6-13 所示。

snow covered mountains, forest, and rivers in the winter, in the style of the düsseldorf school of photography, award winning photography, strong contours, soft-edged --ar 3:2

圖 6-13 新增關鍵詞 award winning photography 生成的照片效果

6.3.2
超逼真的皮膚紋理

　　超逼真的皮膚紋理（hyper realistic skin texture），意思是高度逼真的肌膚質感。在 AI 攝影中，使用關鍵詞 hyper realistic skin texture，能夠表現出人物面部皮膚上的微小細節和紋理，從而使肌膚看起來更加真實和自然，效果如圖 6-14 所示。

圖 6-14 新增關鍵詞 hyper realistic skin texture 生成的照片效果

6.3.3
電影／戲劇／史詩

　　電影／戲劇／史詩（cinematic／dramatic／epic），這組關鍵詞主要用於指定照片的畫面風格，能夠提升照片的藝術價值和視覺衝擊力。圖 6-15 為新增關鍵詞 cinematic 生成的照片效果。

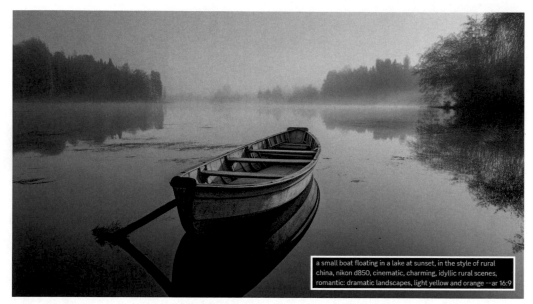

a small boat floating in a lake at sunset, in the style of rural china, nikon d850, cinematic, charming, idyllic rural scenes, romantic: dramatic landscapes, light yellow and orange --ar 16:9

圖 6-15 新增關鍵詞 cinematic 生成的照片效果

專家提醒

　　關鍵詞 cinematic 能夠讓照片呈現齣電影質感，即採用類似電影的拍攝手法和後期處理方式，表現出沉穩、柔和、低飽和度等畫面特點。

　　關鍵詞 dramatic 能夠突出畫面的光影構造效果，通常使用高對比度、強烈色彩、深暗部等元素來表現強烈的情感渲染和氛圍感。

　　關鍵詞 epic 能夠營造壯觀、宏大、震撼人心的視覺效果，其特點包括區域性高對比度、色彩明亮、前景與背景相得益彰等。

6.3.4
超級詳細

　　超級詳細（super detailed），意思是精細的、細緻的，在 AI 攝影中應用該關鍵詞生成的照片能夠清晰呈現出物體的細節和紋理，如毛髮、羽毛、細微的溝壑等，效果如圖 6-16 所示。

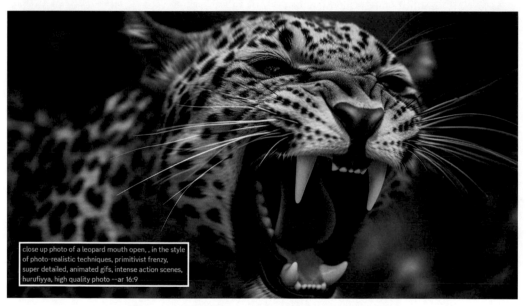

圖 6-16 新增關鍵詞 super detailed 生成的照片效果

　　關鍵詞 super detailed 通常用於生成微距攝影、生態攝影、產品攝影等題材的 AI 攝影作品中，能夠提高照片的品質和觀賞性。

6.3.5
自然／坦誠／真實／個人化

自然／坦誠／真實／個人化（natural／candid／authentic／personal），這組關鍵詞通常用來描述照片的拍攝風格或表現方式，常應用於生成肖像、婚紗、旅行等型別的 AI 攝影作品，能夠更好地傳遞照片所要表達的情感和主題。

關鍵詞 natural 生成的照片能夠表現出自然、真實、沒有加工的視覺感受，通常採用較為柔和的光線和簡單的構圖來呈現主體的自然狀態。

關鍵詞 candid 能夠捕捉到真實、不加掩飾的人物瞬間狀態，呈現出生動、自然和真實的畫面感，效果如圖 6-17 所示。

關鍵詞 authentic 的含義與 natural 較為相似，但它更強調表現出照片真實、原汁原味的品質，並能讓人感受到照片所代表的意境，效果如圖 6-18 所示。

關鍵詞 personal 的意思是富有個性和獨特性，能夠展現出照片的獨特拍攝視角，同時透過抓住細節和表現方式等方面，展現出作者的個性和文化素養。

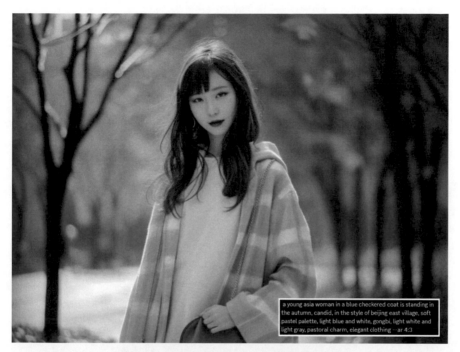

a young asia woman in a blue checkered coat is standing in the autumn, candid, in the style of beijing east village, soft pastel palette, light blue and white, gongbi, light white and light gray, pastoral charm, elegant clothing --ar 4:3

圖 6-17 新增關鍵詞 candid 生成的照片效果

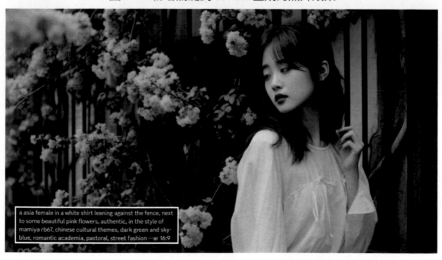

a asia female in a white shirt leaning against the fence, next to some beautiful pink flowers, authentic, in the style of mamiya rb67, chinese cultural themes, dark green and sky-blue, romantic academia, pastoral, street fashion --ar 16:9

圖 6-18 新增關鍵詞 authentic 生成的照片效果

6.3.6
細節表現

　　細節表現（detailed），通常指的是具有高度細節表現能力和豐富紋理的照片。關鍵詞 detailed 能夠對照片中的所有元素都進行精細化的控制，如細微的色調變換、暗部曝光、突出或封鎖某些元素等，效果如圖 6-19 所示。

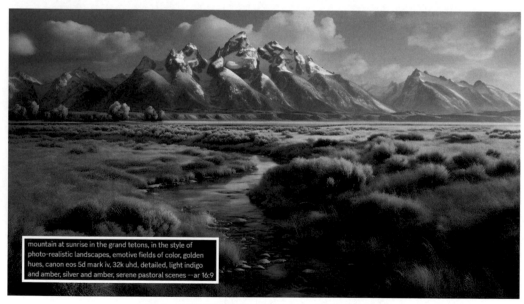

mountain at sunrise in the grand tetons, in the style of photo-realistic landscapes, emotive fields of color, golden hues, canon eos 5d mark iv, 32k uhd, detailed, light indigo and amber, silver and amber, serene pastoral scenes --ar 16:9

圖 6-19 新增關鍵詞 detailed 生成的照片效果

　　關鍵詞 detailed 適用於生成靜物、風景、人像等型別的 AI 攝影作品，可以讓作品更具藝術感，呈現出更多的細節。同時，detailed 會對照片的區域性細節和紋理進行針對性的增強和修復，從而使得照片更為清晰銳利、畫質更佳。

6.3.7
高細節／高品質／高解析度

　　高細節／高品質／高解析度（high detail／hyper quality／high resolution），這組關鍵詞常用於肖像、風景、商品和建築等型別的 AI 攝影作品中，可以使照片在細節和紋理方面更具有表現力和視覺衝擊力。

　　關鍵詞 high detail 能夠讓照片具有高度細節表現能力，即可以清晰地呈現出物體或人物的各種細節和紋理，如毛髮、衣服的紋理等。而在真實攝影中，通常需要使用高階相機和鏡頭拍攝並進行後期處理，才能實現這樣的效果。

　　關鍵詞 hyper quality 透過對 AI 攝影作品的明暗對比、白平衡、飽和度和構圖等因素的嚴密控制，讓照片具有超高的質感和清晰度，以達到非凡的視覺衝擊效果，如圖 6-20 所示。

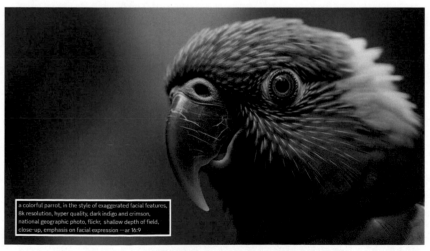

<p align="center">圖 6-20 新增關鍵詞 hyper quality 生成的照片效果</p>

　　關鍵詞 high resolution 可以為 AI 攝影作品帶來更高的銳度、清晰度和精細度，生成更為真實、生動和逼真的畫面效果。

6.3.8
8K 流暢／8K 解析度

8K 流暢／8K 解析度（8K smooth／8K resolution），這組關鍵詞可以讓 AI 攝影作品呈現出更為清晰流暢、真實自然的畫面效果，並為觀眾帶來更好的視覺體驗。

在關鍵詞 8K smooth 中，8K 表示解析度達到 7680 畫素 ×4320 畫素的超高畫質晰度（注意 AI 模型只是模擬這種效果，實際解析度達不到），而 smooth 則表示畫面更加流暢、自然，不會出現抖動或者卡頓等問題，效果如圖 6-21 所示。

在關鍵詞 8K resolution 中，8K 的意思與上面相同，resolution 則用於再次強調高解析度，從而讓畫面有較高的細節表現能力和視覺衝擊力。

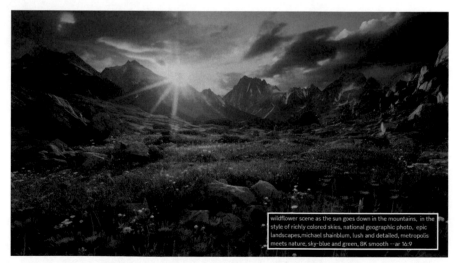

圖 6-21 新增關鍵詞 8K smooth 生成的照片效果

6.3.9
超清晰／超高畫質晰／超高畫質畫面

　　超清晰／超高畫質晰／超高畫質
畫　面（super clarity／ultra-high defini-
tion／ultra hd picture），這組關鍵詞能
夠為 AI 攝影作品帶來更加清晰、真
實、自然的視覺效果。

　　在 關 鍵 詞 super clarity 中，super
表示超級或極致，clarity 則代表清晰
度或細節表現能力。super clarity 可以
讓照片呈現出非常銳利、清晰和精細
的效果，展現出更多的細節和紋理。

　　在關鍵詞 ultra-high definition 中，
ultra-high 指 超 高 解 析 度（高 達 3840
畫素 ×2160 畫素，注意只是模擬效

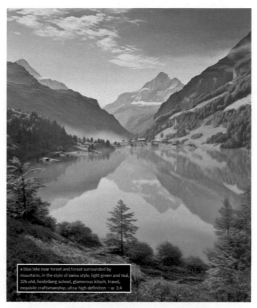

圖 6-22 新增關鍵詞 ultra-high definition
生成的照片效果

果），而 definition 則表示清晰度。ultra-high definition 不僅可以呈現出更加真實、
生動的畫面，還能夠減少顏色噪點和其他視覺故障，使畫面看起來更加流暢，
效果如圖 6-22 所示。

　　在關鍵詞 ultra hd picture 中，ultra 代表超高，hd 則表示高畫質晰度或高細
節表現能力。

　　ultra hd picture 可以使畫面變得更加細膩，並且層次感更強，同時因為模擬
出高解析度的效果，所以畫質也會顯得更加清晰、自然。

專家提醒

　　需要注意的是，新增這些關鍵詞並不會影響 AI 模型出圖的實際解析度，只是會影響它的畫質，如產生更多的細節，從而模擬出高解析度的畫質效果。

6.3.10
徠卡鏡頭

　　徠卡鏡頭（leica lens），通常是指徠卡公司生產的高品質相機鏡頭，具有出色的光學效能和精密的製造工藝，從而實現完美的照片品質。在 AI 攝影中，使用關鍵詞 leica lens 不僅可以提高照片的整體品質，而且可以獲得優質的銳度和對比度，以及呈現出特定的美感、風格和氛圍，效果如圖 6-23 所示。

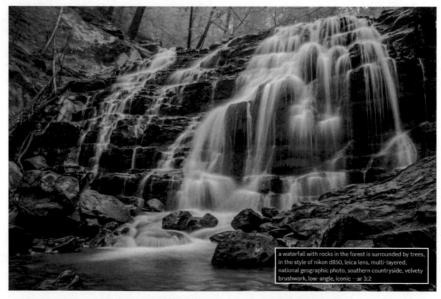

圖 6-23 新增關鍵詞 leica lens 生成的照片效果

本章小結

　　本章主要為讀者介紹了 AI 攝影的風格渲染指令，包括 6 個藝術風格關鍵
詞、6 個渲染品質關鍵詞、10 個出圖品質關鍵詞，可以為 AI 攝影作品增色添
彩，賦予照片更加深刻的意境和情感表達，同時增加畫面的細節清晰度。透過
本章的學習，希望讀者能夠更好地使用 AI 繪畫工具生成獨具一格的攝影作品。

課後習題

　　為了使讀者更好地掌握本章所學知識，下面將透過課後習題幫助讀者進行
簡單的知識回顧和補充。

1. 使用 Midjourney 生成一張超現實主義風格的照片。
2. 使用 Midjourney 生成一張街頭攝影風格的照片。

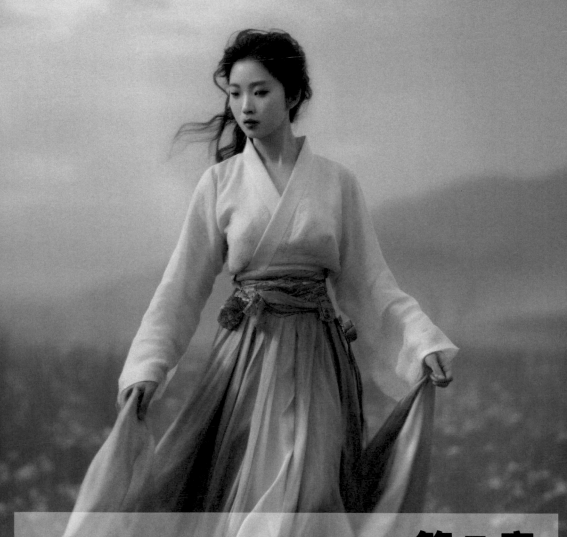

第 7 章
PS 修圖優化：修復瑕疵讓 AI 照片更完美

　　使用 AI 繪圖工具生成的照片通常或多或少存在一些瑕疵，此時我們可以使用 Photoshop（簡稱 PS）對其進行優化處理，包括修圖和調色等，從而使 AI 攝影作品變得更加完美。本章介紹的這些 PS 技巧也適用於普通照片的後期處理，希望大家能夠熟練掌握。

7.1

用 PS 對 AI 照片進行修圖處理

AI 攝影作品如果出現構圖混亂、有雜物、曝光不正常，以及畫面模糊等問題，可以使用 PS 工具或命令進行處理。本節將介紹一些常見的 PS 修圖操作。

7.1.1
AI 照片的二次構圖處理

在使用 AI 模型生成照片時，使用者可以透過新增一些拍攝角度和構圖方式等關鍵詞，以展現照片的意境。但是當生成的圖片效果不理想時，使用者也可以透過 Photoshop 二次構圖達到預想的效果。下面介紹對 AI 照片進行二次構圖處理的操作方法。

專家提醒

Photoshop 的裁剪工具可以幫助使用者輕鬆地裁剪照片，去除不需要的部分，以達到最佳的視覺效果。裁剪工具可以很好地控制照片的大小和比例，也可以對照片進行視覺剪裁，讓畫面更具美感。

在裁剪工具屬性欄的「比例」文字框中輸入相應的比例數值，裁剪後照片的尺寸由輸入的數值決定，與裁剪區域的大小沒有關係。

01 單擊「檔案」|「開啟」命令，開啟一張 AI 照片素材，如圖 7-1 所示。

02 選取工具箱中的裁剪工具，在工具屬性欄中設定裁剪比例為 4：3，如圖 7-2 所示。

圖 7-1 開啟 AI 照片素材

圖 7-2 設定裁剪比例

03 在影像編輯視窗中調整裁剪框的位置，使畫面中的水平線位於下三分線位置 處，如圖 7-3 所示。

04 執行操作後，按 Enter 鍵確認，即可裁剪影像，形成下三分線構圖效果，如圖 7-4 所示。

圖 7-3 調整裁剪框的位置

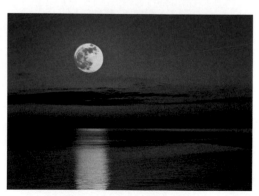

圖 7-4 下三分線構圖效果

7.1.2
AI 照片的雜物清除處理

AI 照片中經常會出現一些多餘的人物或妨礙畫面美感的物體，透過一些簡單的 PS 操作，如使用汙點修復畫筆工具 、移除工具 多餘的雜物。下面介紹使用 Photoshop 清除 AI 照片中雜物的操作方法。

01 單擊「檔案」|「開啟」命令，開啟一張 AI 照片素材，如圖 7-5 所示。

02 選取工具箱中的汙點修復畫筆工具 ，在工具屬性欄中單擊「近似匹配」按鈕，如圖 7-6 所示。

圖 7-5 開啟 AI 照片素材

圖 7-6 單擊「近似匹配」按鈕

專家提醒

在汙點修復畫筆工具屬性欄中，各主要選項含義如下。

1. 模式：在該列表框中可以設定修復影像與目標影像之間的混合方式。

2. 內容識別：在修復影像時，將根據影像內容識別畫素並自動填充。

3. 建立紋理：在修復影像時，將根據當前影像周圍的紋理自動建立一個相似的紋理，從而在修復瑕疵的同時保證不改變原影像的紋理。

4. 近似匹配：在修復影像時，將根據當前影像周圍的畫素來修復瑕疵。

03 將滑鼠移至影像編輯視窗中,在相應的雜物上按住滑鼠左鍵並拖曳,塗抹區域呈黑色顯示,如圖 7-7 所示。

04 釋放滑鼠左鍵,即可去除塗抹部分的雜物,效果如圖 7-8 所示。

圖 7-7 塗抹區域呈黑色顯示

圖 7-8 去除雜物效果

7.1.3
AI 照片的鏡頭問題處理

Photoshop 中的「鏡頭校正」濾鏡可用於對失真或傾斜的 AI 照片進行校正,還可以調整扭曲、色差、暈影和變換等引數,使照片恢復至正常狀態。下面介紹使用 Photoshop 校正 AI 照片鏡頭問題的操作方法。

圖 7-9 開啟 AI 照片素材

01 單擊「檔案」|「開啟」命令,開啟一張 AI 照片素材,如圖 7-9 所示。

02 在選單欄中單擊「濾鏡」|「鏡頭校正」命令,彈出「鏡頭校正」對話方塊,如圖 7-10 所示。

圖 7-10 「鏡頭校正」對話方塊

03 單擊「自訂」標籤，切換至「自訂」選項卡，在「暈影」選項區中設定「數量」為 80，如圖 7-11 所示，即可讓照片的四周變得明亮一些。

04 單擊「確定」按鈕，即可校正鏡頭暈影，效果如圖 7-12 所示。

圖 7-11 設定「暈影」引數

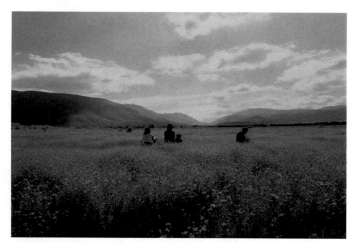

圖 7-12 校正鏡頭暈影效果

7.1.4
AI 照片的曝光問題處理

曝光是指被攝物體發出或反射的光線，透過相機鏡頭投射到感光器上，使之發生化學變化，產生顯影的過程。一張照片的好壞，說到底就是影調分布是否能夠展現光線的美感，以及曝光是否表現得恰到好處。在 Photoshop 中，可以透過「曝光度」命令來調整 AI 照片的曝光度，使畫面曝光達到正常水準，具體操作方法如下。

01 單擊「檔案」|「開啟」命令，開啟一張 AI 照片素材，如圖 7-13 所示。

02 在選單欄中單擊「影像」|「調整」|「曝光度」命令，如圖 7-14 所示。

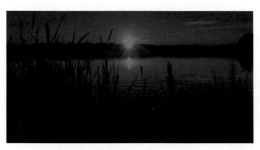

圖 7-13 開啟 AI 照片素材　　　　　　　　圖 7-14 單擊「曝光度」命令

03 執行操作後，彈出「曝光度」對話方塊，設定「曝光度」為 +1.85，如圖 7-15
　　所示。「曝光度」的預設引數為 0，往左調為降低亮度，往右調為增加亮度。

04 單擊「確定」按鈕，即可增加畫面的曝光度，讓畫面變得更加明亮，效果如
　　圖 7-16 所示。

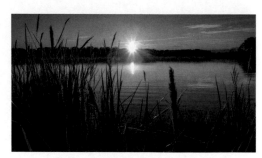

圖 7-15 設定「曝光度」引數　　　　　　　圖 7-16 增加畫面的曝光度效果

7.1.5
AI 照片的模糊問題處理

　　Photoshop 的銳化功能非常強大，能夠快速將模糊的照片變清晰。例如，使用「智慧型銳化」濾鏡可以設定銳化演算法，或控制陰影和高光區域中的銳化量，使畫面細節清晰起來，而且能避免色暈等問題。

　　本案例選用的是一張大場景的 AI 照片素材，對於這種場景宏大的照片或是有虛焦的照片，還有因輕微晃動而拍虛的照片，在後期處理時都可以使用「智慧型銳化」濾鏡來提高畫質晰度，找回影像細節，具體操作方法如下。

01 單擊「檔案」|「開啟」命令，開啟一張 AI 照片素材，如圖 7-17 所示。

02 在「圖層」面板中，按 Ctrl ＋ J 組合鍵，複製「背景」圖層，得到「圖層 1」圖層，如圖 7-18 所示。

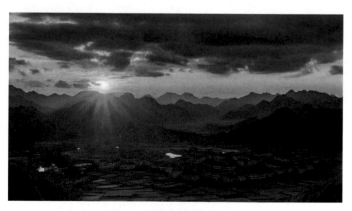

圖 7-17 開啟 AI 照片素材

圖 7-18 複製「背景」圖層

03 在「圖層 1」圖層上單擊滑鼠右鍵，
在彈出的快捷選單中選擇「轉換為
智慧型物件」選項，如圖 7-19 所
示，將該圖層轉換為智慧型物件。

04 在選單欄中單擊「濾鏡」|「銳化」
|「智慧型銳化」命令，彈出「智慧
型銳化」對話方塊，設定「數量」
（用於控制銳化程度）為 500%、「半
徑」（用於設定應用銳化效果的範
圍）為 2.0 畫素、「減少雜色」（用
於減少畫面中的噪點）為 10%，如
圖 7-20 所示，增強影像的清晰度。

圖 7-19 選擇「轉換為智慧型物件」選項

圖 7-20 設定「智慧型銳化」引數

05 執行操作後，單擊「確定」按鈕，即可生成一個對應的「智慧濾鏡」圖層，
同時照片畫面也會變得更加清晰，效果如圖 7-21 所示。

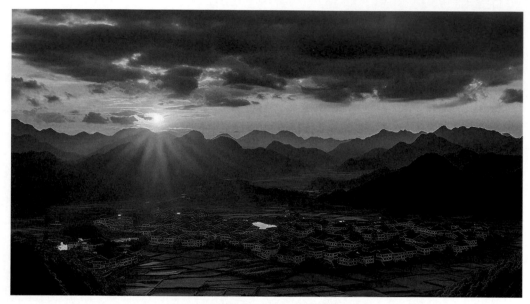

圖 7-21 模糊問題處理後照片最終效果

7.2
用 PS 對 AI 照片進行調色處理

顏色可以產生對比效果，使普通照片看起來更加絢麗，使毫無生氣的照片充滿活力。在使用 Photoshop 對 AI 照片進行處理時，使用者可以根據自身的需要對照片中的某些色彩進行處理，或匹配其他喜歡的顏色，使 AI 照片的色彩基調更加個性化。

7.2.1
使用白平衡工具校正偏色

在 Photoshop 的 CameraRaw 外掛中，可以調整照片的白平衡，以反映照片所處的光照條件，如日光、白熾燈或閃光燈等。使用者不但可以選擇白平衡預設選項，還可以透過 CameraRaw 外掛中的白平衡工具 指定照區域域，自動調整白平衡設定。

當使用 AI 模型生成的照片出現偏色問題時，使用者可以透過 Photoshop 來校正照片的白平衡，具體操作方法如下。

01 單擊「檔案」|「開啟」命令，開啟一張 AI 照片素材，如圖 7-22 所示。

02 在選單欄中單擊「濾鏡」|「Camera Raw 濾鏡」命令，彈出 Camera Raw 對話方塊，如圖 7-23 所示。

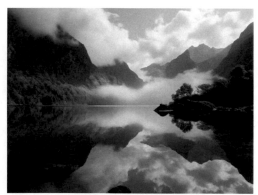

圖 7-22 開啟 AI 照片素材 　　　　　　圖 7-23 Camera Raw 對話方塊

03 展開「基本」選項區，設定「白平衡」為「自動」，如圖 7-24 所示，即可自動調整錯誤的白平衡設定，恢復自然的白平衡效果。

04 在「基本」選項區中，繼續設定「對比度」為 15、「清晰度」為 29、「自然飽和度」為 19、「飽和度」為 28，單擊「確定」按鈕，增強畫面的明暗對比，得到更清晰的畫面效果，如圖 7-25 所示。

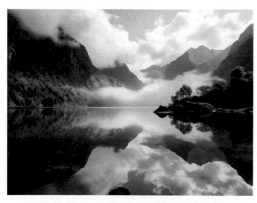

圖 7-24 恢復自然的白平衡效果 　　　　　　圖 7-25 白平衡校正後照片最終效果

專家提醒

如果使用者在調整色溫和色調之後，發現陰影區域中存在綠色或洋紅偏色，則可以嘗試調整「相機校準」面板中的「陰影色調」滑塊將其消除。

7.2.2
使用照片濾鏡命令校正偏色

使用「照片濾鏡」命令可以模仿在鏡頭前面新增彩色濾鏡的效果，以便調整透過鏡頭傳輸的色彩平衡和色溫引數，實現不同的色調效果。「照片濾鏡」命令還允許使用者選擇預設的顏色，以便隨時應用色相調整 AI 照片，具體操作方法如下。

01 單擊「檔案」|「開啟」命令，開啟一張 AI 照片素材，如圖 7-26 所示。
02 在選單欄中單擊「影像」|「調整」|「照片濾鏡」命令，如圖 7-27 所示。

圖 7-26 開啟 AI 照片素材

圖 7-27 單擊「照片濾鏡」命令

03 執行操作後，即可彈出「照片濾鏡」對話方塊，設定「濾鏡」為 Cooling Filter（LBB）、「密度」為 28%，如圖 7-28 所示，調整濾鏡效果的應用程度。

04 單擊「確定」按鈕，即可過濾影像色調，讓畫面更偏冷色調，效果如圖 7-29 所示。

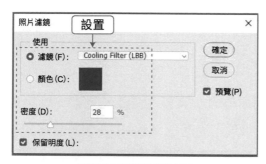

圖 7-28 調整濾鏡效果

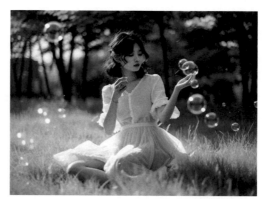

圖 7-29 濾鏡校正後照片最終效果

> **專家提醒**
>
> 在「照片濾鏡」對話方塊中，各主要選項的含義如下。
>
> 1. 濾鏡：包含多種預設選項，使用者可以根據需要選擇合適的選項，對影像的色調進行調整。其中，Cooling Filter 指冷卻濾鏡，LBB 指冷色調，能夠使畫面的顏色變得更藍，以便補償色溫較低的環境光。
>
> 2. 顏色：單擊該色塊，在彈出的「拾色器」對話方塊中可以自定義選擇一種顏色作為影像的色調。
>
> 3. 密度：用於調整應用於影像的顏色數量。
>
> 4. 保留明度：選中該核取方塊，在調整顏色的同時可保持原影像的亮度。

7.2.3
使用色彩平衡命令校正偏色

　　色彩平衡是照片後期處理中的一個重要環節，可以校正畫面偏色的問題，以及色彩過飽和或飽和度不足的情況，使用者也可以根據自己的喜好和製作要求調製需要的色彩，實現更好的畫面效果。

　　Photoshop 中的「色彩平衡」命令會透過增加或減少處於高光、中間調以及陰影區域中的特定顏色，改變畫面的整體色調。按 Ctrl ＋ B 組合鍵，可以快速彈出「色彩平衡」對話方塊。

　　在本案例中，AI 照片畫面整體色調偏綠，甚至連天空和稻穗也變成了青綠色，與畫面的整體意境不符，因此在後期處理中可透過「色彩平衡」命令來加深照片中的黃色調，恢復畫面色彩，具體操作方法如下。

01 單擊「檔案」|「開啟」命令，開啟一張 AI 照片素材，如圖 7-30 所示。
02 在選單欄中單擊「影像」|「調整」|「色彩平衡」命令，彈出「色彩平衡」對話方塊，設定「色階」引數值分別為 80、-80、-60，如圖 7-31 所示，增強畫面中的紅色、洋紅和黃色。

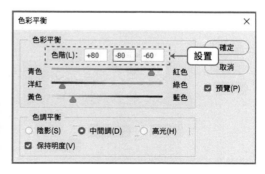

圖 7-30 開啟 AI 照片素材　　　　　圖 7-31 設定「色階」引數

03 單擊「確定」按鈕，即可恢復影像偏色的問題，效果如圖 7-32 所示。

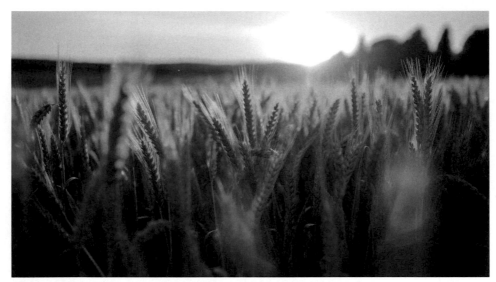

圖 7-32 色彩校正後照片最終效果

7.2.4
增強畫面的整體色彩飽和度

　　飽和度（Chroma，簡寫為 C，又稱為彩度）是指顏色的強度或純度，它表示色相中顏色本身色素分量所占的比例，使用 0% ～ 100% 的百分比來度量。在標準色輪中，飽和度從中心到邊緣逐漸遞增，顏色的飽和度越高，其鮮豔程度也就越高，反之顏色會顯得陳舊或渾濁。

　　不同飽和度的顏色會給人帶來不同的視覺感受，高飽和度的顏色給予人積極、衝動、活潑、有生氣、喜慶的感覺；低飽和度的顏色給予人消極、無力、安靜、沉穩、厚重的感覺。在 Photoshop 中，使用「自然飽和度」命令可以快速調整整個畫面的色彩飽和度，具體操作方法如下。

01 單擊「檔案」|「開啟」命令，開啟一張 AI 照片素材，如圖 7-33 所示。

02 在選單欄中單擊「影像」|「調整」|「自然飽和度」命令，彈出「自然飽和度」
對話方塊，設定「自然飽和度」為 30、「飽和度」為 50，如圖 7-34 所示。

圖 7-33 開啟 AI 照片素材

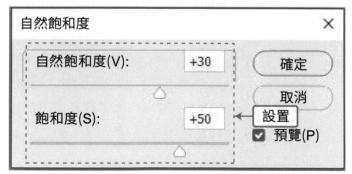

圖 7-34 設定「自然飽和度」引數

03 單擊「確定」按鈕，即可增強畫面的整體色彩飽和度，讓各種顏色都變得更
加鮮豔，效果如圖 7-35 所示。

圖 7-35 飽和度校正後照片最終效果

專家提醒

　　簡單地說，「自然飽和度」選項和「飽和度」選項最大的區別為：「自然
飽和度」選項只增加未達到飽和的顏色的濃度；「飽和度」選項則會增加整
個影像的色彩濃度，可能會導致畫面顏色過於飽和的問題，而「自然飽和
度」選項不會出現這種問題。

7.2.5
調整色相讓色彩更加真實

每種顏色的固有顏色表相叫做色相（Hue，簡寫為 H），它是一種顏色區別於另一種顏色的最顯著的特徵。通常情況下，顏色的名稱就是根據其色相來決定的，如紅色、橙色、藍色、黃色、綠色等。

在 Photoshop 中，使用「色相／飽和度」命令可以調整整個畫面或單個顏色分量的色相、飽和度和明度，還可以同步調整照片中所有的顏色。

本案例是一張花朵特寫的 AI 照片，畫面的整體色相偏橙色，在後期處理中運用「色相 / 飽和度」命令來增加畫面的「色相」引數和「飽和度」引數，加強畫面中的黃色部分，使花朵色彩更加真實，具體操作方法如下。

01 單擊「檔案」|「開啟」命令，開啟一張 AI 照片素材，如圖 7-36 所示。

02 單擊「影像」|「調整」|「色相／飽和度」命令，如圖 7-37 所示。

圖 7-36 開啟 AI 照片素材

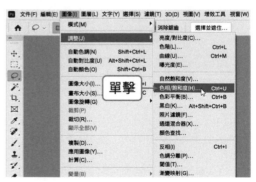

圖 7-37 單擊「色相／飽和度」命令

專家提醒

　　色相是色彩的最大特徵，所謂色相是指能夠比較確切地表示某種顏色的色別（即色調）的名稱，是各種顏色最直接的區別，同時也是不同波長的色光被感覺的結果。

03 執行操作後，即可彈出「色相／飽和度」對話方塊，設定「色相」為 20、「飽和度」為 18，如圖 7-38 所示，讓色相偏黃色，並稍微增強飽和度。

04 單擊「確定」按鈕，即可調整照片的色相，讓橙色的花朵變成黃色，效果如圖 7-39 所示。

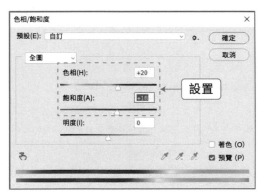

圖 7-38 設定「色相／飽和度」引數

圖 7-39 調整色相後照片最終效果

本章小結

　　本章主要為讀者介紹了 Photoshop 後期優化的相關基礎知識，包括使用 Photoshop 對 AI 攝影作品進行修圖和調色處理，如 AI 照片的二次構圖處理、AI 照片的雜物清除處理、AI 照片的鏡頭問題處理、AI 照片的曝光問題處理、AI 照片的模糊問題處理，使用濾鏡和白平衡工具校正偏色、增強畫面的整體色彩飽和度、調整色相讓色彩更加真實等操作技巧。透過本章的學習，希望讀者能夠更好地掌握 AI 攝影作品的後期優化方法。

課後習題

　　為了使讀者更好地掌握本章所學知識，下面將透過課後習題幫助讀者進行簡單的知識回顧和補充。

1. 對一張 AI 照片進行二次構圖處理，將橫圖裁剪為豎圖。
2. 對一張 AI 照片進行調色處理，增強照片的整體色彩飽和度。

第 8 章
PS 智慧優化：全新的 AI 繪畫與修圖玩法

隨著 AdobePhotoshop24.6（Beta）版的推出，整合了更多的 AI 功能，讓
這一代 PS 成為創作者和設計師不可或缺的工具。本章主要介紹 PS 的「創成式
填充」AI 繪畫功能與 Neural Filters 濾鏡的修圖技法。

8.1

「創成式填充」AI 繪畫功能

　　「創成式填充」功能的原理其實就是 AI 繪畫技術，透過在原有影像上繪製新的影像，或者擴展原有影像的畫布生成更多的影像內容，同時可以進行智慧化的修圖處理。本節主要介紹「創成式填充」功能的具體用法。

8.1.1
用 AI 繪畫去除影像內容

　　使用 Photoshop 的「創成式填充」功能可以一鍵去除照片中的雜物或任何不想要的影像內容，它是透過 AI 繪畫的方式來填充要去除雜物的區域，而不是過去的「內容識別」或「近似匹配」方式，因此填充效果會更好，具體操作方法如下。

> **專家提醒**
>
> 　　套索工具 🔾 是一種用於選擇影像區域的工具，它可以讓使用者手動繪製一個不規則的選區，以便在選定的區域內進行編輯、移動、刪除或應用其他操作。在使用套索工具 🔾 時，使用者可以透過按住滑鼠左鍵並拖曳勾勒出自己想要選擇的區域，從而更精確地控制影像編輯的範圍。

01 單擊「檔案」|「開啟」命令，開啟一張 AI 照片素材，如圖 8-1 所示。

02 選取工具箱中的套索工具，如圖 8-2 所示。

圖 8-1 開啟 AI 照片素材　　　　　　　　圖 8-2 選取套索工具

03 運用套索工具 ○ 在畫面中的人物周圍按住滑鼠左鍵並拖曳，框住整個人物對象，如圖 8-3 所示。

04 釋放滑鼠左鍵，即可建立一個不規則的選區，在下方的浮動工具欄中單擊「創成式填充」按鈕，如圖 8-4 所示。

圖 8-3 框住整個人物對象　　　　　　　　圖 8-4 單擊「創成式填充」按鈕

05 執行操作後，在浮動工具欄中單擊「生成」按鈕，如圖 8-5 所示。

06 稍等片刻，即可去除畫面中的人物對象，效果如圖 8-6 所示。

圖 8-5 單擊「生成」按鈕　　　　　　　圖 8-6 去除人物後照片最終效果

專家提醒

　　「創成式填充」功能利用先進的 AI 演算法和影像識別技術，能夠自動從周圍的環境中推斷出缺失的影像內容，並智慧地進行填充。「創成式填充」功能使得移除不需要的元素或補全缺失的影像部分變得更加容易，節省了使用者大量的時間和精力。

8.1.2
用 AI 繪畫生成影像內容

　　使用 Photoshop 的「創成式填充」功能可以在照片的區域性區域進行 AI 繪畫操作，使用者只需在畫面中框選某個區域，然後輸入想要生成的內容關鍵詞（必須為英文），即可生成對應的影像內容，具體操作方法如下。

01 單擊「檔案」|「開啟」命令，開啟一張 AI 照片素材，如圖 8-7 所示。

02 運用套索工具 ⦾ 建立一個不規則的選區，在下方的浮動工具欄中單擊「創成
式填充」按鈕，如圖 8-8 所示。

圖 8-7 開啟 AI 照片素材

圖 8-8 單擊「創成式填充」按鈕

03 在浮動工具欄左側的輸入框中，輸入關鍵詞 butterfly fish（蝴蝶魚），如圖 8-9
所示。

04 單擊「生成」按鈕，顯示影像的生成進度，如圖 8-10 所示。

圖 8-9 輸入關鍵詞

圖 8-10 顯示影像的生成進度

05 稍等片刻，即可生成相應的影像效果，如圖 8-11 所示。注意，即使是相同的關鍵詞，PS 的「創成式填充」功能每次生成的影像效果都不一樣。

06 在生成式圖層的「屬性」面板中，在「變化」選項區中選擇相應的影像，如圖 8-12 所示。

圖 8-11 生成的影像效果

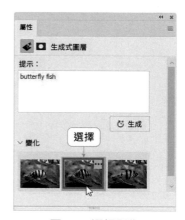

圖 8-12 選擇影像

07 執行操作後，即可改變畫面中生成的影像效果，如圖 8-13 所示。

08 在「圖層」面板中可以看到，生成式圖層帶有蒙版，不會影響原影像的效果，如圖 8-14 所示。

圖 8-13 改變畫面中生成的影像效果

圖 8-14 「圖層」面板

09 在「屬性」面板的「提示」輸入框中,輸入關鍵詞 tropical fish(熱帶魚),並 單擊「生成」按鈕,如圖 8-15 所示。

10 執行操作後,即可生成相應的影像效果,如圖 8-16 所示。

圖 8-15 單擊「生成」按鈕

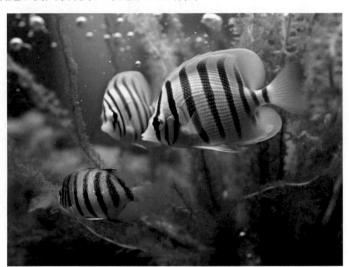

圖 8-16 生成影像的最終效果

8.1.3
用 AI 繪畫擴展影像內容

在 Photoshop 中擴展影像的畫布後,使用「創成式填充」功能可以自動填充 空白的畫布區域,生成與原影像對應的內容,具體操作方法如下。

01 單擊「檔案」|「開啟」命令，開啟一張 AI 照片素材，如圖 8-17 所示。

02 在選單欄中單擊「影像」|「畫布大小」命令，如圖 8-18 所示。

圖 8-17 開啟照片素材

圖 8-18 單擊「畫布大小」命令

03 執行操作後，彈出「畫布大小」對話方塊，設定「寬度」為 1643 畫素，如圖 8-19 所示。

04 單擊「確定」按鈕，即可從左右兩側擴展影像畫布，效果如圖 8-20 所示。

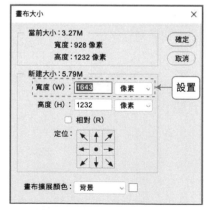

圖 8-19 設定「寬度」引數

圖 8-20 從左右兩側擴展影像畫布

05 運用矩形框選工具，在左右兩側的空白畫布上分別建立兩個矩形選區，如圖
 8-21 所示。

06 在下方的浮動工具欄中單擊「創成式填充」按鈕，如圖 8-22 所示。

圖 8-21 建立兩個矩形選區

圖 8-22 單擊「創成式填充」按鈕

07 執行操作後，在浮動工具欄中單擊「生成」按鈕，如圖 8-23 所示。

08 稍等片刻，即可在空白的畫布中生成相應的影像內容，不僅能夠與原影像無
 縫融合，還將豎圖變成了橫圖，效果如圖 8-24 所示。

圖 8-23 單擊「生成」按鈕

圖 8-24 擴展影像的最終效果

8.2

Neural FiltersAI 修圖玩法

Neural Filters 濾鏡是 Photoshop 重點推出的 AI 修圖技術，功能非常強大，它可以幫助使用者把複雜的修圖工作簡單化，大大提高工作效率。Neural Filters 濾鏡利用深度學習技術和神經網路技術，能夠對影像進行自動修復、畫質增強、風格轉換等處理，幫助使用者快速做出複雜的影像效果，同時保留影像的原始品質。

8.2.1

一鍵磨皮（皮膚平滑度）

藉助 Neural Filters 濾鏡的「皮膚平滑度」功能，可以自動識別人物面部，並進行磨皮處理。由於 AI 模型生成的人物照片臉部通常都是比較平滑的，因此本案例選用了一張真人照片進行一鍵磨皮處理，具體操作方法如下。

01 單擊「檔案」|「開啟」命令，開啟一張照片素材，如圖 8-25 所示。

02 在選單欄中單擊「濾鏡」|Neural Filters 命令，展開 Neural Filters 面板，在左側的「所有篩選器」列表框中開啟「皮膚平滑度」功能，如圖 8-26 所示。

圖 8-25 開啟照片素材　　　　圖 8-26 開啟「皮膚平滑度」功能

03 在 Neural Filters 面板的右側設定「模糊」為 100、「平滑度」為 50，如圖 8-27 所示，對人物臉部進行自動磨皮處理。

04 單擊「確定」按鈕，即可完成人臉的磨皮處理，效果如圖 8-28 所示。

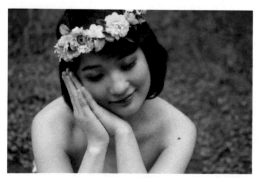

圖 8-27 設定引數　　　　　　圖 8-28 磨皮處理效果

8.2.2
修改人臉（智慧肖像）

藉助 Neural Filters 濾鏡的「智慧肖像」功能，使用者可以透過幾個簡單的步驟簡化複雜的肖像編輯工作流程，如改變人物的表情、面部年齡、髮量、眼睛方向、面部朝向、光線方向等。下面介紹使用「智慧肖像」功能的操作方法。

01 單擊「檔案」|「開啟」命令，開啟一張 AI 照片素材，如圖 8-29 所示。

02 在選單欄中單擊「濾鏡」|Neural Filters 命令，展開 Neural Filters 面板，在左側的「所有篩選器」列表框中開啟「智慧肖像」功能，如圖 8-30 所示。

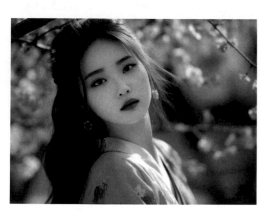

圖 8-29 開啟 AI 照片素材

圖 8-30 開啟「智慧肖像」功能

03 在右側的「特色」選項區中，設定「髮量」為 50，如圖 8-31 所示，可以增加
　　人物的髮量。

04 單擊「確定」按鈕，即可完成智慧肖像的處理，效果如圖 8-32 所示。

図 8-31 設定「髮量」引數

図 8-32 智慧肖像處理效果

8.2.3
一鍵換妝（妝容遷移）

　　藉助 Neural Filters 濾鏡的「妝容遷移」功能，可以將人物眼部和嘴部的妝
容風格應用到其他人物影像中，具體操作方法如下。

01 單擊「檔案」|「開啟」命令，開啟 AI 照片素材，如圖 8-33 所示。

02 在選單欄中單擊「濾鏡」|Neural Filters 命令，展開 Neural Filters 面板，在左側的「所有篩選器」列表框中開啟「妝容遷移」功能，如圖 8-34 所示。

圖 8-33 開啟 AI 照片素材　　　　　　圖 8-34 開啟「妝容遷移」功能

03 在右側的「參考影像」選項區中，在「選擇影像」列表框中選擇「從電腦中選擇影像」選項，如圖 8-35 所示。

04 在彈出的「開啟」對話方塊中，選擇相應的影像素材，效果如圖 8-36 所示。

圖 8-35 選擇「從電腦中選擇影像」選項　　　　圖 8-36 選擇影像素材

05 單擊「使用此影像」按鈕，即可上傳參考影像，如圖 8-37 所示，並將參考影像中的人物妝容應用到素材影像中。

06 單擊「確定」按鈕，即可改變人物的妝容，效果如圖 8-38 所示。

圖 8-37 上傳參考影像

圖 8-38 改變人物妝容的效果

8.2.4
無損放大（超級縮放）

藉助 Neural Filters 濾鏡的「超級縮放」功能，可以放大並裁切影像，然後透過 Photoshop 新增細節以補償損失的解析度，從而達到無損放大的效果，具體操作方法如下。

01 單擊「檔案」|「開啟」命令，開啟一張 AI 照片素材，如圖 8-39 所示。

02 在選單欄中單擊「濾鏡」|Neural Filters 命令，展開 Neural Filters 面板，在左側的「所有篩選器」列表框中開啟「超級縮放」功能，如圖 8-40 所示。

圖 8-39 開啟 AI 照片素材　　　　　　　　圖 8-40 開啟「超級縮放」功能

03 在右側的預覽圖下方單擊放大按鈕，如圖 8-41 所示，即可將影像放大至原圖的兩倍，單擊「確定」按鈕確認操作。

04 執行操作後，會生成一個新的大圖，從右下角的狀態列中可以看到解析度變成了原圖的兩倍，效果如圖 8-42 所示。

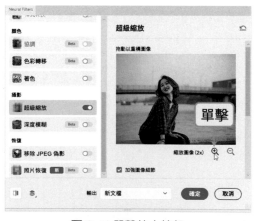

圖 8-41 單擊放大按鈕　　　　　　　　圖 8-42 生成一個新的大圖效果

8.2.5
提升畫質（移除 JPEG 偽影）

偽影是指在壓縮 JPEG 影像時出現的一種視覺失真效應，通常表現為圖像邊緣處的不規則形狀（鋸齒狀或馬賽克狀）。

藉助 Neural Filters 濾鏡的「移除 JPEG 偽影」功能，可以移除壓縮 JPEG 影像時產生的偽影，提升影像的畫質，具體操作方法如下。

01 單擊「檔案」|「開啟」命令，開啟一張 AI 照片素材，如圖 8-43 所示。

02 在選單欄中單擊「濾鏡」|Neural Filters 命令，展開 Neural Filters 面板，在左側的「所有篩選器」列表框中開啟「移除 JPEG 偽影」功能，如圖 8-44 所示。

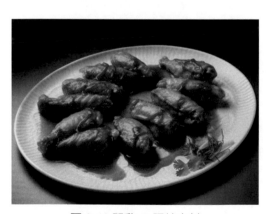

圖 8-43 開啟 AI 照片素材

圖 8-44 開啟「移除 JPEG 偽影」功能

03 在右側的「強度」列表框中選擇「高」選項，如圖 8-45 所示，可以增加影像
　　的品質和壓縮比例，減輕偽影的產生。

04 單擊「確定」按鈕，即可提升影像畫質，效果如圖 8-46 所示。

圖 8-45 選擇「高」選項

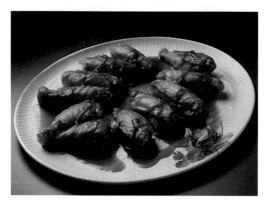

圖 8-46 提升影像畫質效果

8.2.6
自動上色（著色）

　　藉助 Neural Filters 濾鏡的「著色」功能，可以自動為黑白照片上色，注意
目前該功能的上色精度不夠高，使用者應盡量選擇簡單的照片進行處理。下面
介紹使用「著色」功能的操作方法。

01 單擊「檔案」|「開啟」命令,開啟一張 AI 照片素材,如圖 8-47 所示。

02 在選單欄中單擊「濾鏡」|Neural Filters 命令,展開 Neural Filters 面板,在左側的「所有篩選器」列表框中開啟「著色」功能,如圖 8-48 所示。

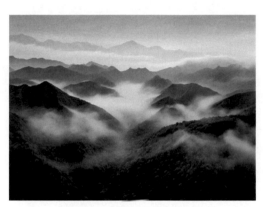
圖 8-47 開啟 AI 照片素材

圖 8-48 開啟「著色」功能

03 在右側展開「調整」選項區,設定「飽和度」為 15,如圖 8-49 所示,增強畫面的色彩飽和度。

04 單擊「確定」按鈕,即可自動為黑白照片上色,效果如圖 8-50 所示。

圖 8-49 設定「飽和度」引數

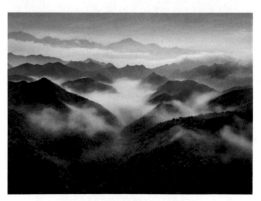
圖 8-50 黑白照片上色效果

8.2.7
完美融圖（協調）

藉助 Neural Filters 濾鏡的「協調」功能，可以自動融合兩個圖層中的影像顏色與亮度，讓合成後的畫面影調更加和諧、效果更加完美，具體操作方法如下。

01 單擊「檔案」|「開啟」命令，開啟一張經過合成處理後的 AI 照片素材，如圖 8-51 所示。

02 選擇「圖層 2」圖層，在選單欄中單擊「濾鏡」|Neural Filters 命令，展開 Neural Filters 面板，在左側的「所有篩選器」列表框中開啟「協調」功能，如圖 8-52 所示。

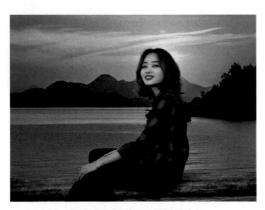

圖 8-51 開啟 AI 照片素材

圖 8-52 開啟「協調」功能

03 在右側的「參考影像」下方的列表框中，選擇「圖層 1」圖層，如圖 8-53 所
　示，即可根據參考影像所在的圖層自動調整「圖層 2」圖層的色彩平衡。

04 單擊「確定」按鈕，即可讓兩個圖層中的畫面影調更加協調，效果如圖 8-54
　所示。

圖 8-53 選擇「圖層 1」圖層

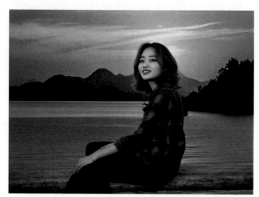

圖 8-54 協調兩個圖層的畫面效果

8.2.8
景深調整（深度模糊）

　　藉助 Neural Filters 濾鏡的「深度模糊」功能，可以在影像中建立環境深度
以模糊前景或背景對象，從而實現畫面景深的調整，具體操作方法如下。

01 單擊「檔案」|「開啟」命令，開啟一張 AI 照片素材，如圖 8-55 所示。

02 在選單欄中單擊「濾鏡」|Neural Filters 命令，展開 Neural Filters 面板，在左側的「所有篩選器」列表框中開啟「深度模糊」功能，如圖 8-56 所示。

圖 8-55 開啟 AI 照片素材

圖 8-56 開啟「深度模糊」功能

03 在右側的「焦距」選項區中設定「焦距」為 50，如圖 8-57 所示，調整背景的模糊程度。

04 單擊「確定」按鈕，即可虛化畫面背景，效果如圖 8-58 所示。

圖 8-57 設定「焦距」引數

圖 8-58 虛化畫面背景效果

8.2.9
一鍵換天（風景混合器）

藉助 Neural Filters 濾鏡的「風景混合器」功能，可以自動替換照片中的天空，並調整為與前景元素匹配的色調，具體操作方法如下。

01 單擊「檔案」|「開啟」命令，開啟一張 AI 照片素材，如圖 8-59 所示。

02 在選單欄中單擊「濾鏡」|Neural Filters 命令，展開 Neural Filters 面板，在左側的「所有篩選器」列表框中開啟「風景混合器」功能，如圖 8-60 所示。

圖 8-59 開啟 AI 照片素材

圖 8-60 開啟「風景混合器」功能

03 在右側的「預設」選項卡中，選擇相應的預設效果，並設定「日落」為 50，
 如圖 8-61 所示，增強畫面的日落氛圍感。

04 單擊「確定」按鈕，即可完成天空的替換處理，效果如圖 8-62 所示。

圖 8-61 設定「日落」引數

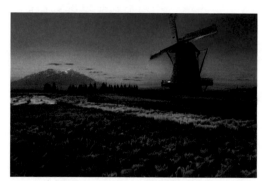

圖 8-62 替換天空的畫面效果

8.2.10
風格變換（樣式轉換）

藉助 Neural Filters 濾鏡的「樣式轉換」功能，可以將選定的藝術風格應用
於影像中，從而激發新的創意，併為影像賦予新的樣式效果，具體操作方法
如下。

01 單擊「檔案」|「開啟」命令，開啟一張 AI 照片素材，如圖 8-63 所示。

02 在選單欄中單擊「濾鏡」|Neural Filters 命令，展開 Neural Filters 面板，在左側的「所有篩選器」列表框中開啟「樣式轉換」功能，如圖 8-64 所示。

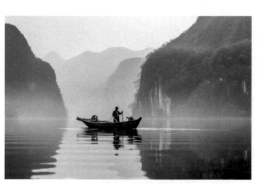

圖 8-63 開啟 AI 照片素材

圖 8-64 開啟「樣式轉換」功能

03 在右側的「預設」選項卡中選擇相應的藝術家風格，如圖 8-65 所示，自動轉移參考影像的顏色、紋理和風格。

04 單擊「確定」按鈕，即可應用特定藝術家的風格，效果如圖 8-66 所示。

圖 8-65 選擇藝術家風格

圖 8-66 應用藝術家風格的畫面效果

217

本章小結

本章主要為讀者介紹了 Photoshop 的一些 AI 繪畫和 AI 修圖功能，如用 AI 繪畫去除影像內容、生成影像內容和擴展影像內容，以及一鍵磨皮、修改人臉、一鍵換妝、無損放大、提升畫質、自動上色、完美融圖、景深調整、一鍵換天、風格變換等 Neural Filters 濾鏡的 AI 修圖方法。透過本章的學習，希望讀者能夠更好地掌握 Photoshop 的 AI 繪畫和修圖技法。

課後習題

為了使讀者更好地掌握所學知識，下面將透過課後習題幫助讀者進行簡單的知識回顧和補充。

1. 嘗試使用 Photoshop 的「創成式填充」功能，在 8.1.2 小節的素材影像中生成一條白帶魚（hairtail）。
2. 嘗試使用 Neural Filters 濾鏡的「智慧肖像」功能，改變 8.2.2 小節的素材影像中人物的表情。

第 9 章
熱門 AI 攝影：人像、風光、花卉、動物

　　AI 攝影是一門具有高度藝術性和技術性的創意活動，其中人像、風光、花卉和動物為熱門的主題，在用這些主題的 AI 照片展現瞬間之美的同時，也展現了使用者對生活、自然和世界的獨特見解與審美體驗。

9.1

人像 AI 攝影例項分析

在所有的攝影題材中，人像的拍攝占據著非常大的比例，因此如何用 AI 模型生成人像照片是很多初學者急切希望學會的。多學、多看、多練、多累積關鍵詞，這些都是創作優質 AI 人像攝影作品的必經之路。

9.1.1
公園人像

公園人像攝影是一種富有生活氣息和藝術價值的攝影主題，透過在公園中捕捉人物的姿態、表情、動作等瞬間畫面，可以展現出人物的性格、情感和個性魅力，同時公園的環境也能夠讓照片顯得更加自然、舒適、和諧，效果如圖 9-1 所示。

公園人像攝影能夠把自然環境與人物的個性特點完美地融合在一起，使照片看起來自然而又具有動態變化。在透過 AI 模型生成公園人像照片時，關鍵詞的相關要點如下。

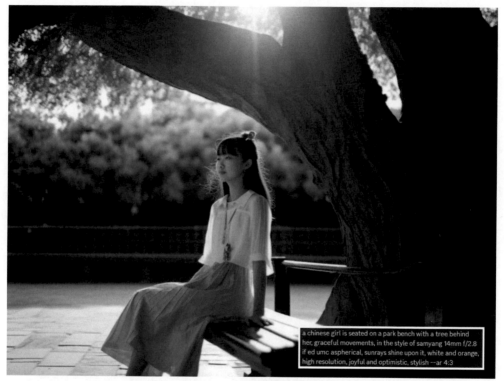

a chinese girl is seated on a park bench with a tree behind her, graceful movements, in the style of samyang 14mm f/2.8 if ed umc aspherical, sunrays shine upon it, white and orange, high resolution, joyful and optimistic, stylish --ar 4:3

圖 9-1 公園人像照片效果

（1）場景：長椅、草坪、湖畔等都可以作為場景，並附上美化用的花草，或者加入寵物、花卉等元素。

（2）方法：在陽光明媚的天氣裡，使用不同角度的自然光線，在感染人物心情的同時，也傳達出人物的喜悅之情。靈活運用人物動作、表情和場景元素等各種手段進一步豐富照片的內涵，如可以讓人物以不同的角度與姿勢呈現，使照片更富生機。

9.1.2
街景人像

　　街景人像攝影通常是在城市街道或公共場所拍攝到的具有人物元素的照片，既關注了城市環境的特點，也捕捉了主體人物或路人的日常行為，可以展現城市生活的千姿百態，效果如圖 9-2 所示。

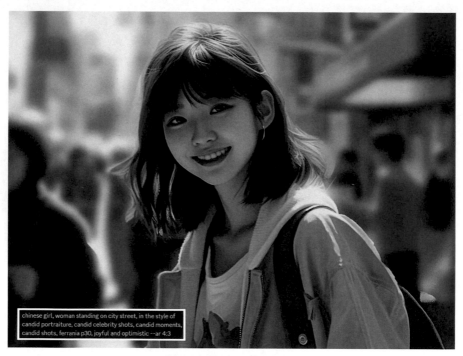

圖 9-2 街景人像照片效果

　　街景人像攝影力求抓住當下社會和生活的變化，強調人物表情、姿態和場景環境的融合，讓觀眾從照片中感受到城市生活的活力。在透過 AI 模型生成街景人像照片時，關鍵詞的相關要點如下。

（1）場景：可以選擇城市中充滿濃郁文化的街道、小巷等地方，利用建築物、燈光、路標等元素來建構照片的環境。

（2）方法：捕捉陽光下人們自然的面部表情、姿勢、動作作為基本主體，同時運用線條、角度、顏色等手法對環境進行描繪，打造獨屬於大都市的風格與氛圍。

9.1.3
室內人像

室內人像攝影是指拍攝具有個人或群體特點的照片，通常在室內環境下進行，可以更好地捕捉人物表情、肌理和細節特徵，同時背景和光線的控制也更容易，效果如圖 9-3 所示。

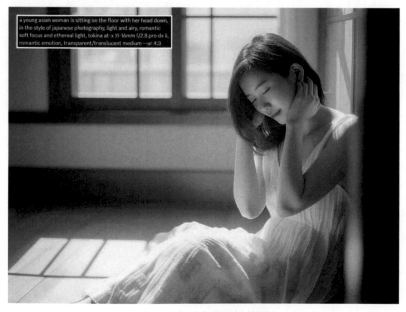

圖 9-3 室內人像照片效果

室內人像攝影可以追求高度個性化的場景表現和突出個人的形象特點，展現出真實的人物狀態和情感，並傳達人物的內涵與個性。在透過 AI 模型生成室內人像照片時，關鍵詞的相關要點如下。

（1）場景：多以室內空間為主，如室內的客廳、書房、臥室、咖啡館等場所，注意場景的裝飾、氣氛、搭配等元素，使其與人物的形象特點相得益彰。

（2）方法：可以選在臨窗或透光面積較大的位置，以自然光線和補光燈盡可能還原真實的人物膚色與明暗分布，並且可以透過虛化背景的處理來突出人物主體，呈現出高品質的照片效果。

9.1.4
棚拍人像

棚拍人像攝影是利用攝影棚更加精確地控制光線、背景和場景，讓拍攝出來的照片看起來更加專業，更具有藝術價值，效果如圖 9-4 所示。尤其是在室外光線不足或不穩定的情況下，使用攝影棚進行拍攝可以保證照片品質的穩定性和可控性。

棚拍人像攝影強調構建讓人舒適和放鬆的拍攝環境，使人物在相機面前變得真實、自然、生動。在透過 AI 模型生成棚拍人像照片時，關鍵詞的相關要點如下。

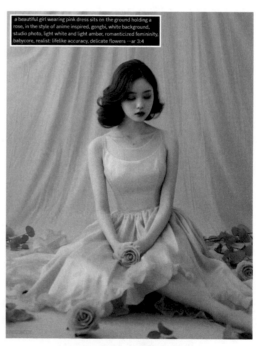

圖 9-4 棚拍人像照片效果

（1）場景：可以使用不同顏色或質感的背景紙進行襯托，或者透過道具、服飾等元素來豐富畫面效果。

（2）方法：充分利用各種燈光的角度和亮度，打造出專業的光影效果，還需精心描寫人物的姿態、動作、表情。

9.1.5
古風人像

古風人像是一種以古代風格、服飾和氛圍為主題的人像攝影題材，它追求傳統美感，透過細緻的布景、服裝和道具，將人物置於古風背景中，創造出古典而優雅的畫面，效果如圖 9-5 所示。

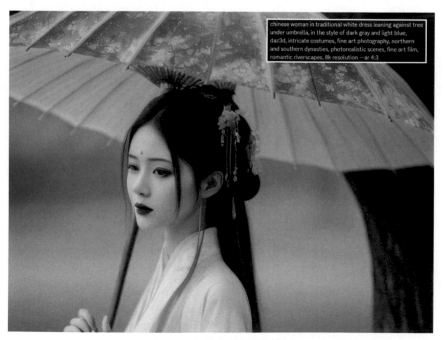

圖 9-5 古風人像照片效果

　　古風人像是一種極具中國傳統和浪漫情懷的攝影方式，強調古典氣息、文化內涵與藝術效果相結合的表現手法，旨在呈現優美、清新、富有感染力的畫面。在透過 AI 模型生成古風人像照片時，關鍵詞的相關要點如下。

　　（1）場景：可以為裝修考究的復古建築、自然山水之間或者其他有著濃郁中式風格的環境，也可以搭配具有年代背景或者文化元素的道具，在照片中再現場景的古風韻味和人物的婉約美感。

　　（2）方法：除了傳統服飾和髮型的描述外，還可以嘗試讓人物整體構圖表達出各種優美的姿態，盡最大可能去呈現傳統服飾飄逸的線條和紋理。另外，要充分利用色彩、光影等元素來營造濃烈的古典風情。

9.1.6
小清新人像

　　小清新人像是一種以輕鬆、自然、文藝的風格為特點的攝影方式，強調清新感和自然感，表現出一種唯美的風格，效果如圖 9-6 所示。

　　小清新人像能夠展現出清新素雅、自然無瑕的美感，更多地突顯人物的氣質和個性。在透過 AI 模型生成小清新人像照片時，關鍵詞的相關要點如下。

　　（1）場景：選擇簡單而自然的室內或室外環境，如花園、草地、公園、林間小道、沙灘等，創造一種舒適、自然的氛圍。

　　（2）方法：透過使用柔光燈、對比度適中的色彩樣式關鍵詞，呈現柔和、自然的畫面效果，使照片看起來清晰、亮麗，富有生機和自然美。同時，充分利用陽光和綠植等自然元素進行打光，營造出美好的視覺效果。

young asian girl sitting in grass playing with soap bubbles stock Photo, in the style of uhd image, simple and elegant style, elegant clothing, white and silver, traditional chinese, fujifilm x-t4, 32k uhd --ar 4:3

圖 9-6 小清新人像照片效果

9.2

風光 AI 攝影例項分析

風光攝影是一種旨在捕捉自然美的攝影藝術，在進行 AI 攝影繪畫時，使用者需要透過構圖、光影、色彩等關鍵詞，用 AI 模型生成自然景色照片，展現出大自然的魅力和神奇之處，將想像中的風景變成風光攝影大片。

9.2.1
山景風光

山景風光是一種以山地自然景觀為主題的攝影藝術形式，透過表達大自然之美和壯觀之景，傳達出人們對自然的敬畏和欣賞的態度，同時也能夠給觀眾帶來喜悅與震撼的感覺，效果如圖 9-7 所示。

山景風光攝影追求表達出大自然美麗、宏偉的景象，展現出山地自然景觀的雄奇壯麗。在透過 AI 模型生成山景風光照片時，關鍵詞的相關要點如下。

（1）場景：通常包括高山、峽谷、山林、瀑布、湖泊、日出日落等，透過將山脈、天空、水流、雲層等元素結合在一起，展現出秀麗高山或柔和舒緩的自然環境。

（2）方法：強調色彩的明度、清晰度和畫面上的層次感，同時可以採用不同的天氣和時間來達到特定的場景效果，構圖上採取對稱、平衡等手法，展現場景的宏偉與細節。

a fog surrounds mountains landscapes, the rock formation with trees around it, zhangjiajie forest park, in the style of ethereal fantasy, 32k uhd, ethereal trees, 32k uhd, dreamlike naturaleza --ar 16:9

圖 9-7 山景風光照片效果

9.2.2
水景風光

水景風光攝影常常能夠傳達出一種平靜、清新的感覺，水體的流動、漣漪和反射等元素賦予照片一種靜謐的氛圍，效果如圖 9-8 所示。

a lake reflecting clouds on it's surface, in the style of mountainous vistas, in the style of nature-inspired imagery, soft mist, clear edge definition, hikecore, 32k uhd --ar 4:3

圖 9-8 水景風光照片效果

　　水景風光攝影旨在傳達大自然中的水的美感和力量，表現出水的多樣化和無窮魅力，讓觀眾感受到水所帶來的寧靜、美麗和希望。在透過 AI 模型生成水景風光照片時，關鍵詞的相關要點如下。

　　（1）場景：包括河流、湖泊、海洋等各種自然水體環境，透過加入樹林、山脈、岸邊等元素，創造出與水體交會的視覺特效，強調自然之美。

　　（2）方法：準確描述水面的顏色、質感、流動、反射等特點，表現出水景風光的美麗和優雅。

9.2.3
太陽風光

太陽風光是一種將自然景觀和太陽光芒融合為一體的攝影藝術，主要表現出太陽在不同時間和位置下所創造的絢麗光影效果。例如，傍晚，此時太陽雖然已經落山，但它留下的光芒在天空中形成了五顏六色的彩霞，展現了日落畫面的美麗和藝術性，如圖 9-9 所示。

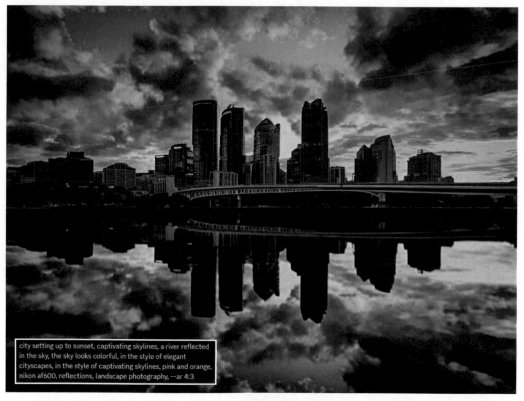

圖 9-9 太陽風光照片效果

太陽風光攝影主要用於展現日出或日落時的天空景觀，重點在於呈現光線的無窮魅力。在透過 AI 模型生成太陽風光照片時，關鍵詞的相關要點如下。

（1）場景：包括日出、日落、太陽光影效果等，同時需要選擇適合的地點，如河邊、湖邊、城市、山頂、海邊、沙漠等，可以更好地展現日光的質感和紋理。

（2）方法：強調色彩、光影等因素，創造出豐富、特殊的太陽光影效果。

9.2.4
雪景風光

雪景風光是一種將自然景觀和冬季的雪融合為一體的攝影藝術，透過創造寒冷環境下的視覺神韻，表現季節的變化，並帶有一種安靜、清新、純潔的氣息，效果如圖 9-10 所示。

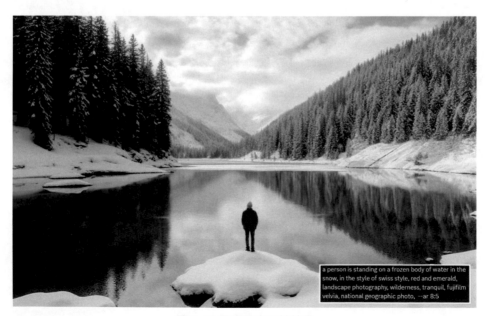

圖 9-10 雪景風光照片效果

　　雪景風光攝影可以傳達寒冷環境下人類與自然的交融感，表現出冬季大自然非凡的魅力。

　　在透過 AI 模型生成雪景風光照片時，關鍵詞的相關要點如下。

　　（1）場景：選擇適合的雪天場景，如森林、山區、湖泊、草原等。

　　（2）方法：準確地描述白雪的特點，使畫面充滿神祕、純淨、恬靜、優美的氛圍，創造出雪景獨有的魅力。

9.2.5
霧景風光

　　霧景風光攝影主要透過捕捉天空、地面和雲霧之間繚繞交錯的瞬間，在畫面中塑造出一種夢幻般的氛圍，展現出令人神往的美感，效果如圖 9-11 所示。

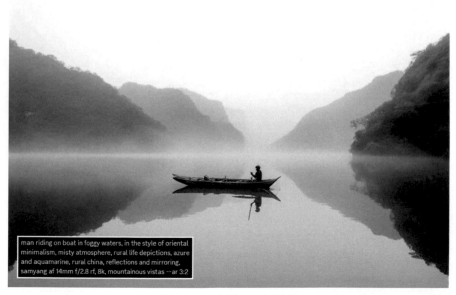

圖 9-11 霧景風光照片效果

霧景風光攝影可以表達出大自然的神祕感和變化無常的氣象特點，創造出深刻而獨特的藝術效果。在透過 AI 模型生成霧景風光照片時，關鍵詞的相關要點如下。

（1）場景：選擇霧氣常出現的地方，如山林、河流、湖泊、城市高空等。

（2）方法：準確描述雲霧的深淺、質感和顏色的漸變，營造出一種超現實的意境感。

9.2.6
建築風光

建築風光攝影是一種透過捕捉建築物外部和內部的特定細節、輪廓、形態和設計風格，來展現建築文化及它們與環境融合的美感，效果如圖 9-12 所示。

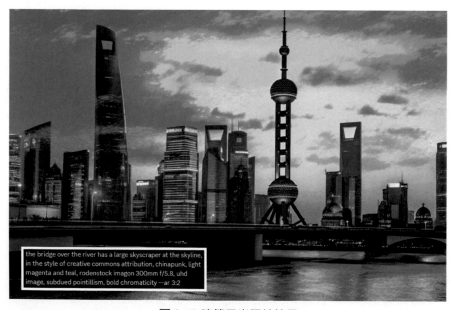

圖 9-12 建築風光照片效果

建築風光攝影可以表達出建築的藝術與價值，更重要的是能夠呈現出人類豐富多彩的文化、精神和情感體驗。在透過 AI 模型生成建築風光照片時，關鍵詞的相關要點如下。

（1）場景：選擇精緻而重要的建築物或者建築群，如高樓、古城、橋梁等，大多數建築物在黃昏和清晨時分最為漂亮。

（2）方法：準確地描述出建築物的線條、顏色、材質質感，以及周圍環境的對比度和反差。

9.3

花卉 AI 攝影例項分析

花卉是我們身邊常見的一種自然藝術品，它的色彩、氣味和形態都令人陶醉。花卉 AI 攝影是透過 AI 繪畫工具來生成美麗的自然元素，重現它們的精彩瞬間，展示自然中的生機與美麗。

9.3.1
單枝花朵

在花卉攝影中，可以將單枝花朵作為主體，使觀眾更加真切地感受到花卉的質感、細節和個性化特點，效果如圖 9-13 所示。

透過 AI 攝影對單枝花朵微妙多變的顏色、形態和質地的展現，能夠傳遞出花朵中蘊含的生命力和感染力。在透過 AI 模型生成單枝花朵照片時，關鍵詞的相關要點如下。

（1）場景：包括家庭花園、野外或者風景區等開闊空間，還可考慮配合簡單的道具裝飾，以突出花朵主體。

（2）方法：選取合適的構圖視角，展現花朵的優美姿態、色彩變化，並真實地表現出它的內在美。還可以新增景深控制、曝光調節等，利用近距離微縮的角度來展現花朵的微妙之處。

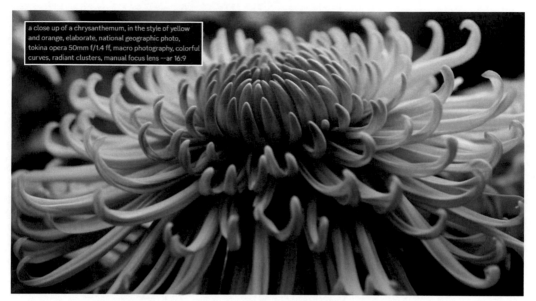

圖 9-13 單枝花朵照片效果

9.3.2
裝飾性花卉

　　裝飾性花卉是指在園藝或室內裝飾等領域中，根據其形態、色彩和運用場合進行挑選和栽培的具有觀賞價值的花卉植物。這些花卉通常被認為擁有美麗的外觀、鮮豔的色彩和多樣的形態，能夠營造出特定的氛圍並增加空間的審美價值。透過 AI 攝影可以很好地呈現裝飾性花卉美麗的花姿、色彩和紋理，效果如圖 9-14 所示。

　　裝飾性花卉攝影旨在透過花卉之美進行藝術表現，強調對自然的敬畏和對「生命之美」的感悟，同時呈現某些特定的情感，比如浪漫、喜慶、唯美等。在透過 AI 模型生成裝飾性花卉照片時，關鍵詞的相關要點如下。

a plant in a blue pot on a counter top, plant pot bowl houseplant home decoration, in the style of chinese cultural themes, light red and light emerald, light emerald and crimson, vibrant airy scenes, light green and blue, childlike innocence and charm, combining natural and man-made elements --ar 3:4

圖 9-14 裝飾性花卉照片效果

（1）場景：常見的裝飾性花卉有玫瑰、牡丹、海棠、木蘭、扶桑、鬱金香、勿忘我、康乃馨、迎春花、秋海棠等，場景可以選擇花壇、花園、公園、繪畫展或者室內場所等空間，還可以使用不同的季節、天氣、背景等。

（2）方法：花卉的色彩明亮豔麗、構圖大氣優雅，充分展現其本身的裝飾性和典雅美。另外，可以透過背景虛化讓花卉與環境完美融合，並突出表現一朵或幾朵花卉。

9.3.3
花海大場景

花海大場景攝影是將廣袤的花海作為主體,利用廣角、長焦等鏡頭捕捉花海整體的特定光影、顏色、形態等,從而呈現出宏偉壯觀、色彩繽紛、自然美妙的畫面,效果如圖 9-15 所示。

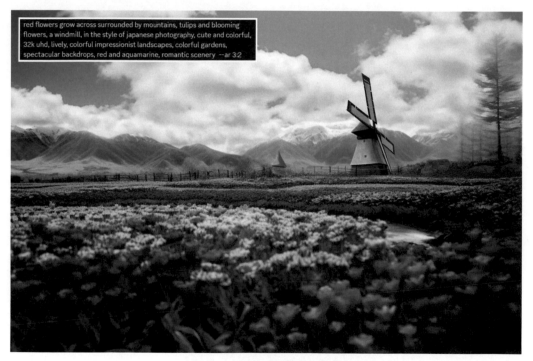

圖 9-15 花海大場景照片效果

花海大場景攝影旨在將花與大自然完美融合,展現其壯闊的視覺震撼力和人們對大自然美景無盡的感嘆之情,同時傳遞出人類與自然和諧共存、珍惜資源、綠化環保等重要訊息。在透過 AI 模型生成花海大場景照片時,關鍵詞的相關要點如下。

（1）場景：一般位於公園、山區、田野等花卉密集的地區，常見於春季到夏季時節，時間是在黎明或日落時分，反差強烈的光線會讓花卉的色彩更加豐富鮮豔。

（2）方法：將花海主體和整體環境結合起來，透過飄落的花瓣、透過樹梢的陽光和微風掀起的花浪等自然元素，呈現出靈性之美和生命的力量。另外，使用廣角鏡頭可以讓環境和花海形成一個整體，給人帶來視覺上的衝擊力並沉浸其中。

9.3.4
花卉與人像

花卉與人像攝影是將花卉作為背景或道具來拍攝人像，突出花與人融合的美感，效果如圖 9-16 所示。

花卉與人像攝影是一種自然與人文的結合，能夠直觀傳達自然和人類之間的和諧關係。在透過 AI 模型生成花卉與人像照片時，關鍵詞的相關要點如下。

（1）場景：包括花田、花林、公園等，甚至可以在家中或室內設定特殊的花卉道具，常見的花卉有玫瑰、向日葵、薰衣草、櫻花、桃花、梨花等。

（2）方法：透過人與花的融合，展現出二者很強的關聯度，讓觀眾能夠透過圖片感受到大自然的美麗，營造一種靈動、自然、純潔和溫馨的氛圍，在構圖時需要讓畫面更能突顯花卉與人體部分，還要選擇合適的服裝和飾品，來展現人物形象的特點、性格或情緒。

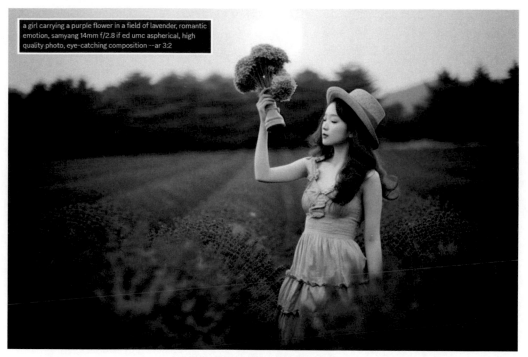

圖 9-16 花卉與人像照片效果

9.3.5
花卉與昆蟲

　　花卉與昆蟲攝影是指將自然界中的花卉和昆蟲同時作為主體，突出花卉與昆蟲之間的關係，展現生命的美感，效果如圖 9-17 所示。

　　花卉與昆蟲攝影旨在強調自然界萬物間的關聯性，能夠給觀眾帶來心靈上的滿足感。在透過 AI 模型生成花卉與昆蟲照片時，關鍵詞的相關要點如下。

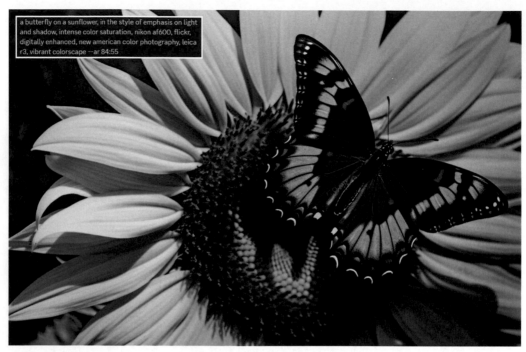

圖 9-17 花卉與昆蟲照片效果

（1）場景：可以是自然環境比較適合的草原、森林、花田或道路兩旁等，常見的花卉有蒲公英、向日葵、滿天星等；常見的昆蟲有蜜蜂、蝴蝶、螞蟻等，它們與花卉的結合能讓畫面變得更生動、有趣。

（2）方法：透過突出花卉與昆蟲的色彩及形態學的差異，展現它們之間的互動時刻，同時加入光線、色彩、背景模糊等攝影指令，營造出自然美、神祕感和生態氛圍等多種效果。另外，在生成花卉與昆蟲照片時，通常會新增微距構圖、特寫景別等，讓畫面主體更加突出。

9.4

動物 AI 攝影例項分析

在廣闊的大自然中，動物以獨特的姿態展示著它們的魅力，動物攝影捕捉到了這些瞬間，讓人們能夠近距離地感受到自然生命的奇妙。本節主要介紹透過 AI 模型生成動物攝影作品的方法和案例，讓大家感受到「動物王國」的精彩。

9.4.1
鳥類

鳥類攝影是指以飛鳥為主要拍攝對象的攝影方式，旨在展現鳥類的美麗外形和自由飛翔的姿態，效果如圖 9-18 所示。

鳥類攝影能夠突出飛鳥與自然環境之間的關係，強調生命和諧與自然平衡等價值觀念，還能夠幫助人們更好地了解鳥類的生活習性和行為特點。在透過 AI 模型生成鳥類照片時，關鍵詞的相關要點如下。

（1）場景：通常設定在風景優美的樹林、湖泊或者自然保護區等生態環境中，常見的鳥類有鸚鵡、翠鳥、雀鳥、孔雀等，透過鳥兒與周圍環境的互動創造出奇妙的畫面。

（2）方法：展現鳥類的真實外貌和活潑性格，呈現出不同的色彩、造型和姿態等，並營造出鳥群飛翔和棲息的自然狀態，同時運用光線使畫面更具美感。

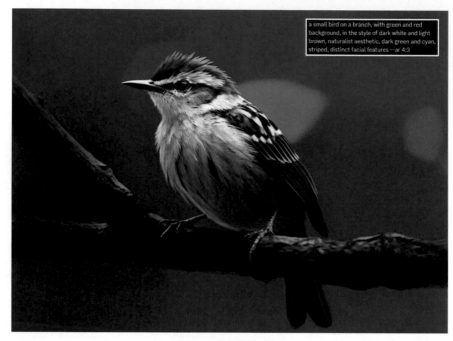

a small bird on a branch, with green and red background, in the style of dark white and light brown, naturalist aesthetic, dark green and cyan, striped, distinct facial features --ar 4:3

圖 9-18 鳥類照片效果

9.4.2
猛獸

　　猛獸攝影是指以野生動物中的猛獸為拍攝對象的攝影方式，旨在展現其卓越的生存技能和雄壯的體魄，效果如圖 9-19 所示。

　　猛獸攝影突出了野生動物之間及其與自然環境的互動關係，可以使人們更好地了解自然萬物的美麗與神奇。在透過 AI 模型生成猛獸照片時，關鍵詞的相關要點如下。

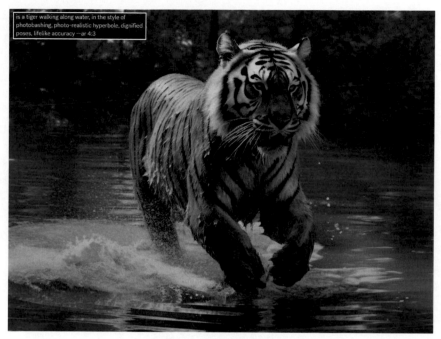

圖 9-19 猛獸照片效果

（1）場景：通常設定在野生動物活躍的區域，如草原、森林、沼澤等，常見的猛獸有獅子、老虎、豹、狼、熊、豺等。

（2）方法：重點展示猛獸的生存狀態，並強調其動態、姿態、神韻等特點。例如，抓住猛獸獵物、跳躍、奔跑等瞬間動作，以及伸展、睡眠等不同的姿態。

9.4.3
爬行動物

爬行動物攝影是以爬行類動物為拍攝主體的攝影方式，重點在於展現爬行動物的外形特點和生活習性，效果如圖 9-20 所示。

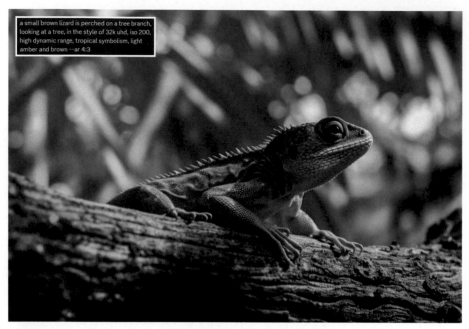

圖 9-20 爬行動物照片效果

在透過 AI 模型生成爬行動物照片時，關鍵詞的相關要點如下。

（1）場景：可以是沙漠、草原、森林、水域等地方，常見的爬行動物包括蜥蜴、蛇、烏龜、鱷魚等，具體的生存場景因物種而異。例如，蜥蜴通常棲息在洞穴、地下等隱蔽處或者高大的樹木上。使用者在寫場景關鍵詞時，需要多看一些相關的攝影作品，這樣才能生成更加真實的照片效果。

（2）方法：著重描繪紋理和顏色，許多爬行動物擁有獨特的皮膚紋理和高飽和度的顏色，這使得它們相當吸引人。

9.4.4
魚類

魚類攝影是指透過鏡頭捕捉魚兒優美的外表和獨特的動態行為，如魚類的顏色、紋理和體型等，效果如圖 9-21 所示。

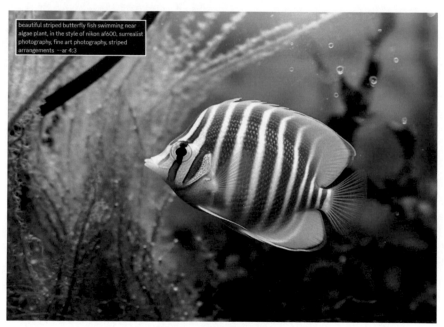

beautiful striped butterfly fish swimming near algae plant, in the style of nikon af600, surrealist photography, fine art photography, striped arrangements --ar 4:3

圖 9-21 魚類照片效果

在透過 AI 模型生成魚類照片時，關鍵詞的相關要點如下。

（1）場景：包括河流、湖泊、海洋等水域中，或者魚缸中，常見的魚類有珊瑚礁魚（如海葵魚、射水魚、蝴蝶魚等）、淡水魚（鯉魚、鯽魚、金魚等）、海洋巨型魚（鯨魚、鯊魚等）。

（2）方法：盡量寫出魚類的名稱，同時新增一些相機型號或出圖品質指令，從而獲得高品質的照片效果。

9.4.5
寵物

寵物攝影的意義在於展現寵物的可愛、溫馨，以及與人類之間的情感，並傳遞出對於生命的尊重和關懷，效果如圖 9-22 所示。

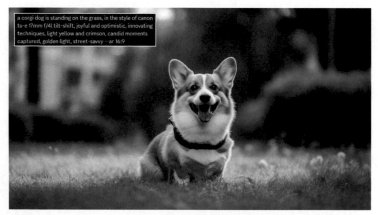

圖 9-22 寵物照片效果

在透過 AI 模型生成寵物照片時，關鍵詞的相關要點如下。

（1）場景：可以是家中、戶外場所或是寵物攝影工作室等地方，常見的寵物有小型犬、貓咪、兔子、倉鼠等。

（2）方法：根據寵物的種類和特點，描述它們獨特的姿態和面部表情，並採用不同的構圖和角度，展現出寵物個性化的特徵。

本章小結

本章主要為讀者介紹了熱門 AI 攝影的相關主體和例項，包括人像、風光、花卉和動物等。透過本章的學習，希望讀者能夠更好地掌握運用 AI 模型生成熱門 AI 攝影作品的方法。

課後習題

　　為了使讀者更好地掌握本章所學知識，下面將透過課後習題幫助讀者進行簡單的知識回顧和補充。

1. 使用 Midjourney 生成一張街景人像照片。
2. 使用 Midjourney 生成一張花海大場景照片。

第 10 章

創意 AI 攝影：慢門、星空、航拍、全景

　　AI 攝影作品既可以是紀實的，也可以是抽象的；既可以追求自然真實的記錄，也可以透過藝術手法呈現出別樣的美感。而創意 AI 攝影則是在此基礎上更進一步，不斷挑戰和突破攝影界的陳規套路，追求更強、更獨特的藝術表現力。本章將介紹一些創意 AI 攝影主題，包括慢門、星空、航拍、全景等。

10.1

慢門 AI 攝影例項分析

　　慢門攝影指的是使用相機長時間曝光，捕捉靜止或移動場景所編織的一連串圖案的過程，從而呈現出抽象、模糊、虛幻、夢幻等畫面效果。本節將介紹一些慢門 AI 攝影的例項，並分析用 AI 模型生成這些作品的技巧。

10.1.1
車流燈軌

　　車流燈軌是一種常見的夜景慢門攝影主題，透過在低光強度環境下使用慢速快門，拍攝車流和燈光的運動軌跡，製造出特殊的視覺效果。這種攝影主題能夠突出城市的燈光美感、增強夜晚城市繁華氛圍的藝術效果，同時也是表現動態場景的重要手段之一，效果如圖 10-1 所示。

　　在使用 AI 模型生成車流燈軌照片時，用到的重點關鍵詞的作用分析如下。

　　（1） light trails from the cars（汽車留下的光線痕跡）：指的是車輛在夜晚行駛時，車燈留下的長曝光軌跡，可以呈現出一種流動感。

　　（2） in the style of time-lapse photography（以延時攝影的風格）：指的是使用延時攝影技術來記錄時間流逝的攝影風格。

（3）luminous lighting（發光照明）：指的是明亮的光照效果，可以捕捉和強調城市中的光線，增強照片的視覺吸引力。

圖 10-1 車流燈軌照片效果

10.1.2
流雲

流雲是一種在風景攝影中比較常見的主題，拍攝時透過使用長時間曝光，在相機的感光元件上捕捉到雲朵的運動軌跡，能夠展現出天空萬物的美妙和奇幻之處，效果如圖 10-2 所示。

圖 10-2 流雲照片效果

　　在使用 AI 模型生成流雲照片時，用到的重點關鍵詞的作用分析如下（注意：後面的例項中重複出現的關鍵詞不再進行具體分析）。

　　（1）motion blur（運動模糊）：用於營造運動模糊效果，可以增強畫面中雲朵的流動感。

　　（2）light sky-blue and yellow（淺藍色和黃色的光線）：這種顏色組合通常與日落或黃昏的氛圍相關，可以營造出溫暖、寧靜或夢幻的色彩效果。

　　（3）high speed sync（高速同步）：是一種相機閃光燈技術，可以用來解決日落時光線不足的問題，確保照片中的細節清晰可見。

10.1.3

瀑布

　　慢門攝影可以捕捉瀑布水流的流動軌跡，不僅可以展現出瀑布壯觀、神祕和美麗的一面，還能將水流拍出絲滑的感覺，效果如圖 10-3 所示。

圖 10-3 瀑布照片效果

　　在使用 AI 模型生成瀑布照片時，用到的重點關鍵詞的作用分析如下。

　　（1）in the style of long exposure（以長時間曝光的風格呈現）：長時間曝光可以捕捉到瀑布流水的柔和流動感，增強場景的動態性和戲劇性。

（2）32k uhd（32k 超高畫質）：32k 是一種解析度非常高的影像格式，解析度為 30 720 畫素 ×17 820 畫素；uhd（ultra high definition）指的是超高畫質。這種技術可以讓 AI 模型生成超清晰的影像細節，使觀眾可以欣賞到更加逼真和精細的影像。

（3）matte photo（啞光照片）：指的是照片具有啞光或無光澤的表面質感，這種處理可以增加照片的柔和感和藝術感，使其更具審美價值。

10.1.4
溪流

慢門攝影可以呈現出溪水的流動軌跡，展現清新、柔美、幽靜的畫面效果，使溪流變得如雲似霧、別有風味，效果如圖 10-4 所示。

在使用 AI 模型生成溪流照片時，用到的重點關鍵詞的作用分析如下。

（1）a stream is flowing in the dark with a rock in the background（一條小溪在黑暗中流動，背景是一塊岩石）：用於描述主體畫面場景，營造出一種神祕、幽暗和富有層次感的氛圍。

（2）flowing fabrics（流動的織物）：用於增強水流的柔和感、流動感，使其產生類似於織物飄動的效果。

（3）limited color range（有限的色彩範圍）：用於提示場景中的色彩選擇相對較少，或者為了創造一種特定的畫面效果而有意限制色彩範圍。

（4）outdoor scenes（戶外場景）：表明整個場景是戶外的，與大自然相連，可能包括岩石、溪流和植被等自然元素。

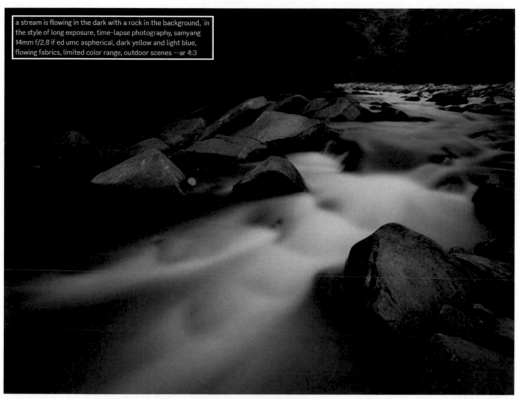

圖 10-4 溪流照片效果

10.1.5
煙花

　　慢門攝影可以記錄煙花的整個綻放過程，展現出閃耀、絢麗、神祕的畫面效果，適合用來表達慶祝、浪漫和歡樂等情緒，效果如圖 10-5 所示。

　　在使用 AI 模型生成煙花照片時，用到的重點關鍵詞的作用分析如下。

　　（1）fireworks shooting through the air（煙花穿過空中）：描述了煙花在空中迸發、綻放的視覺效果，創造出燦爛絢麗的光芒和迷人的火花。

257

（2）light red and yellow（淺紅色和黃色）：描述場景中的主要顏色，營造出熱烈、熾熱的視覺效果。

（3）colorful explosions（色彩繽紛的爆炸效果）：描述煙花迸發時呈現出多種顏色的視覺效果，讓場景更加生動、更有活力。

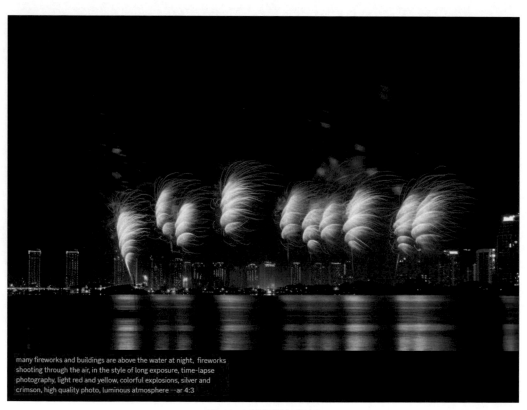

many fireworks and buildings are above the water at night, fireworks shooting through the air, in the style of long exposure, time-lapse photography, light red and yellow, colorful explosions, silver and crimson, high quality photo, luminous atmosphere --ar 4:3

圖 10-5 煙花照片效果

10.1.6
光繪

　　光繪攝影是一種透過手持光源或使用手電筒等發光的物品來進行創造性繪製的攝影方式，最終呈現的效果是明亮的線條或形狀，使用者可以根據個人的想像力創作出豐富多樣的光繪攝影效果，從而表達作品的創意和藝術性，效果如圖 10-6 所示。

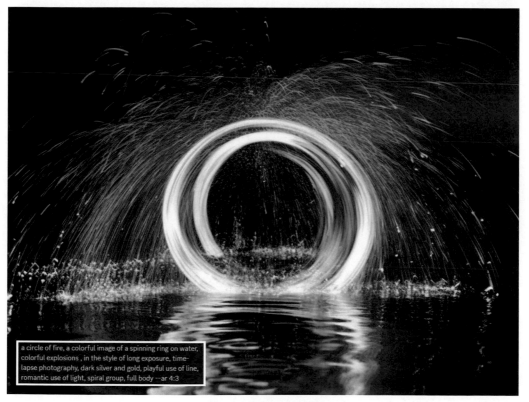

a circle of fire, a colorful image of a spinning ring on water, colorful explosions , in the style of long exposure, time-lapse photography, dark silver and gold, playful use of line, romantic use of light, spiral group, full body --ar 4:3

圖 10-6 光繪照片效果

在使用 AI 模型生成光繪照片時，用到的重點關鍵詞的作用分析如下。

（1）a circle of fire（火焰圈）：描述了一個環形的火焰形狀，用於創造出一種燃燒的、充滿能量和活力的視覺效果。

（2）playful use of line（線條的嬉戲運用）：用於創造活潑、動感的視覺效果。

（3）romantic use of light（光線的浪漫運用）：用於創造出浪漫、柔和的影調氛圍，給予人溫馨和夢幻的視覺感受。

（4）spiral group（螺旋群）：指場景中存在螺旋狀的物體或元素，可創造出一種動態旋轉的畫面感。

（5）full body（全身）：讓物體完整、飽滿地展現出來，沒有被截斷或遮擋。

10.2

星空 AI 攝影例項分析

在夜空下，星星閃爍、星系交錯，美麗而神祕的星空一直吸引著人們的眼球。隨著科技的不斷進步和攝影技術的普及，越來越多的攝影愛好者開始嘗試拍攝星空，用相機記錄這種壯闊的自然景象。

如今，我們可以直接用 AI 繪畫工具來生成星空照片，本節將介紹一些星空 AI 攝影的例項，並分析用 AI 模型生成這些作品的技巧。

10.2.1
銀河

銀河攝影主要是拍攝天空中的星空和銀河系，能夠展現出宏偉、神祕、唯美和浪漫等畫面效果，如圖 10-7 所示。

在使用 AI 模型生成銀河照片時，用到的重點關鍵詞的作用分析如下。

（1）large the Milky Way（銀河系）：銀河系是一條由恆星、氣體和塵埃組成的星系，通常在夜空中以帶狀結構展現，是夜空中最迷人的元素。

（2）sony fe 24-70mm f/2.8 gm：是一款索尼旗下的相機鏡頭，它具備較大的光圈和廣泛的焦距範圍，適合捕捉寬廣的星空場景。

（3）cosmic abstraction（宇宙的抽象感）：採用打破常規的視覺表達方式，給觀者帶來獨特的視覺體驗。

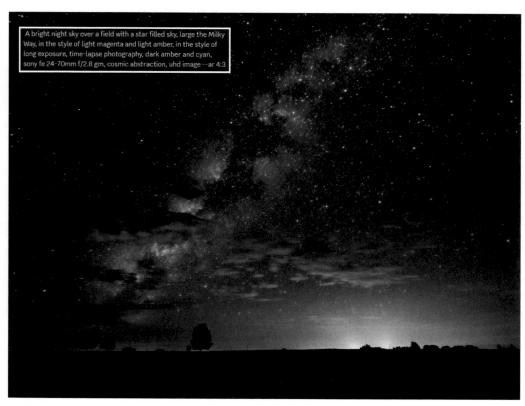

A bright night sky over a field with a star filled sky, large the Milky Way, in the style of light magenta and light amber, in the style of long exposure, time-lapse photography, dark amber and cyan, sony fe 24-70mm f/2.8 gm, cosmic abstraction, uhd image --ar 4:3

圖 10-7 銀河照片效果

10.2.2
星雲

星雲是由氣體、塵埃等物質構成的天然光學現象，具有獨特的形態和顏色，可以呈現出非常靈動、虛幻且神祕感十足的星體效果，如圖 10-8 所示。

the dark red star shaped nebula showing a small pink
flame, in the style of colorful turbulence, goerz hypergon
6.5mm f/8, panoramic scale, light sky-blue and black,
whiplash curves, 8k resolution, uhd image --ar 4:3

圖 10-8 星雲照片效果

在使用 AI 模型生成星雲照片時，用到的重點關鍵詞的作用分析如下。

（1）the dark red star shaped nebula showing a small pink flame（暗紅色的星形星雲顯示出粉紅色的小火焰）：用於呈現絢麗多彩、變幻莫測的畫面，而火焰則增加了畫面的活力和焦點。

（2）in the style of colorful turbulence（以多彩的氣流形成）：使用色彩豐富、動感強烈的元素，營造出充滿活力和張力的視覺效果。

10.2.3
星軌

　　星軌攝影是一種利用長時間曝光技術拍攝恆星執行軌跡的影像記錄方式，能夠創造出令人驚嘆的宇宙景觀，在星軌攝影中，相機跟隨星星的運動，記錄下它們的軌跡，營造出迷人的軌道形態，效果如圖 10-9 所示。

a star trail over a lake on the night sky, orbit photography, in the style of impressive panoramas, spot metering, speed and motion, high horizon lines, adventurecore, flickr, alasdair mclellan --ar 4:3

圖 10-9 星軌照片效果

　　在使用 AI 模型生成星軌照片時，用到的重點關鍵詞的作用分析如下。

　　（1）orbit photography（軌道攝影）：利用特殊的攝影技術和裝置拍攝物體沿著軌道運動的過程。

（2）speed and motion（速度和運動）：用於在攝影中捕捉和展示物體運動的能力。在星軌攝影中，透過長時間的曝光，星星的移動變成可見的軌跡。

（3）high horizon lines（高地平線）：指畫面中地平線的位置較高，高地平線可以創造出開闊和廣袤的視覺效果，增加畫面的深度感和震撼力。

10.2.4
流星雨

流星雨是一種比較罕見的天文現象，它不僅可以給人帶來視覺上的震撼，還是天文愛好者和攝影師追求的攝影主題之一，效果如圖 10-10 所示。

a night sky with leo meteor shower, shooting stars in the background, in the style of northern china's terrain, unpredictable lines, multiple flash, multiple exposure, cosmic, high detailed, 8k resolution, transcendent --ar 4:3

圖 10-10 流星雨照片效果

在使用 AI 模型生成流星雨照片時，用到的重點關鍵詞的作用分析如下。

（1）a night sky with Leo meteor shower（獅子座流星雨的夜空）：用於指明畫面主體，呈現出多個流星在夜空中劃過的瞬間畫面。

（2）multiple flash（多次閃光）：可以在夜空中增添額外的光點，增強畫面的細節表現力和層次感。

（3）multiple exposure（多重曝光）：可以將多個瞬間畫面合成到同一張照片中，創造出夢幻般的視覺效果。

（4）transcendent（超凡的）：用於強調作品的超越性和卓越之處，創造出超凡脫俗的視覺效果。

10.3

航拍 AI 攝影例項分析

　　隨著無人機技術的不斷發展和普及，航拍已然成為一種流行的攝影方式。透過使用無人機等裝置，航拍攝影可以捕捉到平時很難觀察到的場景，拓寬了我們的視野和想像力。本節將介紹一些航拍 AI 攝影的例項，讓大家可以透過 AI 繪畫工具輕鬆繪製出精美的航拍照片。

10.3.1
航拍河流

　　航拍河流是指利用無人機拍攝河流及其周邊的景觀和環境，可以展現出河流的優美曲線和細節特色，效果如圖 10-11 所示。

　　在使用 AI 模型生成航拍河流照片時，用到的重點關鍵詞的作用分析如下。

　　（1）bird's eye view（鳥瞰視角）：透過從高空俯瞰整個場景，可以捕捉到廣闊的景觀、地貌和水域，呈現出壯麗的風景，使觀眾震撼。

　　（2）aerial photograph（航拍照片）：透過使用飛行器（如無人機或直升機）從空中拍攝景觀，得到獨特的觀看視角和透視效果。

　　（3）soft, romantic scenes（柔和、浪漫的場景）：透過使用柔和的光線和色彩，創造出寧靜、溫馨的畫面效果，可以讓觀眾產生舒適和放鬆的感覺。

圖 10-11 航拍河流照片效果

10.3.2
航拍古鎮

　　航拍古鎮是指利用無人機等航拍裝置對古老村落或城市歷史遺跡進行全面記錄和拍攝，可以展現出古鎮建築的美麗風貌、古村落的文化底蘊及周邊的自然環境等，造成儲存與傳承歷史文化的作用，效果如圖 10-12 所示。

　　在使用 AI 模型生成航拍古鎮照片時，用到的重點關鍵詞的作用分析如下。

　　（1）villagecore（鄉村核心）：突出鄉村生活和文化的主題風格，並展現出寧靜、純樸和自然的鄉村景觀畫面。

　　（2）high angle（高角度）：是指從高處俯瞰的拍攝視角，透過高角度拍攝可以提供獨特的透視效果和視覺衝擊力，突出場景中的元素和地理特點。

（3）aerial view（高空視角）：可以呈現出俯瞰全景的視覺效果，展示出地理特徵和場景的宏偉與壯麗。

圖 10-12 航拍古鎮照片效果

10.3.3
航拍城市高樓

透過航拍攝影可以展現出城市高樓的壯麗景象、繁華氣息，以及周邊的交通道路、公園等文化地標，更好地展示城市風貌，效果如圖 10-13 所示。

> an aerial image of shanghai city in the evening, in the style
> of light sky-blue and dark gray, wide angle lens, y2k
> aesthetic, water and land fusion, schlieren photography,
> ferrania p30, aerial view, high-angle --ar 4:3

圖 10-13 航拍城市高樓照片效果

在使用 AI 模型生成航拍城市高樓照片時，用到的重點關鍵詞的作用分析如下。

（1）aerial image of ××（×× 地點的航拍影像）：透過航拍角度，呈現出 ×× 城市的壯麗和繁華景象。

（2）y2k aesthetic（y2k 美學）：是指源自 2000 年前後的時代風格，強調未來主義、科技感和數位元素，可以營造出復古未來主義的感覺，使照片具有獨特的視覺魅力和時代感。

（3）schlieren photography（紋影攝影技術）：可以為作品增添科技感，使觀眾對畫面中的流體效應產生興趣。

10.3.4
航拍海島

使用航拍攝影技術拍攝海島，可以將整個海島的壯麗景觀展現出來，效果如圖 10-14 所示。從高空俯瞰海島、海洋、沙灘、森林和山脈等元素，呈現出海島的自然美和地理特徵，使觀眾能夠一覽無餘地欣賞海島的壯麗景色。

the island of bora bora aerial photography, in the style of ultra hd, in the style of 32k uhd, simple, iconic vibrant airy scenes, teal and indigo, nikon l35af, soft, romantic scenes, aerial view, high-angle --ar 4:3

圖 10-14 航拍海島照片效果

在使用 AI 模型生成航拍海島照片時，用到的重點關鍵詞的作用分析如下。

（1）aerial photography（航空攝影）：指的是從空中拍攝的照片，提供了一種獨特的觀察視角，可以展示出地面景觀的全貌。

（2）teal and indigo（青色和靛藍）：這些色彩可以賦予照片特定的氛圍和風格，營造出海洋和天空的感覺。

（3）soft（柔軟的）：指的是柔和、溫暖的照片效果，通常用柔和的光線和色調來實現。

（4）romantic（浪漫的）：暗示照片中可能存在的浪漫氛圍和情感元素。

需要注意的是，使用者在生成創意類 AI 攝影作品時，需要盡可能多地加入一些與主題或攝影型別相關的關鍵詞，還可以透過「墊圖」的方式增加畫面的相似度。

10.4

全景 AI 攝影例項分析

　　全景攝影是一種立體、多角度的拍攝方式，它能夠將拍攝場景完整地呈現在觀眾眼前，使人彷彿身臨其境。透過特定的攝影技術和後期手段，全景攝影不僅可以拍攝美麗的風景，還可以記錄歷史文化遺產等珍貴資源，並應用於旅遊推廣、商業展示等各個領域。本節介紹一些全景 AI 攝影的例項，讓大家可以透過 AI 繪畫工具輕鬆繪製出令人震撼的全景照片。

10.4.1
橫幅全景

　　橫幅全景攝影是一種透過拼接多張照片製作全景照片的技術，最終呈現的效果是一張具有廣闊視野、連續完整的橫幅全景照片，可以直觀地展示出城市或自然景觀的壯麗和美妙，效果如圖 10-15 所示。

　　在使用 AI 模型生成橫幅全景照片時，用到的重點關鍵詞的作用分析如下。

　　（1）a view of the town of Monaco at sunset（摩納哥鎮日落景觀）：描述了拍攝位置和時間，即在日落時分拍攝的摩納哥鎮景觀，可以呈現出迷人的色彩和光影效果，同時捕捉到城市的建築、海濱和周邊環境。

（2）in the style of ultraviolet photography（紫外線攝影風格）：透過捕捉紫外線波長的光線創造出奇特、夢幻的視覺效果。這種風格可以為照片帶來獨特的色彩和氛圍，使得景物呈現出與日常不同的畫面效果。

（3）panoramic scale（全景尺度）：將遼遠的景物或場景完整地展現在照片中，透過廣角鏡頭或多張拼接的照片來實現，呈現出更廣闊、宏大的視野，使觀眾產生身臨其境的感覺。

圖 10-15 橫幅全景照片效果

10.4.2
豎幅全景

豎幅全景攝影的特點是照片顯得非常狹長，同時可以裁去橫向畫面中的多餘元素，使得畫面更加整潔，主體更加突出，效果如圖 10-16 所示。

在使用 AI 模型生成豎幅全景照片時，用到的重點關鍵詞的作用分析如下。

（1）beautiful castle（美麗的城堡）：描述了照片中的主體對象，即一座美麗的城堡，這個城堡可能是一個具有歷史和文化價值的地標建築，具有獨特的風格和魅力。

（2）monumental vistas（宏偉的景觀）：可以讓畫面呈現出宏偉、壯麗的視覺效果，同時強調城堡的威嚴和美麗。

a beautiful castle sits on top of a mountain, neuschwanstein castle gardens, a yellow and green backdrop, monumental vistas, authentic details, vertical panoramic photography --ar 25:36

圖 10-16 豎幅全景照片效果

（3）authentic details（真實的細節）：強調照片中的真實細節，如建築特徵、裝飾元素和紋理，以展現其獨特之處。

（4）vertical panoramic photography（垂直全景攝影）：可以捕捉到更寬廣的視野，展示出高聳的山峰和城堡的垂直高度。

10.4.3
180°全景

180°全景是指拍攝視角為左右兩側各 90°的全景照片，這是人眼視線所能達到的極限。180°度全景照片具有廣闊的視野，能夠營造出一種沉浸式的感覺，觀眾可以被包圍在照片所展示的場景中，感受到氛圍和細節，效果如圖 10-17 所示。

圖 10-17 180°全景照片效果

在使用 AI 模型生成 180°全景照片時，用到的重點關鍵詞的作用分析如下。

（1）180 degree view（180°視角）：描述了照片的視野範圍，即能夠看到房間內的全部區域，提供一個全景的觀感。注意，僅透過視角關鍵詞是無法控制 AI 模型出圖效果的，還需配合使用合適的全景圖尺寸。

（2）panorama（全景）：描述了照片的風格，指照片具有全景的特徵，可以展示出廣闊的視野範圍，使觀眾產生身臨其境的感覺。

（3）smooth and curved lines（平滑和曲線）：描述了攝影中的構圖元素，可以為照片增添一種柔和、流暢的畫面感，創造出舒適、宜人的視覺效果。

10.4.4
270°全景

270°全景是一種拍攝範圍更廣的照片，涵蓋從左側到右側 270°的視野，使觀者能夠感受到更貼近實際場景的視覺沉浸感，效果如圖 10-18 所示。

在使用 AI 模型生成 270°全景照片時，用到的重點關鍵詞的作用分析如下。

（1）panoramic landscape view（全景式風景檢視）：是指照片的風格，強調了廣闊的風景視野。透過展示廣闊的山脈和城市景觀，能夠營造出宏偉和壯麗的畫面效果。

（2）aerial view panorama（航拍全景）：描述了照片的拍攝角度，航拍視角能夠讓觀眾獲得獨特的俯視景觀體驗。

（3）photo-realistic landscapes（寫實風景）：強調了照片採用寫實風景的表現方式，透過精確的細節、色彩還原和光影處理，營造出一種逼真的風景效果，使觀眾彷彿置身於實際場景中。

a 270 degree view of the mountains over the city are, a panoramic landscape view with mountains and cities, aerial view panorama, in the style of photo-realistic landscapes , associated press photo, sky-blue and gold, ferrania p30, atmospheric urbanscapes, dramatic splendor --ar 25:7

圖 10-18 270°全景照片效果

a 360 degree view of the round globe has the city and a lake on it, global imagery, panoramic scale, in the style of stereoscopic photography, fish-eye lens,uhd image, large-scale photography, 32k uhd, aerial view panorama, in the style of photo-realistic landscapes,

10.4.5
360°全景

　　360°全景又稱為球形全景，它可以捕捉到觀察點周圍的所有景象，包括水平和垂直方向上的所有細節，觀眾可以欣賞到完整的環境，得到全方位的沉浸式體驗，效果如圖 10-19 所示。

圖 10-19 360°全景照片效果

在使用 AI 模型生成 360°全景照片時，用到的重點關鍵詞的作用分析如下。

（1）round globe（圓球）和 global imagery（全球影像）：透過球體的方式來展現的影像效果。

（2）fish-eye lens（魚眼鏡頭）：可以提供廣角的視野，併產生彎曲的影像效果。透過使用魚眼鏡頭，可以捕捉更廣闊的景象，為觀眾呈現獨特的視覺效果。

本章小結

本章主要為讀者介紹了創意 AI 攝影的相關例項，包括慢門 AI 攝影、星空 AI 攝影、航拍 AI 攝影和全景 AI 攝影等。透過本章的學習，希望讀者能夠更好地掌握運用 AI 模型生成各種創意攝影作品的方法。

課後習題

為了使讀者更好地掌握本章所學知識，下面將透過課後習題幫助讀者進行簡單的知識回顧和補充。

1. 使用 Midjourney 生成一張瀑布慢門照片。
2. 使用 Midjourney 生成一張航拍河流照片。

第 11 章
AI 綜合案例：《雪山風光》實戰全流程

　　隨著人工智慧技術的發展，AI 攝影繪畫逐漸成為全球視覺藝術領域的熱門話題。AI 演算法的應用，使數位化的攝影和繪畫創作方式更加多樣化，同時創意和表現力也得到新的提升。本章將透過一個綜合案例對 AI 攝影繪畫的相關操作流程進行全面介紹。

11.1

用 ChatGPT 生成照片關鍵詞

在透過 AI 模型生成照片時，首先要描述畫面主體，即使用者需要畫一個什麼樣的東西，要把畫面的主體內容講清楚。例如，我們要生成一張雪山風光的照片，可以先使用 ChatGPT 生成關鍵詞，然後透過 Midjourney 進行 AI 繪畫來生成照片。

首先，在 ChatGPT 中輸入關鍵詞，對 AI 模型進行訓練，讓它了解我們想要的大致內容格式，如圖 11-1 所示。

然後，將我們想要生成的照片訊息告訴 ChatGPT，讓它生成符合要求的關鍵詞，ChatGPT 的回答如圖 11-2 所示。

 我是一個使用AI繪畫軟體作畫的作者，軟體的要求是輸入提示詞與關鍵詞，然後生成畫作。軟體要求的提示詞格式如下：a[媒介]of[主體] with[主體特點]，the style of [攝影風格]，[背景]，[視角]，[精度]，[光照]，[色彩]，[渲染]。
方括號[]中的內容一律使用英文單詞或短語，我來描述我想要的媒介和主體，你來幫我生成繪畫軟體的提示詞。

 當然，請提供您想要的媒介和主體的描述，我將為您生成相應的繪畫軟體提示詞。

描述您想要的媒介和主體，並包含以下資訊：

1. 媒介（Medium）：繪畫使用的媒介，例如鉛筆、水彩、數位繪畫等。
2. 主體（Subject）：您希望在畫作中呈現的主要對象或元素，可以是人物、動物、風景等。

請提供以上資訊，我將根據您的描述為您生成繪畫軟體的提示詞。

圖 11-1 訓練 ChatGPT 的 AI 模型

JU 媒介為攝影作品，主體為雪山風光

根據您的描述，以下是生成的繪畫軟體提示詞：

"a photograph of snow-capped mountains with pristine peaks, the style of landscape photography, a serene background, a panoramic perspective, meticulous precision, natural lighting, vibrant colors, and realistic rendering. "

希望這些提示詞能夠幫助您生成繪畫軟體所需的輸入，請記住，您可以根據需要調整或添加其他提示詞來進一步定製您的畫作。祝您創作愉快！

圖 11-2 使用 ChatGPT 生成關鍵詞

11.2

用 Midjourney 生成照片效果

　　AI 繪畫工具透過將大量的影像數據輸入深度學習模型中進行訓練，建立 AI 模型的基礎，然後使用訓練好的 AI 模型來生成新的影像，這個過程又稱為「生成」。在此過程中，使用者可以透過調整 AI 模型的引數和設定，對生成的影像進行優化和改進，使其更符合自己的需求和審美標準。本節將以熱門的 AI 繪畫工具 Midjourney 為例，介紹生成照片效果的操作方法。

11.2.1

輸入關鍵詞自動生成照片

　　在 ChatGPT 中生成照片關鍵詞後，我們可以將其直接輸入 Midjourney 中生成對應的照片，具體操作方法如下。

01 在 Midjourney 中呼叫 imagine 指令，輸入在 ChatGPT 中生成的照片關鍵詞，如圖 11-3 所示。

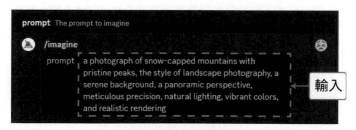

圖 11-3 輸入關鍵詞

02 按 Enter 鍵確認，Midjourney 將生成 4 張對應的圖片，如圖 11-4 所示。

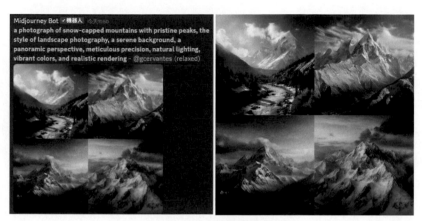

圖 11-4 生成 4 張對應的圖片

11.2.2
新增攝影指令增強真實感

　　從圖 11-4 中可以看到，直接透過 ChatGPT 的關鍵詞生成的圖片仍然不夠真實，因此需要新增一些專業的攝影指令來增強照片的真實感，具體操作方法如下。

01 在 Midjourney 中呼叫 imagine 指令，輸入相應的關鍵詞，如圖 11-5 所示，在上一例的基礎上增加了相機型號、感光度等關鍵詞，並將風格描述關鍵詞修改為「in the style of photo-realistic landscapes」（具有照片般逼真的風景風格）。

圖 11-5 輸入關鍵詞

02 按 Enter 鍵確認，Midjourney 將生成 4 張對應的圖片，可以提升畫面的真實
感，效果如圖 11-6 所示。

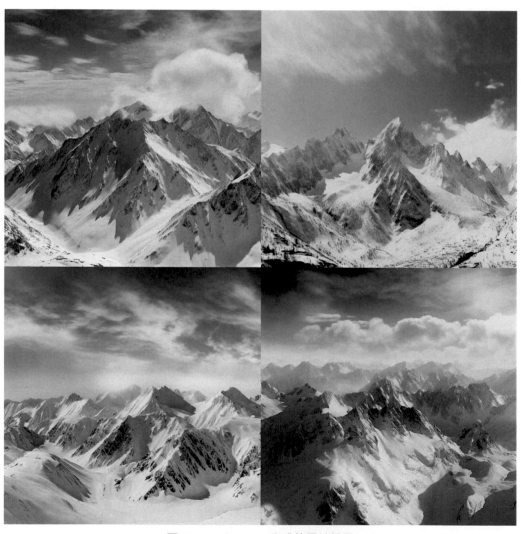

圖 11-6 Midjourney 生成的圖片效果

11.2.3
新增細節元素豐富畫面效果

在關鍵詞中新增一些細節元素的描寫，以豐富畫面效果，使 Midjourney 生成的照片更加生動、有趣和吸引人，具體操作方法如下。

01 在 Midjourney 中呼叫 imagine 指令，輸入相應的關鍵詞，如圖 11-7 所示，在上一例的基礎上增加關鍵詞「a view of the mountains and river」（群山和河流的景色）。

圖 11-7 輸入關鍵詞

02 按 Enter 鍵確認，Midjourney 將生成 4 張對應的圖片，可以看到畫面中的細節元素更加豐富，不僅保留了雪山，而且前景處還出現了一條河流，效果如圖 11-8 所示。

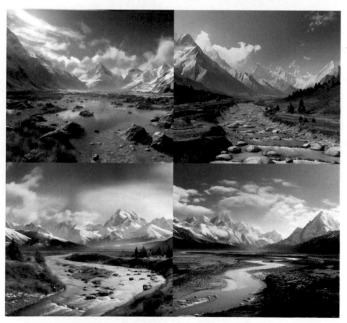

圖 11-8 Midjourney 生成的圖片效果

11.2.4
調整畫面的光線和色彩效果

在關鍵詞中增加一些與光線和色彩相關的關鍵詞，增強畫面整體的視覺衝擊力，具體操作方法如下。

01 在 Midjourney 中調用 imagine 指令，輸入關鍵詞，如圖 11-9 所示，在上一例的基礎上增加了光線、色彩等關鍵詞。

圖 11-9 輸入關鍵詞

02 按 Enter 鍵確認，Mi-djourney 將生成 4 張對應的圖片，可以看到畫面中已營造出更加逼真的影調，效果如圖 11-10 所示。

圖 11-10 Midjourney 生成的圖片效果

11.2.5
提升 Midjourney 的出圖品質

　　增加一些出圖品質關鍵詞，並適當改變畫面的縱橫比，讓畫面擁有更加寬廣的視野，具體操作方法如下。

01 在 Midjourney 中呼叫 imagine 指令，
　　輸入關鍵詞，如圖 11-11 所示，在
　　上一例的基礎上增加了分辨率和高
　　畫質畫質等關鍵詞。

圖 11-11 輸入關鍵詞

02 按 Enter 鍵確認，Midjourney 將生成 4 張對應的圖片，此時的畫面顯得更加清
　　晰、細膩和真實，效果如圖 11-12 所示。

圖 11-12 Midjourney 生成的圖片效果

03 單擊 U2 按鈕，放大第 2 張圖片效果，如圖 11-13 所示。

圖 11-13 放大第 2 張圖片效果

11.3

用 PS 對照片進行優化處理

　　如果 Midjourney 生成的照片中存在瑕疵或者不合理的地方，使用者可以在後期透過 Photoshop 軟體對照片進行優化處理。本節主要介紹利用 Photoshop 的「創成式填充」功能，對 Midjourney 生成的照片進行 AI 修圖和 AI 繪畫處理，讓照片效果變得更加完美，實現更高的畫質和觀賞價值。

11.3.1
使用 PS 修復照片的瑕疵

　　使用 Photoshop 的 AI 修圖功能，可以幫助使用者分析照片中的缺陷和瑕疵，自動填充並修復這些區域，使其看起來更加完美自然，具體操作方法如下。

01 單擊「檔案」|「開啟」命令，開啟一張 AI 照片素材，如圖 11-14 所示。

圖 11-14 開啟 AI 照片素材

02 透過觀察照片，發現山體間的過渡還有些不自然。此時，可以選取工具箱中的套索工具 ◯，在畫面中的瑕疵位置建立一個不規則選區，如圖 11-15 所示。

03 在選區下方的浮動工具欄中，單擊「創成式填充」按鈕，如圖 11-16 所示。

圖 11-15 建立一個不規則選區　　　　　　　圖 11-16 單擊「創成式填充」按鈕

04 執行操作後，在浮動工具欄中，單擊「生成」按鈕，如圖 11-17 所示。

05 執行操作後，Photoshop 會重繪此區域的畫面，讓照片顯得更加自然，效果如圖 11-18 所示。

圖 11-17 單擊「生成」按鈕　　　　　　　　圖 11-18 AI 修圖效果

11.3.2
使用 PS 在照片中繪製對象

　　使用 Photoshop 的 AI 繪畫功能可以為照片增加創意元素，讓畫面效果更加精彩，具體操作方法如下。

01 以上例中的效果檔案作為素材，運用套索工具在畫面中的合適位置建立一個
　　不規則選區，如圖 11-19 所示。
02 在選區下方的浮動工具欄中，單擊「創成式填充」按鈕，如圖 11-20 所示。

圖 11-19 建立一個不規則選區

圖 11-20 單擊「創成式填充」按鈕

03 執行操作後，在浮動工具欄左側的輸入框中輸入關鍵詞 eagle（鷹），如圖
11-21 所示。

04 單擊「生成」按鈕，即可生成相應的影像，效果如圖 11-22 所示。

圖 11-21 輸入關鍵詞

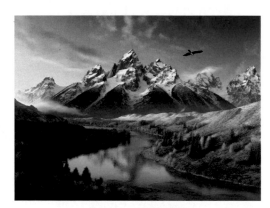

圖 11-22 生成影像

專家提醒

　　如果使用者對於生成的影像效果不滿意，可以單擊「生成」按鈕重新生
成影像。

11.3.3
使用 PS 擴展照片的畫幅

　　使用 Photoshop 的「創成式填充」功能擴展照片的畫幅，不會影響影像的比
例，也不會出現失真等問題，具體操作方法如下。

01 以上例中的效果檔案作為素材，選取工具箱中的裁剪工具，在工具屬性欄中的
　「選擇預設長寬比或裁剪尺寸」列表框中，選擇 16：9 選項，如圖 11-23 所示。

02 在影像編輯視窗中調整裁剪框的大小，在影像兩側擴展出白色的畫布區域，
　如圖 11-24 所示。

圖 11-23 設定裁剪尺寸

圖 11-24 調整裁剪框的大小

03 執行操作後，按 Enter 鍵確認，完成影像的裁剪，並改變影像的畫幅大小，效
　果如圖 11-25 所示。

04 運用矩形框選工具，在左右兩側的空白畫布上分別建立兩個矩形選區，如圖
　11-26 所示。

圖 11-25 改變影像的畫幅大小

圖 11-26 建立兩個矩形選區

05 在下方的浮動工具欄中，依次單擊「創成式填充」按鈕和「生成」按鈕，如
　　圖 11-27 所示。

06 執行操作後，即可在空白的畫布中生成相應的影像內容，效果如圖 11-28 所示。

圖 11-27 單擊「生成」按鈕　　　　　　　　　　圖 11-28 生成影像內容

07 在「屬性」面板的「變化」選項區中選擇相應的影像，改變擴展的影像效
　　果，如圖 11-29 所示。

圖 11-29 改變擴展的影像效果

AI 攝影繪畫與 PS 優化，從入門到精通：

AI 攝影案例、實用技巧、各式指令……掌握 ChatGPT、Midjourney 與 PS 的專業技巧，打造令人驚豔的 AI 攝影作品

作　　　者：楚天
發　行　人：黃振庭
出　版　者：崧燁文化事業有限公司
發　行　者：崧燁文化事業有限公司
E - m a i l：sonbookservice@gmail.
com
粉　絲　頁：https://www.facebook.
com/sonbookss/
網　　　址：https://sonbook.net/
地　　　址：台北市中正區重慶南路一段
61 號 8 樓
8F., No.61, Sec. 1, Chongqing S. Rd.,
Zhongzheng Dist., Taipei City 100, Taiwan

電　　　話：(02)2370-3310
傳　　　真：(02)2388-1990
印　　　刷：京峯數位服務有限公司
律 師 顧 問：廣華律師事務所 張珮琦律師

定　　　價：699 元
發 行 日 期：2024 年 06 月第一版
◎本書以 POD 印製

國家圖書館出版品預行編目資料

AI 攝影繪畫與 PS 優化，從入門到
精通：AI 攝影案例、實用技巧、
各 式 指 令 …… 掌 握 ChatGPT、
Midjourney 與 PS 的 專 業 技 巧，
打造令人驚豔的 AI 攝影作品 / 楚天
著 . -- 第一版 . -- 臺北市：崧燁文化
事業有限公司 , 2024.06
面；　公分
POD 版
ISBN 978-626-394-356-8(平裝)
1.CST: 數位攝影 2.CST: 人工智慧
3.CST: 數位影像處理
952.6　　113007361

電子書購買

爽讀 APP

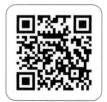

臉書